日本鳥居大圖鑑

| 從鳥居歷史、流派到建築樣式全解析 |

藤本賴生／編著　童小芳／譯

开

　　說到「鳥居」，正如日本描繪其外形作為地圖的記號般，可謂神社的代名詞，以外國人的角度來看，其存在亦可說是日本特有的象徵之一。立於參道入口處的鳥居，為畫分神社寺院境內與境外的邊界之門，有著如關卡般的作用，由2根立柱與2根橫梁所組成，外形簡潔又不可思議。

　　另一方面，穿過鳥居進入境內後，眼前便是神聖的世界，好像在邀請人往神域再邁進一步，應該也有不少人有這種感受吧。換言之，鳥居可說是通往眾神神聖世界的入口，也是邀請想將樸實心願傳遞給眾神的人們進入聖域的一種存在。

　　此外，鳥居也是展現神道所具備的多樣性與多面性的建築物之一。正如前面所述，鳥居是由2根立柱與2根橫梁所組成，形狀大致是統一的，不過命名始末則有些複雜——連材質與細部設計增添了什麼樣的巧思等差異也會被視為一種形式，還會結合神社的社名並逐漸普及開來（稻荷社＝稻荷鳥居、靖國神社＝靖國鳥居等）。除此之外，同一間神社境內存在著好幾座不同種類與形式的鳥居，這樣的案例也很常見。

　　鳥居遍布於全日本各地的神社寺院中，本書從中選錄了較具特色的鳥居。出版這些內容的目的，在於希望大家能夠藉此認識鳥居的魅力並盡情樂在其中。書中刊載了各地神社寺院中的鳥居，從北海道到沖繩，甚至延伸至夏威夷，各式各樣的鳥居「型態」共存於各地的神社境內，希望大家務必要細細欣賞這種「有鳥居共存的風景」。不僅如此，本書於各頁隨處穿插了插畫來呈現並解析其細部的設計。如此應該能加深讀者對鳥居的理解。

　　有別於略述神社之淵源與歷史的一般神社導覽書，本書側重於「鳥居」的深層面向，倘若讀者翻閱本書後能完全沉浸在鳥居的魅力與趣味之中，編者將感到莫大的喜悅。

contents

鳥居
─其魅力與基礎知識─

1 長鳴鳥說

此說法是依據日本神話《古事記》中記載的一段記述：「天照大御神隱身於天岩戶內不出之際，高天原眾神盼大神能現身，故讓高天原的長鳴鳥（即公雞）立於橫梁上鳴啼」；《倭訓栞》與《和名抄》中也寫道：「將橫梁解讀為雞棲處，即成鳥居之意」，這是奠基於長鳴鳥的說法。另有一說認為，鳥居是源自於彥火火出見尊攀爬海神門前的湯津桂樹之神話。

2 文獻紀錄說

804年的《延曆儀式帳》中詳細記載了伊勢神宮的儀式程序與建築物等，其中〈皇大神宮儀式帳〉裡記載著皇大神宮的正殿建築，寫道「御門十一門：於葺御門三門，各長一丈五尺、弘一丈、高九尺；於不葺御門八門，各長一丈三尺、高九尺」，「於不葺御門」應該是指沒有屋頂，此說法認為其為鳥居之起源，為最初的形式。

3 鴨居說

長押（嵌於兩柱間的長條橫板）在日本木造住宅中很常見，其下方的橫梁則稱為鴨居；此說法認為，鳥居擁有笠木與島木2種橫梁，與此結構的用意是一致的。鳥居有時會寫作「鳥井」，應該是因為井、鴨、鳥和水‧水的信仰、祈雨的古老信仰息息相關，再加上「居」與「井」皆為日文假名「ゐ」的表音文字，故延伸出此說法。

4 語感與語意轉化說

到神社參拜時一定會從鳥居底下穿過，而日文「通り入る（通過進入）」的讀音念作「tori iru」，並由此演變成「鳥居（tori i）」。亦有一說主張，是因為參拜的臣下子民從鳥居底下穿過進入，故從「臣入」的讀音「to mi iru」演變成「tori i」。「鳥居」這個字彙帶有「通過」的語感，又如伏見稻荷大社的千本鳥居等所象徵的，那是信眾獻納之物，把鳥居上供（敬獻）給神社，藉此讓心願通過，這種樸實的情感也影響了鳥居，所以此說法認為是從語感與語意轉化而來。

5 注連柱（標柱）說

此說法認為注連柱──以2根木製或石製柱子搭建而成，於柱間掛上注連繩並加上紙垂（白色紙飾）──為鳥居之原型與起源。如同眾所周知，這種作為鳥居替代品的注連柱大量分布於關西地區以西。

6 羨門說

古墳等處常見的墓穴入口又稱為羨門，形似鳥居，故此說法認為該門為鳥居之原型。古墳大多是埋葬達官貴人，因此應該都和神聖之地有所連結。生活於橫穴式住居等的時代會組建木頭來防止土崩，而這種木構組件便逐漸演化為羨門的形式。

7 雛型說

古代部落的人們為了自我防禦而以柵欄圍起四周時，會在入口處搭建2根柱子，此說法認為此即鳥居之起源。這種簡略的木造門（雁木門與冠木門）是由2根立柱與橫柱所組成，與鳥居的外形相近。

「通り入る」這個字彙被視為鳥居的語源之一，
然而實際上尚無明確的定論。眾所周知，
鳥居的起源大致分為日本起源與國外起源兩派說法，
在此從其表記方式、發音與形狀來審視其語源及起源。

（國外起源說）

1 古印度說

古印度將塔門（Torana）念作「托拉納」，其發音及門的外形都近似鳥居，故此說法視其為鳥居之起源。也有一說認為是從梵語的「拯救（Trana）」衍生而來。

2 華表(花表)說

建於中國宮殿與墓地前的標柱或門柱即稱為花表，此說法認為其為鳥居之起源。另有一說主張是源自於無窗之門，也就是牌樓或旌門。

3 紅箭門說

此說法將朝鮮的宮殿、墓地與寺院前面的門視為鳥居之原型。這種門的韓文叫做紅箭門（發音為Hongsalmun），也有一說認為和鳥井宿禰（高麗移民的後裔）有關。

4 高門說

高門為泰國的建築物，形狀類似鳥居，故此說法視其為鳥居之起源，但也有一說主張泰國曾有日本人街區，因此是日本的建築樣式影響了泰國。

諏訪大社(長野縣諏訪市)

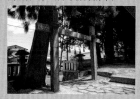

有些地方是以注連柱（石製柱子上橫掛著注連繩）與冠木門（僅有石柱，未掛注連繩）來標示出聖域。

掛木古墳(長崎縣壹岐市)

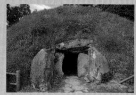

墓穴（石室）的入口稱為羨門，也有一說視其為鳥居之原型。埋葬達官貴人的地方自古也被視為神域。

八王子城遺跡(東京都八王子市)

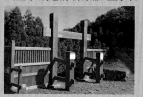

這種木造門建於部落或城郭的入口處，是由2根柱子與橫柱所構成。形狀與注連柱相似。

桑古佛教遺址、
阿育王佛塔之門(印度)

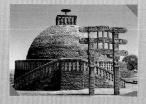

塔門的石頭上有精細的雕刻。宛如以3個伊勢鳥居的笠木疊合而成的形狀別具特色。

聳立於北京天安門前的
華表 (中國)

華表主要佇立於達官貴人的陵墓前或是宮殿的入口處。大多都是以白玉（白翡翠）雕刻品來作為華表。

佇立於首爾宣陵(朝鮮王朝的王陵)入口處的紅箭門(韓國)

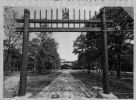

朝鮮半島會在陵墓的入口等處豎立紅箭門。垂直的圓柱間搭有2根橫梁，中央則有三叉槍與太極的圖樣。

鳥居的形式與系統
—其魅力與基礎知識—

鳥居的形式並非一致。根岸榮隆先生於1943年著有《鳥居的研究》一書，
以建築物的角度著眼於鳥居的細微差異，並將鳥居分成64種類型。
只要聚焦於其工法或是名為「笠木」、「島木」、「貫」的縱橫支柱之
傾斜角度或長度，亦或底座、裝飾等，即可分類成多種類型。

若細部的差異先略過不看，可依照建築樣式與發展順序等將鳥居大致區分為「神明鳥居」與「明神鳥居」兩大體系（系統）。

神明鳥居系統中較為人所知的有：伊勢神宮中的唯一神明鳥居、日本各地神明社中常見的伊勢鳥居、京都野宮神社中具代表性的黑木鳥居、東京靖國神社中具代表性的靖國鳥居、茨城縣鹿島神宮的鹿島鳥居、京都的宗忠鳥居等。

除此之外，在明神鳥居的系統中則有：奈良春日大社中具代表性的春日鳥居、以春日鳥居為原型變化而成的唐破風鳥居、三柱鳥居、八幡鳥居、住吉鳥居（住吉角鳥居）、明神鳥居等。另有從明神鳥居衍生出的兩部鳥居、三輪鳥居、台輪鳥居、根卷鳥居、山王鳥居與中山鳥居等。

若從耐久性或地區特產品等面向，或從木製（原木或是生木）、石製、鋼管製、陶器與瓷器製、塑膠製等材料與素材之類的性質面向來進行分類，還可進一步細分。此外，即便是建於同一間神社內的鳥居，有些是明神系統與神明系統兩種鳥居混合而建，甚至還有同一間神社內建有超過3種類型的鳥居，因此必須留意不能單憑鳥居來簡化祭神或神社的系統。

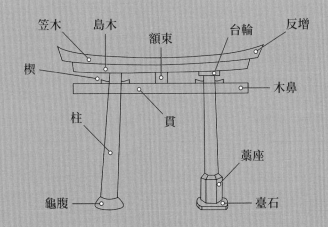

（神明系鳥居）笠木沒有反增也沒有島木，屬於簡約型的鳥居。

唯一神明鳥居	伊勢鳥居	黑木鳥居	靖國鳥居	鹿島鳥居	宗忠鳥居
笠木：水平 **島木**：無 **木鼻**：無 **額束**：無 **柱子斜立**：有 **其他**：伊勢神宮（三層）鳥居之稱呼	**笠木**：水平 **島木**：無 **木鼻**：無 **額束**：無 **柱子斜立**：有 **其他**：以原木打造而成，常見於神明社	**笠木**：水平 **島木**：無 **木鼻**：無 **額束**：無 **柱子斜立**：有 **其他**：使用生木（帶樹皮）打造而成	**笠木**：水平 **島木**：無 **木鼻**：無 **額束**：無 **柱子斜立**：無 **其他**：靖國神社（東京）的鳥居為基本型，貫呈四角形	**笠木**：水平 **島木**：無 **木鼻**：無 **額束**：無 **柱子斜立**：有 **其他**：笠木的橫剖面呈（往下）斜切狀	**笠木**：水平 **島木**：無 **木鼻**：無 **額束**：無 **柱子斜立**：有 **其他**：笠木的橫剖面呈（往下）斜切狀

（明神系鳥居）鳥居上部不僅有笠木，其下方還有島木。是最受歡迎的鳥居形狀。

明神鳥居	春日鳥居	唐破風鳥居	三柱鳥居	八幡鳥居	住吉鳥居
笠木：有反增 **島木**：有，有反增 **木鼻**：有 **額束**：有 **柱子斜立**：有 **其他**：全日本最常見的形狀	**笠木**：水平 **島木**：有，水平 **木鼻**：有 **額束**：有 **柱子斜立**：有 **其他**：島木的橫剖面呈水平狀	**笠木**：有反增 **島木**：有，有反增 **木鼻**：有 **額束**：有 **柱子斜立**：有 **其他**：笠木與島木的中央都往上隆起	**笠木**：有反增 **島木**：有，有反增 **木鼻**：無 **額束**：有 **柱子斜立**：無 **其他**：3座明神鳥居互相結合而成的形狀	**笠木**：水平 **島木**：有，水平 **木鼻**：有 **額束**：有 **柱子斜立**：有 **其他**：笠木的橫剖面呈（往下）斜切狀	**笠木**：有反增 **島木**：有，水平 **木鼻**：有 **額束**：有 **柱子斜立**：有 **其他**：以四角柱來打造柱子

（從明神系發展而來）「明神系」衍生出各式各樣的變化版。

兩部鳥居	三輪鳥居	台輪鳥居	根卷鳥居	山王鳥居	中山鳥居
笠木：有反增 **島木**：有，有反增 **木鼻**：有 **額束**：有 **柱子斜立**：有 **其他**：於柱子前後附加稚兒柱	**笠木**：有反增 **島木**：有，有反增 **木鼻**：有 **額束**：有 **柱子斜立**：有 **其他**：於明神鳥居的左右兩側附加脇鳥居	**笠木**：有反增 **島木**：有，有反增 **木鼻**：有 **額束**：有 **柱子斜立**：有 **其他**：於柱子上部附加台輪	**笠木**：有反增 **島木**：有，有反增 **木鼻**：有 **額束**：有 **柱子斜立**：有 **其他**：於柱子下部附加根卷（藁座）	**笠木**：有反增 **島木**：有，有反增 **木鼻**：有 **額束**：有 **柱子斜立**：有 **其他**：於笠木上部附加三角形裝飾	**笠木**：有反增 **島木**：有，有反增 **木鼻**：無 **額束**：有 **柱子斜立**：有 **其他**：近似明神鳥居，但無木鼻

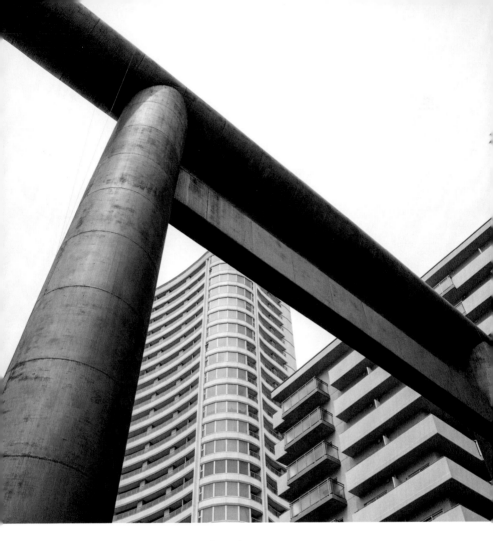

⛩ 北海道神宮 — 北海道札幌市

　　北海道神宮有「北方的守護神（鎮護）」之稱，這座神社擁有約18萬㎡的廣闊神域，且以本殿面向北方而知名。第一鳥居橫跨在境內前方宮之澤通的車道上，為高約19m的鋼筋混凝土製。其高度大約相當於10樓公寓的7樓高。第一鳥居經過約2次重建，現在的鳥居則是於1968年重建的第3代。

Data

所在地：北海道札幌市
中央区宮ケ丘474
創祀：1869年
主祭神：大國魂神、大那牟遲神、少彦名神、明治天皇
主要的鳥居形式：靖國鳥居

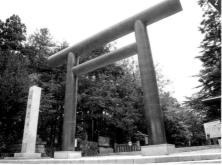

1 第一鳥居橫跨的宮之澤通，延伸至參道中途的第二鳥居。
2 第二鳥居有別於第一鳥居與第三鳥居，貫為圓柱形，屬於神明系鳥居。

與櫻花的對比迷人不已的第二鳥居與第三鳥居

筆直綿延至本殿的表參道，是始於面向宮之澤通的第二鳥居。建於裏參道旁邊的第三鳥居，據說在「招財」方面十分靈驗。第三鳥居旁栽種了美麗的櫻花，每到5月上旬的櫻花季節，即可欣賞到櫻花與鳥居所形成的美麗對比。而第二鳥居再往前則是如櫻花隧道一般。此外，可從緊鄰的圓山公園直接進入的參道上建了一座公園口鳥居。離地下鐵車站很近，因此穿過這座鳥居前往本殿的人應該更多。

橫跨道路且高達19m的巨大鳥居

公寓大樓旁佇立著1928年建造的金屬製第一鳥居。
高達19m，形式則屬於貫不會突出柱外的「靖國鳥居」。

深褐色的金屬製鳥居為第3代

最早的第一鳥居建於1895年，是以札幌軟石（凝灰岩）打造而成。不過鳥
居佇立的地點仍一如往昔。

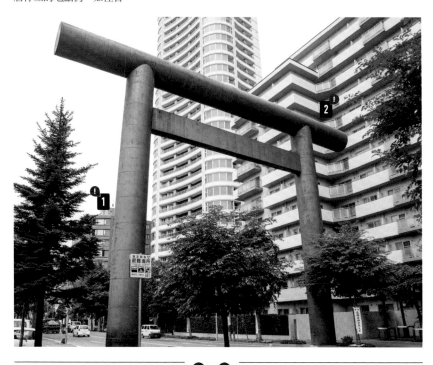

Detail 1 ❗

柱子上沒有臺石或藥
座等，是直接建於柏
油路上。

❗ **Detail 2**

第一鳥居有著圓柱狀笠木，
歸類為靖國鳥居，重建了2
次左右。現在的鳥居是重建
於1968年的第3代。

傳誦開拓者功勞的開拓神社

於1938年創建的境內社「開拓神社」中，祭祀著為了開拓北海道
而殫精竭力的人們。通往拜殿的入口處和境內他處一樣，都佇立著靖國鳥居。

祭祀「北海道之父」等37人

奉有「北海道開拓之父」之稱的幕末藩士島義勇
（1822-1874）等37人為祭神來祭祀。

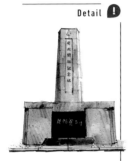

Detail

有間祭祀開拓者靈魂的
攝社「開拓神社」鎮坐
於境內。該社也是採用
靖國鳥居。

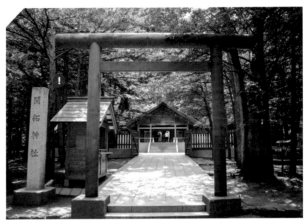

立於鬼門的第二鳥居

第二鳥居的所在地遠離境內北側的本殿，佇立於鬼門（東北）方位。
素材與其他鳥居一樣都是金屬製，特色在於貫呈圓柱狀。

通往拜殿參道上的
社號標與第二鳥居

表參道上的第二鳥居為神明系鳥居。現
在是金屬製，但據說以前曾為石鳥居。

 Detail

第二鳥居的柱子上有
塊標牌，記載著建於
1921年並於1978年
改修。

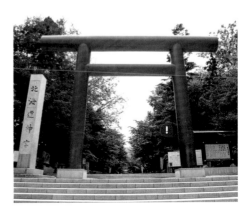

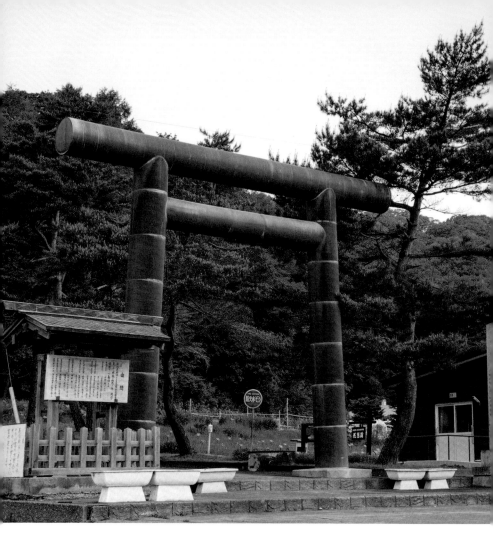

⛩ 義經神社 ─ 北海道沙流郡

　　北海道日高地區的平取町有間祭祀義經的神社，一般認為義經曾在此地教導人們農耕等。這間神社創建於江戶時代的1799年。在為了勘查北方而來的近藤重藏等人的推動下，開始祭祀義經的神體。由於平取町為賽馬的一大產地，加上義經是一名出色的騎馬武士，因此境內有大量馬的物件。

Data
所在地：北海道沙流郡
平取町本町119-1
創祀：1799年
主祭神：源義經
主要的鳥居形式：神明鳥居

以圓柱構成而具特色的金屬製鳥居

境內占地不廣卻綠意盎然，充滿莊嚴的氛圍。佇立於參道入口處的是
1993年建造的金屬製鳥居。境內鳥居僅此一座。

展現神域莊嚴氣氛的漆黑大鳥居

柱子上有許多金屬製鳥居上常見的接合痕。因歷經多年
歲月而變得漆黑，但作為分隔神域的標的物，反而散發
出更強大的氣勢。

！ Detail 1

義經神社的鳥居，在形式上
也屬於以圓柱構成的神明鳥
居。整個境內只有一處立有
鳥居。

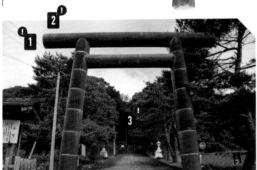

！ Detail 2

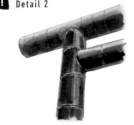

貫沒有突出外側，利用圓柱建構而
成。現在的鳥居是建於1993年。

！ Detail 3

有座在向拜（本殿前方屋簷突出的空間）
上附加唐破風樣式的宏偉社殿。神
社周邊已整頓成「義經公園」。

離愛奴聖地僅一箭之遙，古社中的金屬製鳥居

　　境內前的鳥居為金屬製，柱子
上有好幾段接合痕。據說昔日平取
町曾有鉻礦山，而這座鳥居應該也
是鉻鐵礦製。

　　不僅限於當地，北海道各地均
有許多義經的傳說，並且與愛奴人
的生活密不可分，相傳曾以義經的

官位「判官」與愛奴語中意指神的
「神威（KAMUI）」結合，尊稱
其為「判官之神」；另有把愛奴之
神「隱歧久留已」視作義經來祭拜
等說法。此社鎮坐之處離愛奴的聖
地僅咫尺之遙。

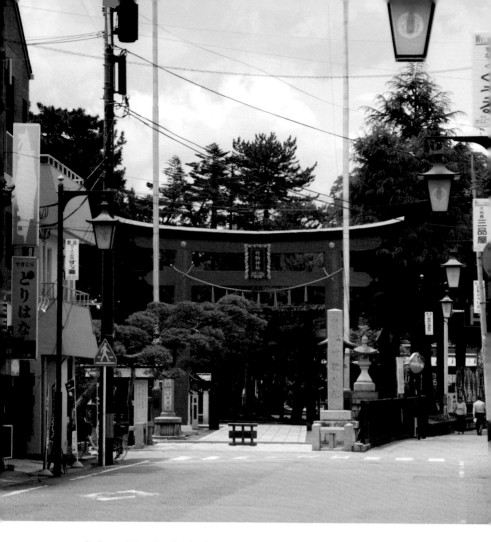

开 竹駒神社 — 宮城縣岩沼市

竹駒神社是以東北最大的稻荷神社馳名。公卿小野篁公身兼歌人與學者，所作和歌也有收錄於《小倉百人一首》中，842年以陸奧守的身分就任時，恭請伏見稻荷神來此祭祀以求鎮護奧州，為此社之起源。後來因奧州藤原氏與伊達氏對此社崇敬有加，而得以發揚光大。新年參拜時的人潮與舊陸奧國一之宮的鹽竈神社不相上下。

Data
所在地：宮城県岩沼市
稻荷町1-1
創祀：842年
主祭神：倉稻魂神
主要的鳥居形式：稻荷鳥居

新舊稻荷鳥居綿延至參道入口

走過商店街，前方即有座朱漆色的稻荷鳥居，其後方不遠處
則有座大正時期建造的石鳥居，這2座新舊鳥居引導參拜者通往境內深處。

黑色笠木的稻荷鳥居與石製的明神鳥居

境內社不算在內的話，共有3座鳥居，在此介紹其中較具特
色的2座鳥居。石鳥居的形式為明神鳥居。

Detail 1

拜殿前有座唐破風樣式的向
唐門。建於1842年且全檜
木構造的門，為岩沼市的有
形文化財。

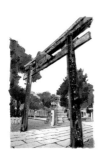

Detail 4

根據刻於柱子上的文字，第二鳥居
創建於1923年，已歷經將近百年
的歲月。

Detail 2

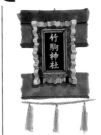

第一鳥居上掛著使用了
金、綠、紅、黑4種顏
色的鮮豔四角形匾額。

Detail 3

關於匾額的造型眾說紛
紜，例如三角形象徵祖
靈或眾神棲息的山峰、
波浪，乃神聖之物。

還有一座掛著「橫書社名」匾額的稀有石鳥居

竹駒神社的第一鳥居是一般的
朱漆色明神鳥居，第二鳥居則是明
神型鳥居外加三角形的匾額，是較
為罕見的鳥居。

匾額的素材和鳥居一樣皆為石
材，社名採橫書形式這點也別具特
色。此社與京都的伏見稻荷大社、

茨城縣的笠間稻荷並列為日本三大
稻荷，但三大稻荷並未正式定調。
另有佐賀縣的祐德稻荷、佛教系的
愛知縣豐川稻荷，以及岡山縣的最
上稻荷，由這些神社相互搭配，三
大稻荷的組合會因地區而異。

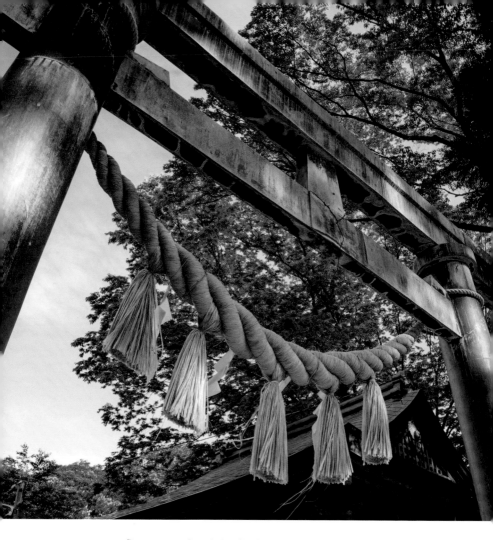

禾 日吉八幡神社 ─ 秋田縣秋田市

秋田市的日吉八幡神社又有「八橋的山王大
人」之稱，於平安時代自比叡山的地主神日吉大
社（96頁），以及京都的石清水八幡宮迎神來此
祭祀。從現在的外旭川移至上新城的飯島，又於
1615年遷移至八橋。因雄物川氾濫而於1662年遷
至現址。毀於祝融之災後，於1778年與1797年分
別重建了拜殿與本殿。

Data
所在地：秋田県秋田市
八橋本町1-4-1
創祀：不詳
主祭神：大山咋神、
大物主神、八幡大神
主要的鳥居形式：台輪鳥居

青銅製台輪鳥居為悠久神社之象徵

參道上有2座鳥居，其中位於拜殿前的青銅鳥居自建造以來已歷經
300多年的歲月，獲指定為縣指定有形重要文化財。

與知名的銅鳥居大異其趣的「台輪鳥居」

銅製的明神鳥居近似日光東照宮（32頁）或金刀比羅宮（146頁）的鳥居，不過這座是於柱子上部附加了台輪的台輪鳥居。

Detail 3

柱子的下部設計成藁座。這個部分大多是採用較低矮的圓形龜腹，這種形狀一般較為少見。

Detail 1

拜殿前方的青銅鳥居形式雖屬於明神鳥居的系統，卻是於島木與柱子之間附加台輪的「台輪鳥居」。

Detail 2

佇立於拜殿旁的三重塔，與青銅鳥居一同獲指定為秋田縣指定有形重要文化財。

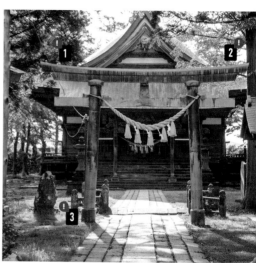

寶永年間的青銅鳥居與「神佛習合」的建築遺跡三重塔

這座有好幾處接合痕的金屬製鳥居，是富商那波三郎右衛門所獻納的。於1707年建造，設計成於島木與柱子之間附加台輪的「台輪鳥居」。此外，朱漆色的木造三重塔為神佛習合時代的貴重遺產。銅瓦屋頂、高20m，為秋田縣內唯一一座三重塔，是富商青木平兵衛為了替父親祈禱冥福而於江戶時代初期的1707年建造而成，1854年經過改建。二樓的四面分別掛有鹿島、住吉、賀茂與春日各大明神的匾額，實屬罕見。

出羽三山神社 ─ 山形縣鶴岡市

出羽三山是由羽黑山、月山與湯殿山所組成的靈山。分別鎮坐於出羽神社，月山神社與湯殿山神社，統稱為出羽三山神社。第32代崇峻天皇的皇子，亦即聖德太子的堂兄弟蜂子皇子（能除太子），在八咫烏的引導下於593年進入羽黑山。歷經嚴苛的修行後感應到伊氏波神，遂而創建了出羽神社。

Data
所在地：山形県鶴岡市
羽黒町手向字手向7
創祀：593年
主祭神：伊氏波神、
稻倉魂命
主要的鳥居形式：兩部鳥居

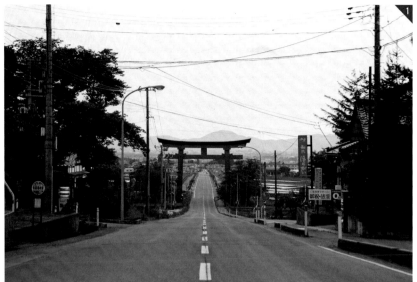

1 第一鳥居。車流量通常到了傍晚左右就會減少，可以一眼望盡整條直線道路。

2 18頁照片中「山頂鳥居」上的木製匾額。以浮雕方式刻著最初創建出羽神社的「羽黑山」三個字。

3 羽黑山登拜口的石鳥居。這裡是採用石製的明神鳥居。

改頭換面的特殊鋼板製兩部鳥居

縣道47號線成為進入羽黑山的入口，路上有一座1929年建造的朱漆色大鳥居，由於日益老舊而於2018年重建更新。高23.8m、笠木寬度31.6m，成為比原本大上一圈的特殊鋼板製兩部鳥居，匾額則是沿用上一代。進入山區不遠處即

有座國寶級的五重塔，登上自該處開始綿延的2446級石階，有座聯合祀奉出羽三山之神的三神合祭殿鎮坐於標高436m的山頂上。1818年經過重建的社殿擁有日本最大的茅草屋頂。

東北最具代表性的山岳信仰之象徵

出羽三山神社祭祀的是月山、羽黑山與湯殿山這3座山，
為日本為數不多的山岳信仰之聖地，自古以來備受人們虔誠信仰。

附加稚兒柱（控柱）的「兩部鳥居」為權現信仰之象徵

「兩部鳥居」是在鳥居的前後附加名為「稚兒柱（控柱）」的副柱，常見於傳遞權現信仰的神社。聖地出羽三山神社的鳥居也是採用這種兩部鳥居的形式。

❗ Detail 1

漫長石階的左右有巨大杉木綿延不斷。看到山頂鳥居時，任誰都會鬆一口氣吧。

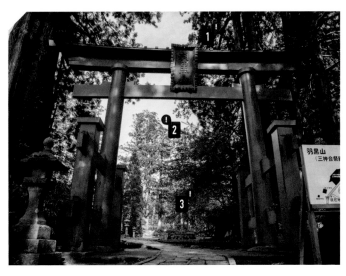

Detail 2 ❗　　**❗ Detail 3**

穿過山頂鳥居之後即可到達社殿，上頭頂著厚達2.1m的巨大茅草屋頂。為祭祀月山、羽黑山與湯殿山這3尊山神的三神合祭殿。

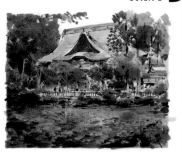

攀登完艱鉅的2446級石階後，可於途中的茶屋領取「證明書」。

橫跨在縣道上的大鳥居

出羽三山神社的大鳥居橫跨在通往羽黑山的縣道47號線上。
為2018年重建的全新鳥居。

區額上的文字為「月山 出羽 湯殿山神社」。為後來就任明治神宮宮司等要職的陸軍大將一戶兵衛（1855-1931）所題。

Detail 1 ❗

顏色與形式是沿襲舊大鳥居來重建

這是一座經過重建的大鳥居，但形式上仍沿襲舊有的鳥居，設計成兩部鳥居。瞧，上頭掛著和舊鳥居一樣的區額。

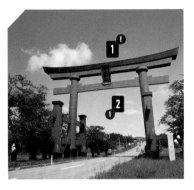

❗ **Detail 2**

第一鳥居於2018年經過重建，但位置不變。新的鳥居是以特殊鋼板製成，高為23.8m。

穿過石鳥居即為2446級階梯之起點

爬上2446級石階後，前方即為出羽三山神社的合祭殿。
佇立於羽黑山登拜口的鳥居有別於山頂鳥居或大鳥居，屬於石製的明神鳥居。

登拜口的鳥居為明神鳥居

登拜口的鳥居為石製的明神鳥居。其左側有間出羽三山神社的社務所。

❗ **Detail**

區額是上下配置巴紋、左右為龍紋的金屬製品。上面文字則是「月山 羽黑山 湯殿山」。

开
鳥居排行榜

「聳入雲霄般的大鳥居」一詞出自1939年紅極一時的歌曲《九段之母》，這是形容靖國神社大鳥居的片段歌詞。每當看到巨大的鳥居時，任誰都會對其大小（高度）感到好奇吧。鳥居主要是用以分隔神域，大小肯定是展現其威嚴的要素之一。在境內入口處仰望巨大的鳥居時，內心必然會肅然起敬吧。

在下一頁的表格當中，列出了佇立於鎮守全日本各地神社中的鳥居大小排行榜。截至2019年3月為止，日本第一大鳥居是聳立於熊野本宮大社（128頁）舊社址大齋原的大鳥居，其大小為33.9m。除此之外，這座鳥居建於2000年，在這之前名列日本第一的則是大神神社（122頁）的大鳥居，其高度為32.2m。在1986～1999年的13年期間，這座大神神社的大鳥居一直穩坐冠軍寶座。

讓我們再往回追溯至大神神社的大鳥居建造以前，最大的是彌彥神社（74頁）的大鳥居，其高度為30.2m。目前超過30m的巨大鳥居也只有前三名這3座。順帶一提，比前三名這幾座更早之前的冠軍是岡山最上稻荷的大鳥居，高度為27.5m。

另一方面，也存在著小型（低矮）的鳥居。即建於長崎縣雲仙市的淡島神社或是熊本縣宇土市的粟嶋神社境內的腰延鳥居。其高度僅30cm左右，據說在安產方面十分靈驗。

如果不看實際的大小，而是從「日本最具代表性的鳥居」這層含義來看的話，還有所謂的「三大鳥居」。一般提到「日本三大鳥居」分別是指1.鎮坐於奈良吉野金峯山寺的銅鳥居、2.安藝宮島嚴島神社（140頁）的兩部鳥居，以及3.佇立於大阪四天王寺中的石鳥居。

除此之外，有「日本三大木造鳥居」之稱的鳥居也廣為流傳。分別是1.於1638年重建的春日大社（126頁）的第一鳥居、2.昔日曾是「越前國一之宮」的福井氣比神宮的鳥居，以及3.名列「日本三大鳥居」的嚴島神社的兩部鳥居。

（鳥居大小（高度）前三名及其他）

第1名
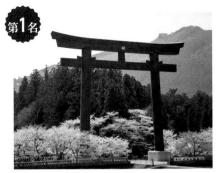

第2名
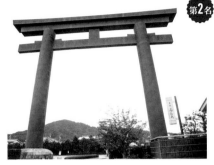

第3名
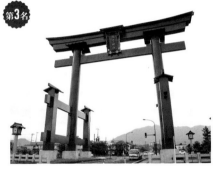

左上（第1名）：聳立於熊野本宮大社（128頁）舊社址大齋原的大鳥居。高33.9m，為全日本最大，且寬達42m。

右上（第2名）：奈良大神神社（122頁）的大鳥居，是1986年為了祝賀昭和天皇在位60年而建造。其神體山的三輪山聳立其後。據說耐用年數長達1300年。

左下（第3名）：新潟彌彥神社（74頁）的大鳥居。建造於1982年，當時曾是日本國內最大的鳥居。

鳥居大小（高度）名列前茅的神社BEST 11

名次	神社名稱	鎮坐地	高度	建造年分	備註
1	熊野本宮大社	和歌山縣	33.9m	2000年	鋼鐵製（耐候性鋼板）
2	大神神社	奈良縣	32.2m	1986年	鋼鐵製（耐候性鋼板）
3	彌彥神社	新潟縣	30.2m	1982年	鋼筋混凝土製
4	最上稻荷（寺院）	岡山縣	27.5m	1972年	鋼筋混凝土製
5	鹿嶋神社	兵庫縣	26m	1998年	鈦製
6	靖國神社	東京都	25m	1974年	鋼鐵製（耐候性鋼板）
6	神柱宮	宮崎縣	25m	1979年	鋼筋混凝土製
8	古峯神社	栃木縣	24.6m	1974年	鋼鐵製（耐候性鋼板）
9	平安神宮	京都府	24.2m	1929年	鋼筋混凝土製
9	豐國神社	愛知縣	24.2m	1929年	鋼筋混凝土製
11	出雲大社	島根縣	23m	1915年	鋼筋混凝土製

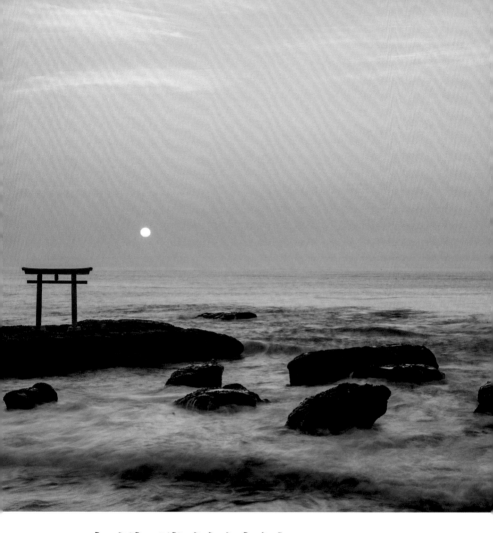

大洗磯前神社 — 茨城縣東茨城郡

Data
所在地：茨城県東茨城郡
大洗町磯浜町6890
創祀：856年
主祭神：大己貴命
主要的鳥居形式：明神鳥居

　　這座鳥居有「神磯鳥居」之稱，建造於1959年。根據平安時代的史書《文德實錄》之記載，某天夜裡這片海洋突然綻放光輝，隔天早晨海岸上便出現兩顆岩石。據神諭所示，這是大己貴命與少彥名命為了拯救世人而降臨於此石。大洗磯前神社所祭祀的便是此二神，而神明現身的礁石則被尊崇為神磯。

境內入口處的明神鳥居坐望著大海

從「神磯」登上石階，拜殿即鎮坐於前方處。石階下方有第二鳥居，
上方則緊接著第三鳥居，分別掛著有栖川宮熾仁親王（1835-1895）題字的匾額。

境內有石製的明神鳥居

除了神磯上的鳥居外，第二鳥居與第三鳥居也都是石製，形式則屬於明神鳥居。

Detail 2

清良神社祭祀的是小幡城（於鎌倉時期築城）城主小幡宥圓，有神池鎮坐於境內。鳥居屬於靖國鳥居。

Detail 1

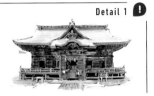

登上近100級的石階，社殿便立於前方。永祿年間（1558-1570）毀於兵亂後，於1730年重建現在的社殿。

Detail 3

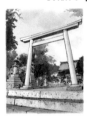

爬上從眾神降臨的神磯開始綿延的90級石階之後，眼前便會出現一座1736年建造的中山鳥居。

Detail 4

第二鳥居的匾額。「大洗磯前神社」這幾個字是二品親王有栖川宮熾仁親王親筆所題。

2座大鳥居上掛著有栖川宮熾仁親王題字的匾額

坐落於縣道108號線上的第一鳥居高約15.6m，為混凝土製，匾額有3坪那麼大。境內入口處的第二鳥居也是高達約13m、雄偉不已的明神鳥居。匾額上面皆有社名與「二品親王熾仁書」幾個字，可見是出自以書法傳家的有栖川宮熾仁親王之御筆。

第二鳥居的旁邊有末社（祭祀沒有深厚關係的其他神的神社）清良神社與神池。祭祀小幡城城主小幡宥圓的清良神社裡有座明神型的鳥居，而有淡水湧現的神池中也建有一座小型鳥居。

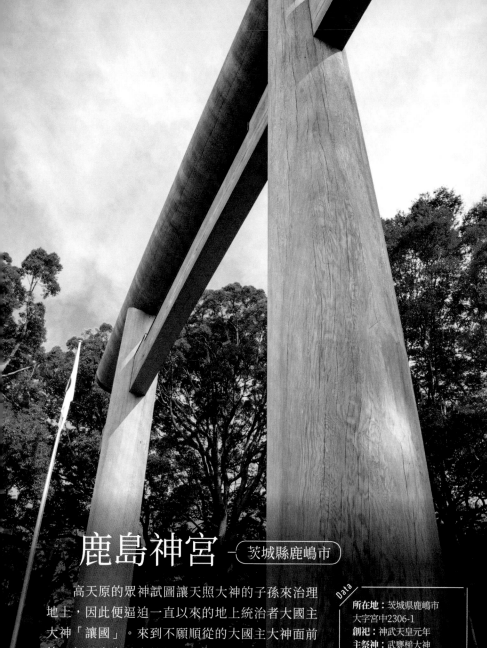

鹿島神宮 — 茨城縣鹿嶋市

高天原的眾神試圖讓天照大神的子孫來治理地上，因此便逼迫一直以來的地上統治者大國主大神「讓國」。來到不願順從的大國主大神面前的，便是鹿島神宮的祭神武甕槌大神。武甕槌大神還曾在神武東征時，自天上降下靈劍來幫助天皇一行人等。相傳鹿島神宮便是神武天皇為了報恩而建造的。

Data

所在地：茨城県鹿嶋市大字宮中2306-1
創祀：神武天皇元年
主祭神：武甕槌大神
主要的鳥居形式：鹿島鳥居

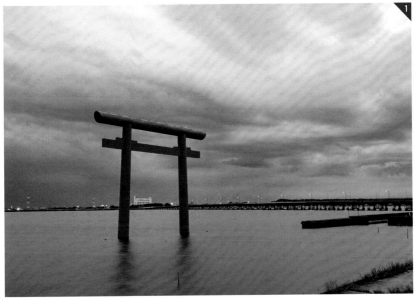

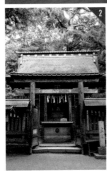

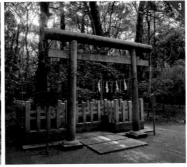

1 佇立於北浦（鱷川）水中的「西部第一鳥居」。曾為了整頓堤防而暫時遷至陸地上，2013年又再次於水上重建。
2 奧宮原本位於本殿的所在之處，但1619在建造現今的本殿時遷至境內深處。拜殿前的鳥居為明神鳥居。
3 此要石主要是用來壓制引發地震的鯰魚，有座石鳥居立於其上。

以古杉木重建因震災崩塌的大鳥居

　　建於北浦的「西部第一鳥居」據說自平安時代起便立於水中，近年又以水上鳥居之姿重建了比嚴島神社更大、約18m的大鳥居。鹿島海域的明石海岸上則建有「東部第一鳥居」，相傳這裡是武甕槌大神上岸之地。

　　境內入口處的花崗岩製大鳥居建於1968年，在2011年的東日本大震災中倒塌。採用境內4棵樹齡500～600年的杉木來進行重建，約3年後完成現在這座雄偉的鹿島鳥居。

復甦的第2代是杉木製的鹿島鳥居

昔日的石鳥居於1968年完工，為日本國內規模最大的花崗岩製鳥居。
震災後重建的鳥居是採用杉材，先於山形縣酒田市打造好後才運至境內。

**重建後的鳥居
也是「鹿島鳥居」**

圓柱形笠木既沒有反增也沒有額束，
而貫則貫穿兩柱，此為鹿島鳥居的特
色所在。

Detail 1

笠木的剖面呈圓柱狀，
無彎翹。此為鹿島鳥居
的特色，因東日本大震
災而倒塌，重建後仍採
用相同的形式。

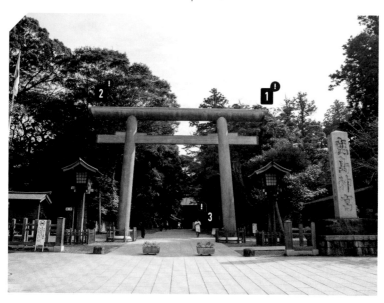

Detail 2

使用自境內森林採伐後運出的4棵樹
齡600年的杉木。特色在於笠木的左
方，由右往左逐漸變細。

Detail 3

柱子下部的「龜腹」有柵欄圍繞。此
外，柱子深埋至地底3m，預先做好
了地震再次來襲時的應對措施。

漂浮在「神之池」中的石鳥居

境內的御手洗池在每年1月會舉行「大寒禊」。
這座池子盈滿清澈透明的水，池中央也佇立著一座鹿島鳥居。

鳥居與瑞垣顯示出池子深處為「神域」

鳥居佇立於池中央，有瑞垣（界定神域用的木柵欄）延伸其左右。池子
深處為神域，舉行大寒禊時，一般參拜者亦可來此淨身禊祓。

Detail 1 ❗

巨木的枝幹彷彿要壓覆鳥
居般地往池外延伸。有2根
樹木支撐架立於池中，看
起來像是3座鳥居並立。

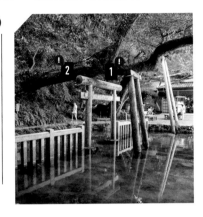

❗ **Detail 2**

御手洗池中的鳥居形式
也是鹿島鳥居。以前曾
是原木鳥居，現在則佇
立著石製的鳥居。

穿過鳥居前往「朝北」的拜殿

鳥居佇立於拜殿（奉拜所）的正前方。此外，為了防禦來自
北方（蝦夷）的侵略而讓拜殿朝向北方而建，這在神社並不多見。

拜殿前的鳥居為「明神鳥居」

拜殿前的石鳥居，笠木有微幅彎翹，未掛匾額卻具備額束等，
有別於鹿島鳥居的形式。

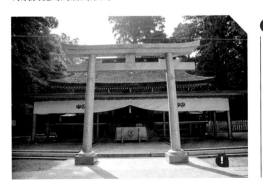

❗ **Detail**

鹿園於1957年開園，裡面飼養著被視
為神使的鹿。當時收到奈良春日大社與
神田神社所贈送的鹿。

29

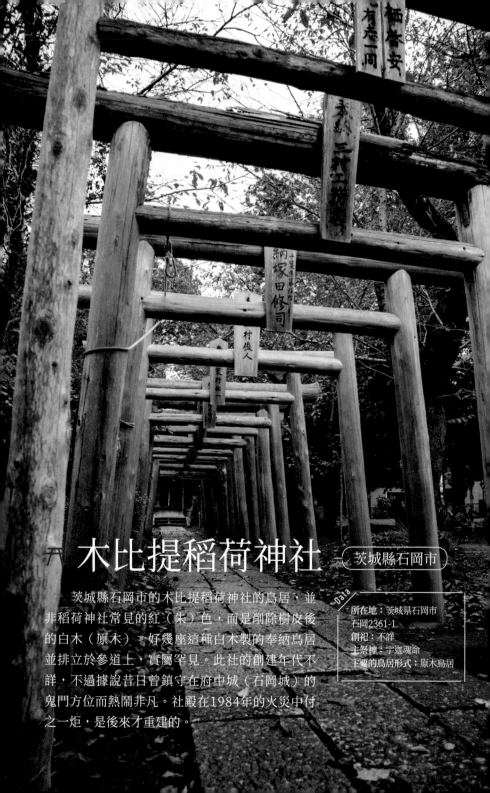

木比提稻荷神社 ─ 茨城縣石岡市

茨城縣石岡市的木比提稻荷神社的鳥居，並非稻荷神社常見的紅（朱）色，而是削除樹皮後的白木（原木）。好幾座這種白木製的奉納鳥居並排立於參道上，實屬罕見。此社的創建年代不詳，不過據說昔日曾鎮守在府中城（石岡城）的鬼門方位而熱鬧非凡。社殿在1984年的火災中付之一炬，是後來才重建的。

Data
所在地：茨城県石岡市石岡2361-1
創祀：不詳
主祭神：宇迦魂命
主要的鳥居形式：原木鳥居

參道上的原木鳥居訴說信仰的深厚

木比提稻荷神社的境內廣闊，雖然稱不上大型神社，
參道上卻有懸掛著奉納牌的神明系原木（白木）鳥居如隧道般綿延不絕。

Detail 1 ❗

相傳中世紀軍事貴族藉此社鎮守鬼門

此社在中世紀曾是於常陸國擴張勢力的公家大掾氏的祈願所。
據說社殿是為了鎮守鬼門而興建的。

每一座原木鳥居的額束部分，
都掛著寫有鳥居捐獻者名字的
木牌。

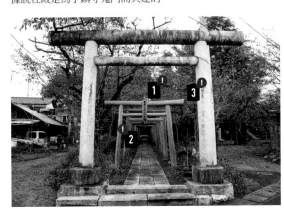

Detail 2 ❗

1984年遭受祝融之
災後，社殿在當時經
過重建。背後有座本
殿，該處未受火災波
及，仍然保留既有的
樣貌。

Detail 3 ❗

僅有一座石鳥居佇立
於境內入口處，其餘
的皆是使用生木打造
而成的原木鳥居。笠
木右方打造得稍粗。

代代流傳「狐狸報恩」之傳說的防火神社

石岡當地將稻荷神視為趨避火
災的防火神，並代代流傳著祭祀的
習慣。還有一說認為，此社的鳥居
之所以沒有上色，是因為鳥居上常
見的紅色會令人聯想到火災，故而
刻意避免。此外，當地自古以來便
流傳著稻荷神顯靈的傳說。以下這

則民間故事便是一例。

相傳當地有人救了差一點被賣
到鎮上的2隻小狐狸，還幫助牠們
逃進木比提稻荷的森林中，後來小
狐狸前來託夢，告知會冒出金幣的
地方。

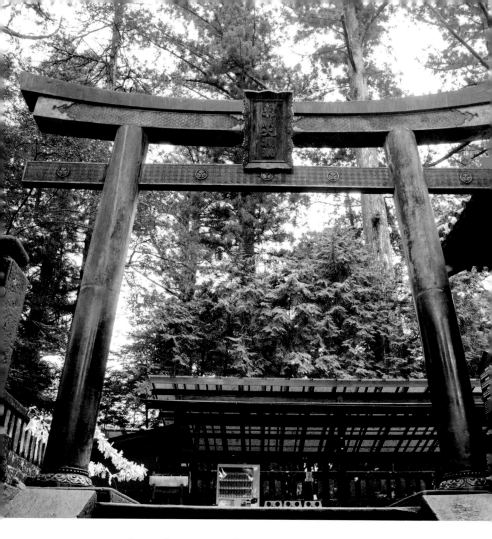

开 日光東照宮 ─ 栃木縣日光市

於1999年登錄為世界遺產的日光，昔日曾經是山岳信仰的聖地，修驗道於中世紀十分昌盛，1617年創建了祭祀德川家康的神社之後，獲賜社號為「東照宮」。第一鳥居則是福岡藩主黑田長政於1618年獻納之物，俗稱為「石鳥居」，與京都的八坂神社、鎌倉的鶴岡八幡宮並列為日本三大石鳥居之一。

所在地：栃木県日光市山内2301
創祀：1617年
主祭神：德川家康公
主要的鳥居形式：明神鳥居

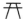

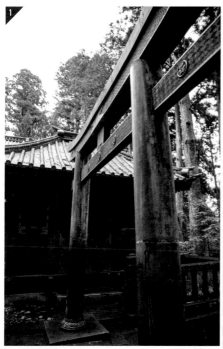

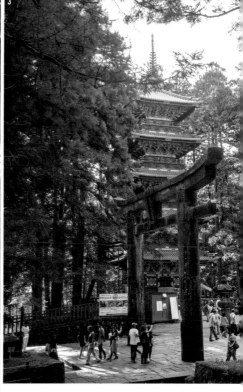

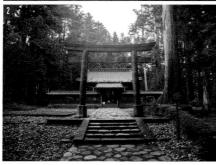

1 奧宮的銅製鳥居是第5代將軍德川綱吉公於1683年獻納之物。
2 本殿進行修繕時，用來舉辦祭神儀式的「臨時殿」。拜殿為銅瓦屋頂，鳥居也是以銅打造的。
3 以「石鳥居」之俗稱為人所知的第一鳥居。高為9.2m，但因通抵鳥居的參道設計得較窄，讓鳥居感覺更顯高聳。左邊佇立著1818年重建而成的五重塔。

境內各處保留了無數「神佛習合」的建築遺跡

東照宮境內保留了無數鐘樓、轉輪藏等神佛習合時代的建築，其中有座壯麗無比的五重塔，與石鳥居一同獲指定為國家重要文化財。

這座五重塔是若狹國小濱藩主酒井忠勝於1650年所建，遭火災焚毀後又於1818年重建。這座美麗的塔樓高為36m，第一層刻有十二生肖的雕刻等。

家康墓地入口處的豪奢鳥居

從「眠貓」所在的迴廊開始登上207級石階，即可抵達家康墓地所在的內院。
佇立於其入口處的，便是青銅製且各處皆有裝飾的豪奢明神鳥居。

第5代將軍綱吉所捐獻
內院裡的青銅鳥居

據說內院裡的鳥居在1617年創建東
照宮之初原為石製。現在的鳥居則是
德川綱吉（1646-1709）於1683年
獻納之物。

⚠ Detail 1

圖額上面的文字是由與
德川家淵源深厚的後水
尾天皇（1596-1680）
所題。

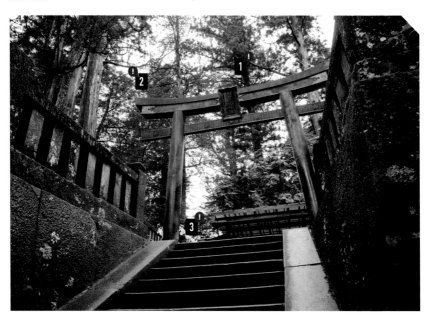

⚠ Detail 2

形式為無台輪的明神
鳥居，並非特別值得
一提的罕見形狀，不
過島木的末端加了裝
飾，而且處處以德川
之象徵「三葉葵紋」
加以綴飾等，作工經
過精心設計。

⚠ Detail 3

以蓮花花瓣作為圖案
裝飾在柱子下方的藥
座部分。這種鳥居還
有個特別的稱呼叫做
「蓮華座鳥居」。

守護陽明門的「葵」之青銅製鳥居

第二鳥居佇立於燦爛奪目的陽明門前方。這是第3代將軍家光於1636年所獻納，
又稱為唐銅鳥居，一般認為是日本最早的青銅製鳥居。

帶有佛教色彩的裝飾是受神佛習合時代的影響

這座鳥居隨處都有帶佛教色彩的裝飾，像是藁座的蓮花裝飾
等，由此亦可窺見「神佛習合」的餘韻。

Detail 1 ❗

第二鳥居的藁座上也
加了和奧宮相同的蓮
花裝飾。

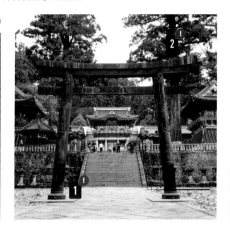

❗ **Detail 2**

笠木的剖面呈現五角
形，並且加了微幅的
彎翹。

面向五重塔的花崗岩石鳥居

「第一鳥居」佇立於五重塔旁，柱子上刻有通往日光東照宮的路徑，
以及捐獻者武將黑田長政（1568-1623）的名字等，是相當貴重的建築。

日本三大鳥居之一
柱子「斜立」的明神鳥居

柱子「斜立」，朝中央傾斜。此外，笠
木有較大弧度的反增。

Detail ❗

立於鳥居旁的社號標上
附加了一個大大的金色
「三葉葵」。社號標上
除了神社名外還配置了
社章，這樣的神社極其
罕見。

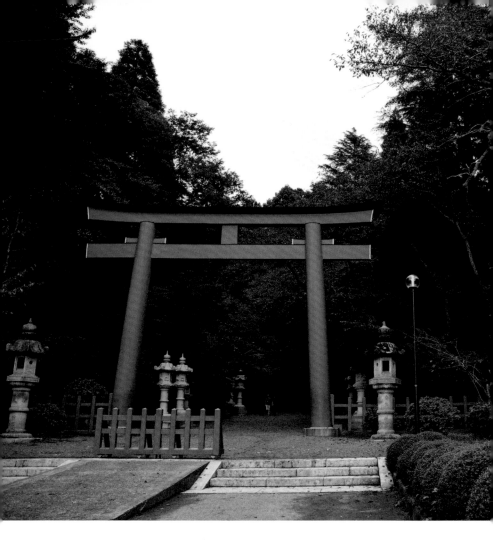

⛩ 香取神宮 —千葉縣香取市

香取神宮祭祀的是和武甕槌大神共同完成讓國任務的經津主大神。第一鳥居建造在利根川沿岸，相傳這裡曾是經津主大神登陸之處。這座鳥居又稱為「津宮濱鳥居」，此處昔日為表參道之起點。於十二年一度的午年所舉辦的式年神幸祭中，乘載著神轎的御座船會從這座鳥居的河岸橫渡利根川。

Data

所在地：千葉県香取市
香取1697-1
創祀：神武天皇18年
主祭神：經津主大神
主要的鳥居形式：鹿島鳥居

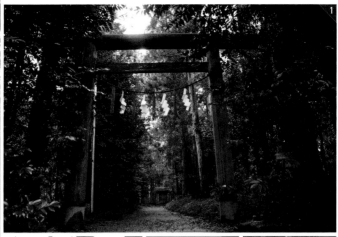

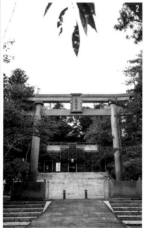

1 參道以北的奧宮。鳥居的形式為沒有木鼻的神明系鳥居。

2 總門前方的第三鳥居。遭逢東日本大震災也沒有受到太大的損害。

3 第一鳥居坐落於利根川的岸上。昔日搭船前往香取神宮的參拜者也不在少數。

4 位於從境內前往第一鳥居途中的禊場。鳥居為金屬製且形狀近似鹿島鳥居，但具有額束與楔。

遍及全日本的香取神社之總本社

　　相傳香取神宮是創建於初代神武天皇的時期。神武天皇以軍神之姿與鹿島神宮（位於隔著利根川與香取神社彼此相對的位置）的武甕槌大神一同降臨地上，平定了反抗的地上眾神。以此達成「讓國」與「天孫降臨」的任務，因此在皇室中也備受崇敬。在明治時代以前，除了此社外，唯有伊勢神宮與鹿島神宮獲允「神宮」的社號。另與茨城縣的鹿島神宮及息栖神社合稱為「東國三社」，鎮坐地連接起來接近直角三角形，參拜這3座神社的「東國三社參拜之行」蔚為風潮。

以牆板圍起藁座的特殊台輪鳥居

總門前的石鳥居利用牆板圍起柱子下部，用以取代藁座或臺石。
即便歷經東日本大震災仍保留下來，未受到嚴重的損害。

具備高強度的石鳥居

於1998年完工，是由佐原市的石材店於香取神宮所在的千葉
縣內興建後，再捐獻出來的。

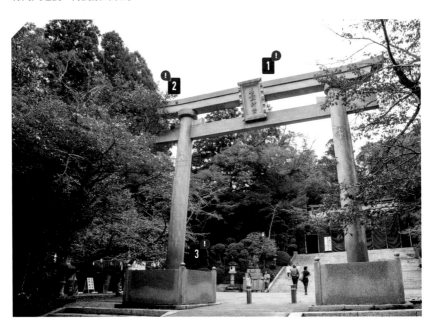

Detail 1 ❶

匾額和鳥居一樣皆為石製
品。浮雕文字寫著「香取
神宮」。題字者不詳。

Detail 2 ❷

形狀近似明神系，但柱子
上部加了台輪而成為「台
輪鳥居」。

❸ **Detail 3**

柱子下部採用了鋪石，形狀別具特色。
鳥居所使用的石材皆經過研磨，變得不
易髒汙或損傷。

奧宮位於綠意環繞的白木鳥居前方

奧宮位於連接舊參道與表參道的坡道上。
杉林環抱的境內深處有座原木鳥居，還有座小型社殿鎮坐其中。

奧宮的原木鳥居佇立於充滿神靈氣息的參道上

奧宮的鳥居是以原木打造而成，異於境內其他鳥居。參道四周杉林
環繞，即便是白天仍有些昏暗，籠罩在充滿神靈氣息的氛圍之中。

Detail 1 ❗

使用生木打造而成的原
木鳥居。沒有貫與楔，
以形狀來說是屬於神明
系的鳥居。

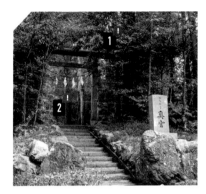

Detail 2 ❗

奧宮的社殿是使用伊勢
神宮（92頁）於1973
年遷宮之際遺留下的古木
材建造而成。

第一鳥居立於大河的河畔上

曾經有一段時期，人們是搭船前往香取神宮參拜。
第一鳥居如今仍屹立於利根川岸上，彷彿在展示過往歷史般。

沒有反增的「鹿島鳥居」

木製的第一鳥居，屬於笠木沒有反增的
鹿島鳥居。笠木與貫上加了金屬製的補
強材以防止腐蝕。

Detail ❗

第一鳥居旁有為了昔日搭船參拜的人們所
設的常夜燈。現在已獲指定為香取市的夕
景重要文化財。

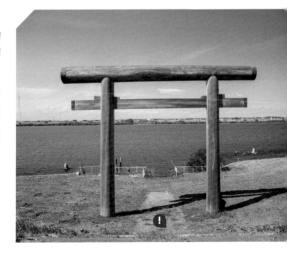

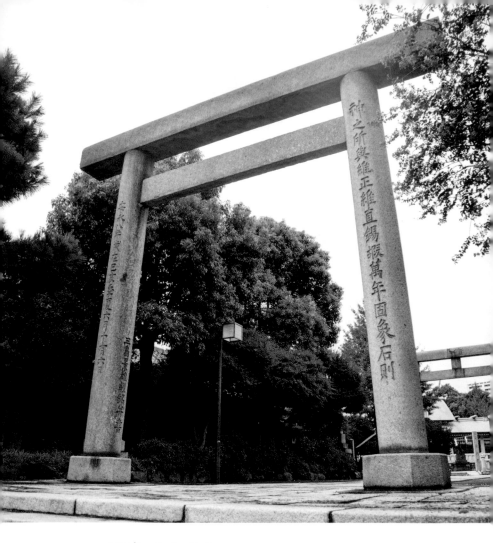

鳥 石濱神社 —（ 東京都荒川區 ）

　　石濱神社鎮坐於架在廣闊隅田川上的白髭橋附近。此地也是昔日石濱城的舊址，祭祀著天照大御神與豐受大御神。建於開放式境內入口處的第一鳥居與參道上的第二鳥居，兩者皆為樸實的神明型鳥居，不過仔細一看會發現笠木的剖面呈魚板型，還因這種罕見的形狀而有「石濱鳥居」之稱。

Data
所在地：東京都荒川区
南千住3-28-58
創祀：724年
主祭神：天照大御神、
豐受大御神
主要的鳥居形式：石濱鳥居

笠木獨一無二且別具特色的石鳥居

乍看之下像是平凡無奇的石造神明鳥居，繞到鳥居側邊便能發現其特色。
將笠木剖面設計成魚板型即是石濱鳥居的特色所在。

境內雖然不大
卻處處有看頭

不光是「石濱鳥居」，境內還有迷你版富士的「富士塚」、祭祀白狐的白狐祠等許多值得一看之處。

❗ Detail 2

有座富士塚（迷你版富士山）的富士遙拜所、祭祀白狐的白狐祠，以及境內社的招來稻荷神社並排於境內一角。

❗ Detail 1

石濱鳥居最大的特色在於呈「魚板型」的笠木剖面。無彎翹，形狀呈左右對稱。

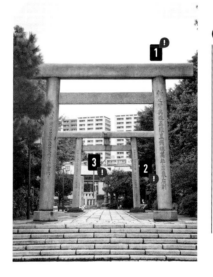

❗ Detail 3

拜殿為木造的神明造，於1988年完工。此外，其背後還有一座伊東忠太設計的本殿，此殿則是於1937年竣工。

江戶庶民崇敬有加的「神明大人」

石濱神社創建於724年。源賴朝、千葉氏、宇都宮氏等關東武將對其崇敬有加，再加上位處可眺望富士山與筑波山的絕景勝地，江戶庶民也將其視為伊勢神宮的替身，以「神明大人」之姿為人所熟悉。歌川廣重的畫作中也大量描繪了此社附近的風景。還有一座作為富士山遙拜所的富士塚，祭祀著淺草名勝七福神之一的壽老人。富士塚為富士山信仰之象徵，使用富士山溶岩石塊打造而成，還有個俗稱叫做「白髭富士」。

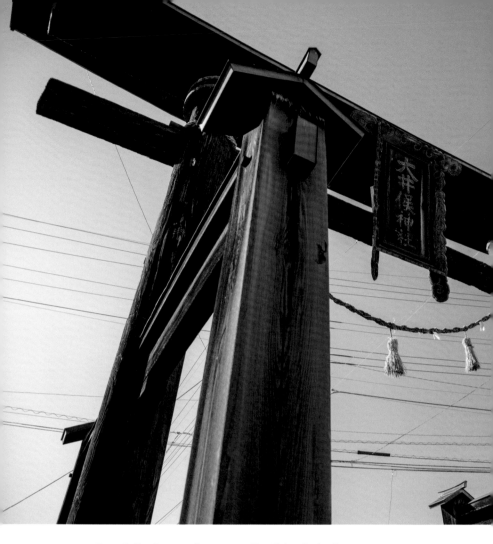

开 大井俣窪八幡神社 ─ 山梨縣山梨市

　　大井俣窪八幡神社鎮坐於山梨市，一般認為
其大鳥居為最古老的木造兩部鳥居。這是武田信
玄（晴信）之父信虎在42歲時，為了消災祈福而
於1535年獻納的。這座大型鳥居高約7.4m、寬約
5.9m，兩柱上加裝了名為兩部的四隻腳，上部則
掛著大到突出貫之外的匾額。

Data

所在地：山梨縣山梨市
北654
創祀：859年
主祭神：譽田別尊、
足仲彥尊、息長足姬尊
主要的鳥居形式：兩部鳥居

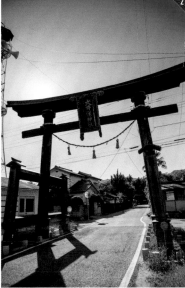

1 台輪下方、楔的上部掛著注連繩。

2 橫跨參道而立的境內唯一一座鳥居。柱子斜立，使其顯得更為巨大。

3 拜殿也很古老，相傳建於1553年。

4 從鳥居出發沿著參道前進，在境內入口處有座神門（總門）。建於1511年，整體散發著檜木皮屋頂的韻味。

擁有許多重要文化財且歷史悠久的神社

　　大井俁窪八幡神社的歷史十分悠久，奉當時清和天皇之願，而於859年自豐前國（大分縣）宇佐神宮恭請分靈來這裡祭祀。除了1949年指定的大鳥居外，武田家所整頓的9棟建築等合計11件，已獲指定為國家重要文化財，有4件列為縣重要文化財。國家重要文化財的本殿為檜木皮屋頂、十一間社流造，是現存流造本殿中最大的。縣重要文化財的鐘樓則是神佛習合時代位於同一境內的普賢寺的鐘樓，前往舞台不是走外面的階梯，而是從下部的門進入再爬樓梯往上。

43

甲州留存的古社中最早的木造鳥居

這座兩部鳥居被視為日本最古老的木造鳥居，兩柱往中央斜立（傾斜），
有反增。雖然高度才7.4m，卻具有遠勝於高度的存在感。

恭請八幡大神來此祭祀
但鳥居仍是兩部鳥居

恭請大分宇佐神宮的神明來此祭
祀，屬於八幡系的神社，但鳥居
的形式為兩部鳥居而非八幡鳥居
或宇佐鳥居。

! Detail 1

從境內那側仰望鳥居
上部。匾額、島木與
注連繩均衡地配置於
鳥居中央。

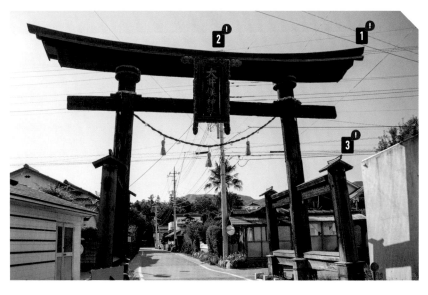

圖額為木製品且燙金，
上下兩側則有雲紋加以
裝飾。匾額上的文字為
「大井俣神社」，題字
者不詳。

Detail 2 !

! Detail 3

中央的親柱為圓柱，稚兒柱則是角柱。鳥
居的素材為杉木，柱子下部的藁座則是以
自然石打造而成。

除了鳥居外還有許多值得一看之處

興建於1511年的這道神門，也於1949年
獲指定為國家指定重要文化財。

參道上僅有一座鳥居
及標示神域的神門與石橋

境內保有佛教寺院裡常見的鐘樓
等受神佛習合影響的痕跡。此外
雖然只有一座鳥居，但還有神門
與石橋等許多值得一看的地方。

Detail 1

本殿是於1951年維
修重建而成，為十一
間社流造、檜木皮屋
頂。呈現橫長形，為
日本國內最大的流造
本殿。

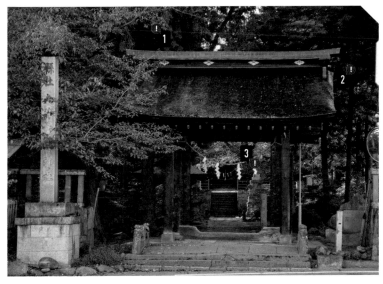

神門前方的石橋為花
崗岩製，是由長野縣
伊那市的高遠石匠於
1535年打造而成。

Detail 2

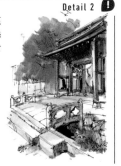

Detail 3

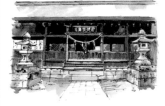

拜殿為切妻造、檜木皮屋頂。正面寬度為
11間，往橫向延伸，據說昔日還曾作為
社務所來使用。

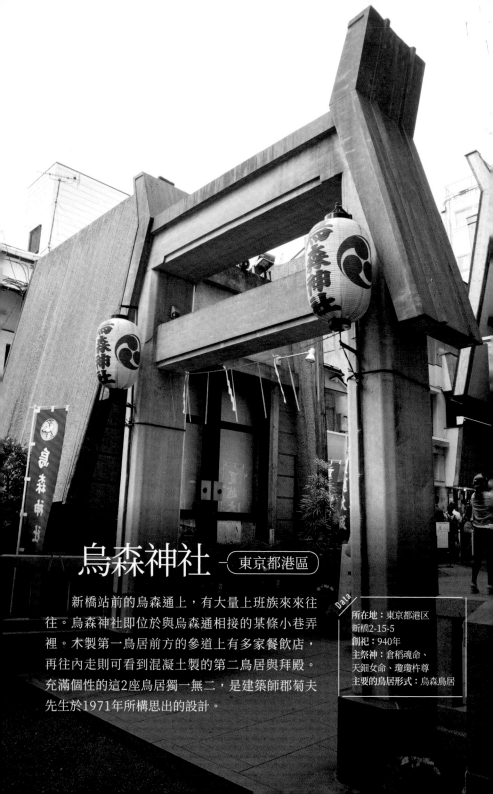

烏森神社 — 東京都港區

新橋站前的烏森通上，有大量上班族來來往往。烏森神社即位於與烏森通相接的某條小巷弄裡。木製第一鳥居前方的參道上有多家餐飲店，再往內走則可看到混凝土製的第二鳥居與拜殿。充滿個性的這2座鳥居獨一無二，是建築師郡菊夫先生於1971年所構思出的設計。

Data

所在地：東京都港区
新橋2-15-5
創祀：940年
主祭神：倉稻魂命、
天鈿女命、瓊瓊杵尊
主要的鳥居形式：烏森鳥居

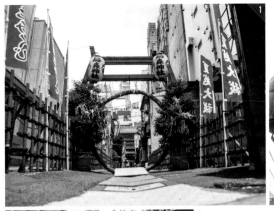
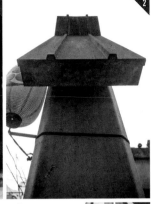

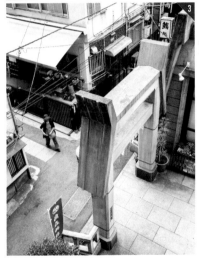
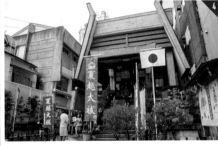

1 每年6月中～下旬舉行「夏越大祓」（消除汙穢與災厄的祭神儀式）之際，會於鳥居加上茅草圈。據說只要穿過此茅草圈，即可遠離災厄保平安。
2 由下往上觀看角狀部分。有2條波浪狀的突起直直延伸至上部。
3 笠木設計成傘狀造型。未加上彎翹等。
4 拜殿有個與鳥居相同設計的屋頂。

於靈地創建神社以報戰勝之恩

　　烏森神社的創建可回溯至平安時代。940年發生平將門之亂時，藤原秀鄉到稻荷神社祈求打勝仗之後，便漂亮地擊潰將門。據說秀鄉為報此恩，而於這塊烏鴉群聚的靈地建造了稻荷神社。

　　烏森神社也以授予色彩繽紛的御朱印而聞名。「心願色籤」是由籤詩、許願紙、許願球3個品項所組成。「許願紙」依庇佑類別分為紅（戀愛）、黃（財運）、藍（工作）、綠（健康），寫上心願後再敬奉於該社。

綿延至社殿的參道夾在大樓之間

狹窄的參道夾在大樓之間，前方佇立著一座形狀與社殿一致的鳥居。
形狀獨樹一格，但鳥居標示神域的原有功能不變。

全日本獨一無二
加了角狀裝飾的設計

兩側加了角狀裝飾、左右對稱的
鳥居。由建築師郡菊夫設計的鳥
居造型，全日本僅此一座。

❶ Detail 1

烏森神社的鳥居格外令
人印象深刻的應該是上
方的角狀部分吧。據說
這是以一般社殿屋頂上
的「千木」為意象設計
而成的。

Detail 2 ❶

柱子連同藁座的部分皆同為
石製。

Detail 3 ❶

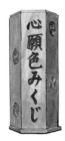

在紙上寫下心願後再敬奉於
該社的「心願色籤」，分成
紅（戀愛）、黃（財運）、
藍（工作）、綠（健康）4
種顏色。

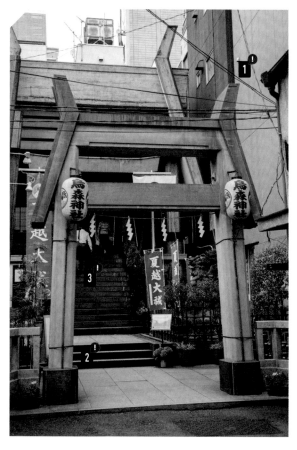

經過統一的「特色設計」

境內有2座鳥居。參道入口側的鳥居為木製，
不過基本造型與拜殿及其前方的混凝土製鳥居是統一的。

「笠木」、「貫」或「柱」稍細的木製鳥居

參道入口側的鳥居為木製，相當於「笠木」與「貫」的部分，則打造得比拜殿前方的鳥居稍微細一點。

❗ Detail 1

第一鳥居為木製，但採用與社殿及其他鳥居相同的設計。

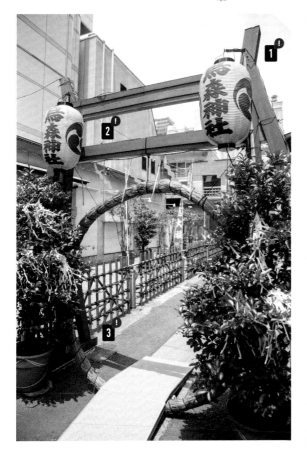

❗ Detail 2

相較於混凝土，木材雖然較缺乏素材的靈活性，卻完美地結合了柱子與貫。接合處則使用了釘子。

❗ Detail 3

柱子下部以角材組合成三角形，為了防止鳥居翻倒而下了一番工夫。

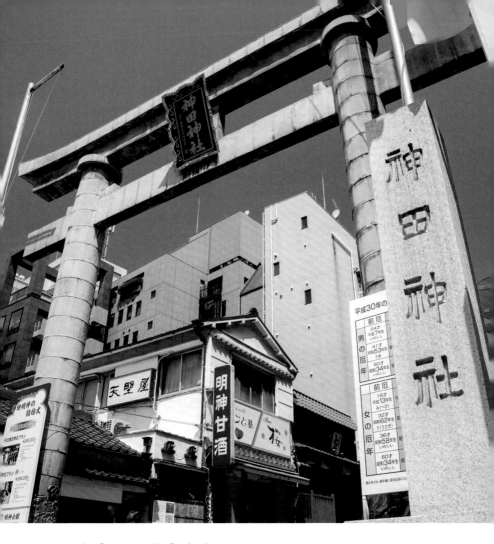

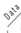 神田神社 —東京都千代田區

神田神社鎮坐於東京具代表性的神田商街。
佇立於表參道上的是大型青銅製的台輪鳥居，蓮
花座上以波紋加以裝飾實屬罕見。參道兩側有自
古以來的用餐區與伴手禮店，再往內走則可見色
彩極為豔麗的隨神門。根據社傳記載，此社創始
於730年，祀奉出雲氏族的真神田臣（大己貴命的
子孫）為祖神。

Data

所在地：東京都千代田区
外神田2-16-2
創祀：730年
主祭神：大己貴命、
少彥名命、平將門命
主要的鳥居形式：明神鳥居

在大廈街上展示存在感的銅製鳥居

神田神社鎮坐於市中心區的大廈街上。佇立於其境內入口處的青銅製鳥居
則上色成明亮的綠色，和位於深處的樓門屋頂和諧交融。

符合「江戶總鎮守」之稱的豪奢造型

鳥居的形狀為台輪鳥居。以波紋與蓮花裝飾妝點柱子的下部
等，設計成與「江戶總鎮守」之稱相符的豪奢造型。

Detail 1

�座設計成模擬蓮花造型的「蓮花座」，加上波紋之後散發出豪奢的氛圍。

Detail 2

於島木下方加了台輪的台輪鳥居，柱子等地方皆可見接合痕。

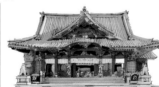

Detail 3

拜殿於1934年完工。有伊東忠太等知名建築師參與其中。

Detail 4

匾額是由此社的宮司大鳥居吾朗氏（曾經任職於東京都神社廳長等）所題。

以江戶總鎮守之姿備受崇拜

　　此社最初是位於現今大手町的「將門塚」附近，直到江戶開府後的1616年幕府才將其遷至現址，相當於江戶城的艮（東北）方位。當時認為有鬼棲宿於艮的方位，故建造了無數神社寺院來鎮守鬼門。自此往後便以「江戶總鎮守」之姿受到幕府、武將及江戶庶民們的崇拜。神田、日本橋與秋葉原等現在的市中心區即為氏子（同地區祭祀同一氏族神的信徒）地區。現在還是有很多人習慣以「神田明神」來稱呼此社，而非使用正式名稱「神田神社」。

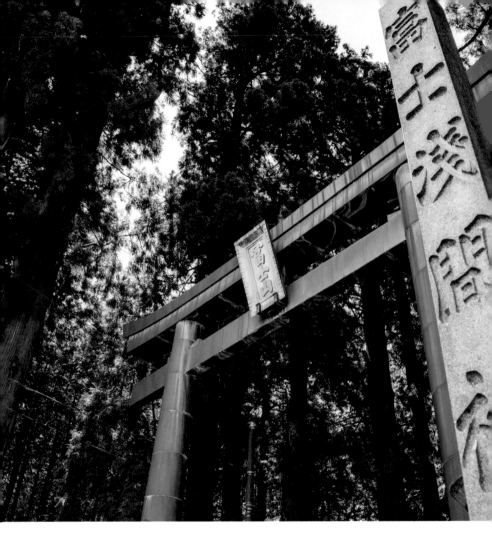

〒 北口本宮富士淺間神社

富士山山麓有好幾間淺間神社，鎮坐於吉田口登山道起點的即為北口本宮富士淺間神社。以第一鳥居為起點的參道上，有樹齡達數百年的杉木林立綿延，腳邊則有生苔的石燈籠並排而立。第二鳥居為兩部鳥居，匾額上則寫著「三國第一山」（三國是指日本、中國與印度）幾個字，可見是奉富士山為神體。

山梨縣富士吉田市

Data

所在地：山梨縣富士吉田市上吉田5558
創祀：110年
主祭神：木花開耶姬命、彥火瓊瓊杵尊、大山祇神
主要的鳥居形式：兩部鳥居

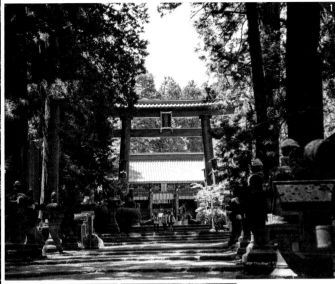

1 從第一鳥居開始在杉木環抱之中前行，會接連看到禊川、第二鳥居與樓門。
2 境內後側的大塚丘是祭祀日本武尊神靈的神社，有一座使用生木打造而成的原木鳥居佇立於此。
3 有一座鳥居（明神鳥居）佇立於通往富士山的登山口「吉田口」。

經過時隔60年的大整修後煥然一新的大鳥居

自江戶後期以來每60年重建一次，上次是於2014年進行翻修。這是一座巨大的鳥居，所以工程十分浩大，不僅重新上色重現了鮮豔的朱紅色，就連袖柱與袖貫都予以換新。

鎮坐於境內的社殿，則是在無數有權有勢的武將與富士信仰團體「富士講」之指導者的推動下興建而成。境內後側有座「大塚丘」。據傳日本武尊在東征途中曾經從這個地點觀賞美麗的富士山，並讚嘆「富士山理應從此處觀賞」。

參道入口的「第二鳥居」是第2代

銅製的第二鳥居佇立於杉林的入口處，建造於1916年，
1973年才改為現在的銅瓦屋頂鳥居。

「明神鳥居」上掛著「富士山」的石製匾額

明神鳥居的匾額為石製品。匾額上的文字「富士山」是由擔任
過陸軍大將等職務的梨本宮守正王（1874-1951）所題。

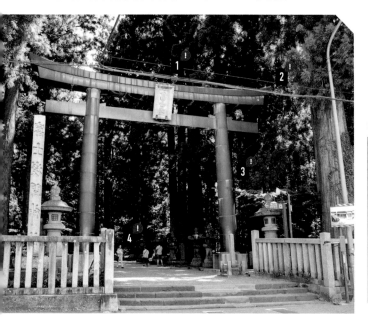

Detail 1

「富士山」匾額。雖
為銅製鳥居，掛的卻
是石製匾額。

Detail 3

柱子的接合部分、島木、貫等
各處都留下了風雨洗刷過的痕
跡，感受得到歲月。

Detail 4

柱子下部加上了巨大的石製藥
座。沒有標牌，未記錄捐獻者
的名字等。

Detail 2

第二鳥居為沒有台輪的明神鳥
居。柱子、貫與島木各處皆有
接合痕。

54

佇立於隨神門前的木製兩部鳥居

在參道的杉林中前進，便可看到前方佇立著2014年翻修後煥然一新的兩部鳥居。
再往深處走，還有一座1736年興建的國家指定重要文化財「隨神門」。

標示出富士講之聖地的兩部鳥居

走到杉林參道的盡頭處，有座修驗道神社中常見的兩部鳥居。北口本宮淺間神社曾是從修驗道發展而來的「富士講」之聖地。

❗ Detail 1

匾額上的文字為「三國第一山」。「三國」代表日本、中國與印度。文字顯示此社與富士的山岳信仰有關，但題字者不詳。

Detail 2 ❗

第二鳥居為木製，柱子上部加了台輪。此外，笠木上的瓦片是使用加了「巴紋」的巴瓦。

Detail 3 ❗

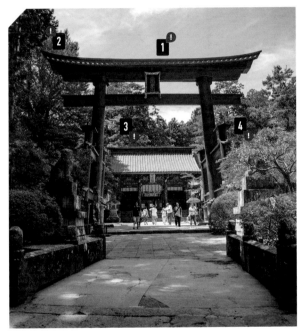

❗ Detail 4

有一棵巨大的檜木聳立於拜殿右側。由於樹幹分岔為二，途中又看似彼此挨近，故有「富士夫妻檜」之稱。

與前後的稚兒柱一比，親柱顯得格外地粗。此外，稚兒柱與親柱皆是使用加了屋頂而形狀罕見的藁座。

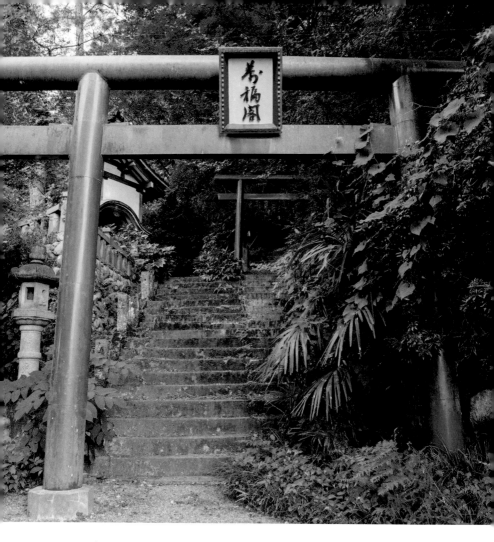

开 宗印寺 — 東京都日野市

　　大澤山宗印寺鎮坐於日野市的平山城址公園附近。這是曾擔任當地知行的中山助六郎照守於1599年開創，並奉聖觀世音菩薩為本尊的曹洞宗之寺院。繞到其境內後側，可見小山山麓建有一座很稀有的藍色鳥居。寺院裡有鳥居著實不可思議，此為寺院與神社曾經同存於一個境內、神佛習合時代留下的痕跡。

Data

所在地：東京都日野市
平山6-15-11
創祀：1637年
本尊：聖觀世音菩薩
主要的鳥居形式：宗忠鳥居

佇立於「寺院」裡的藍色鳥居

至今仍有不少地方的寺院裡有鳥居。宗印寺應該也有段神佛習合的歷史,但未留下鳥居建造經過的相關細節紀錄。

主要的鳥居形式
近似宗忠鳥居

鳥居素材為金屬製,形式則是歸類為在鹿島鳥居上附加額束的宗忠鳥居。

Detail 1

圖額上的文字為宗印寺的寺號「萬福閣」。文字是以金屬裁剪而成,再利用鋼絲固定於圖額上,帶出陰影效果。

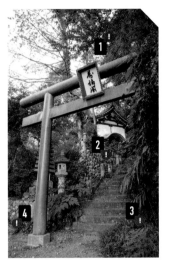

Detail 2

山門上面所掛的文字「大澤山」是取自於宗印寺的正式名稱「大澤山宗印禪寺」。

Detail 3

祭祀菅原道真的平山天神宮鎮守於境內一隅,有座被視為道真之神使的牛雕像鎮坐於此。

Detail 4

鳥居下部的龜腹形狀呈奇特的八角形。很少看到鳥居有這種形狀的龜腹。

境內還祭祀著道真公,為「神佛混淆」的寺院

鳥居漆成藍色是因為認為這個顏色比較吉利嗎?根據石碑所記,相傳自從將相當於天照皇大神丈夫的神明遷至此地之後,便開始以平山萬福皇太神之姿備受信仰。無數石佛與佛堂皆瀰漫著神佛交混的靈氣。還有一頭與菅原道真公淵源匪淺的「撫牛(撫で牛)」鎮坐於境內神社天神宮的旁邊。這座天神宮與「撫牛」的歷史淵源尚無定論,不過也有可能原本是祭祀屬於自然神的天神,後來才改為奉道真公為祭神。

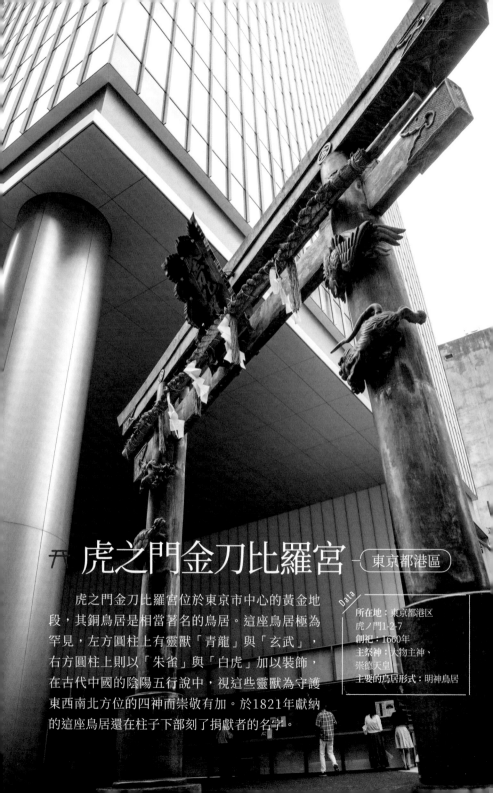

虎之門金刀比羅宮 — 東京都港區

　　虎之門金刀比羅宮位於東京市中心的黃金地段，其銅鳥居是相當著名的鳥居。這座鳥居極為罕見，左方圓柱上有靈獸「青龍」與「玄武」，右方圓柱上則以「朱雀」與「白虎」加以裝飾，在古代中國的陰陽五行說中，視這些靈獸為守護東西南北方位的四神而崇敬有加。於1821年獻納的這座鳥居還在柱子下部刻了捐獻者的名字。

Data
所在地：東京都港区
虎ノ門1-2-7
創祀：1660年
主祭神：大物主神、
崇德天皇
主要的鳥居形式：明神鳥居

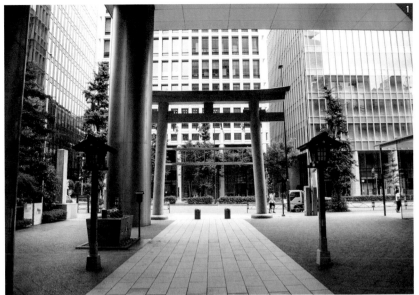

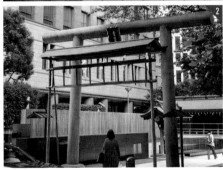

1 參道延伸至「虎之門金刀比羅大樓」中，是一座所在地與眾不同的神社。鳥居也佇立於大樓入口附近。照片是從境內社殿這側看出去的景象。

2 裏參道上的鳥居。這座和第一鳥居一樣都是石製，卻是笠木剖面呈圓柱狀且貫未突出於柱子外側的「神明鳥居」，形式與第一鳥居和境內的銅鳥居截然不同。

鎮守於大樓腹地內的另類神社

　　面向櫻田通的石造第一鳥居，建於相鄰的「虎之門琴平大樓」前方，像是穿過這棟大樓一般進入境內，這樣的構造十分罕見。拜殿毀於戰火，1951年透過曾擔任東京帝大教授的伊東忠太的設計而得以重建。

　　一般說到「金毘羅大人」，指的便是以鎮坐於讚岐（香川縣）象頭山上的金刀比羅宮作為本宮的海神。相傳讚岐的丸龜藩主京極高和於1660年將領內的金刀比羅大神恭請至三田的江戶藩邸來祭祀，為此社之由來。

佇立於高樓腳下的石鳥居

有座石鳥居佇立於面向櫻田通（國道1號）的大樓下方。
此處為虎之門金刀比羅宮的境內入口。

境內入口處的石鳥居
是與大樓一同重建的

石鳥居是於2004年隨著虎之門琴平大樓的完工重建而成的。參道穿過這座鳥居後，通過大樓繼續往前延伸至社殿。

Detail 1

虎之門金刀比羅大樓於2004年竣工。神社的社務所則位於同一棟大樓的1樓。

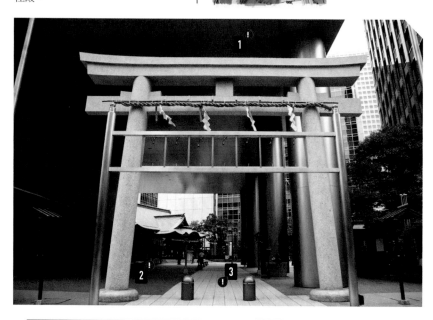

Detail 2

鳥居的下部有龜腹。整體為風格樸實的明神鳥居。

Detail 3

境內有座被指定為港區文化財的「百度石」。自江戶時期以來主要是用於祈求疾病痊癒，於此石與拜殿之間來回往返一百次來許願。

柱子上配置了「四神」的裝飾鳥居

四神（靈獸）裝飾鳥居是眾人於1821年獻納的。從參道那側面向鳥居，
左邊配置了青龍與玄武（龜），右邊則是朱雀（鳥）與白虎。

裝飾相當罕見
但添加的理由不明

「四神」是出現在中國神話當中的神
明，鎮守天之四方。這種鳥居在全日
本絕無僅有，但將四神配置於鳥居上
的理由則不得而知。

！Detail 1

此社的社紋是以圓圈框
住金色的字，裝飾於左
右兩側柱子上部的島木
部分。

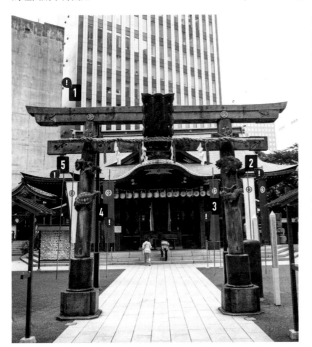

！Detail 2

右上方配置了掌管南方的
「朱雀」。一般認為是以
鳳凰為造型的靈獸。

！Detail 3

右下方則是司掌西方的神
獸「白虎」。描繪出白色
老虎的姿態。

Detail 4 ！

左下方配置了外形為
烏龜的「玄武」。相
傳是負責掌管北方。

！Detail 5

左上方為「青龍」，
掌管東方。除了青龍
之外，有時候會標記
為「蒼龍」。

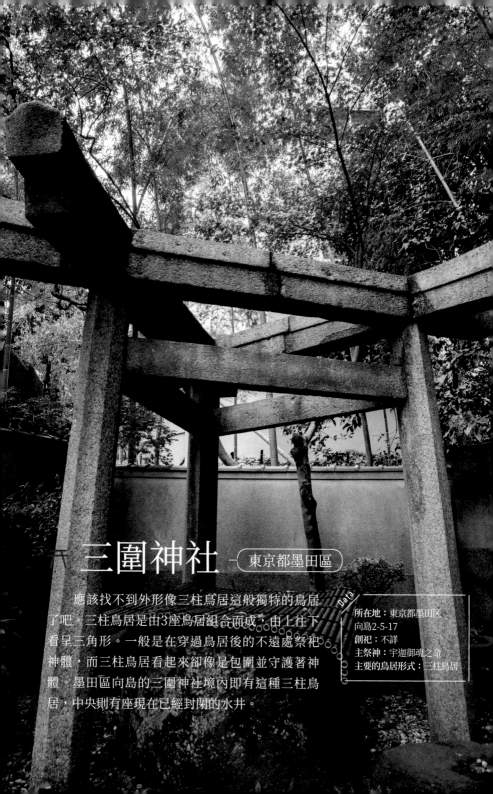

三圍神社 —（東京都墨田区）

應該找不到外形像三柱鳥居這般獨特的鳥居
了吧。三柱鳥居是由3座鳥居組合而成，由上往下
看呈三角形。一般是在穿過鳥居後的不遠處祭祀
神體，而三柱鳥居看起來卻像是包圍並守護著神
體。墨田區向島的三圍神社境內即有這種三柱鳥
居，中央則有座現在已經封閉的水井。

所在地：東京都墨田区
向島2-5-17
創祀：不詳
主祭神：宇迦御魂之命
主要的鳥居形式：三柱鳥居

與三井財閥淵源深厚的鳥居

**全日本可找到幾座「三柱鳥居」，但大多數的歷史淵源都不明。三圍神社是
三井財閥的氏神（地區守護神），據說這座鳥居昔日坐落於三井宅邸中。**

有石型三柱鳥居圍繞的水井

這座三柱鳥居圍繞著水井而立。此社的祭神為
宇迦御魂之命，兩者間的關聯性不明。

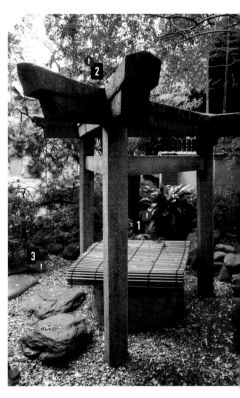

Detail 1 ！

三柱鳥居的中央挖了一
座水井。現在是否還有
水湧出則不明。

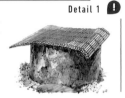

Detail 2 ！

3座鳥居彼此面對面而
形成三角形。每座鳥居
的形狀都很近似明神鳥
居，但沒有額束。

Detail 3 ！

在向拜上附加唐破風樣
式的現存社殿，據說是
三井家第3代當家三井
高房於1723年興建而
成的。

自古流傳著三圍神社復興時的靈異奇譚

　　三圍神社是祭祀稻荷神的古老
神社。室町時代前後，近江國（滋
賀縣）三井寺的僧侶著手復興三圍
神社，據說當時留下一則不可思議
的靈異奇譚：從境內出土了一尊裝
在壺裡的老翁像，還出現白狐繞著
老翁像轉了三圍。

　　此社亦是從江戶時代的越後屋
延續下來的財閥三井家之氏神，三
柱鳥居昔日也位於三井宅邸中。一
般認為坐落於木嶋坐天照御魂神社
（蠶之社）中的鳥居是三柱鳥居的
原型，為與古代外來移民氏族秦氏
有所淵源的神社。

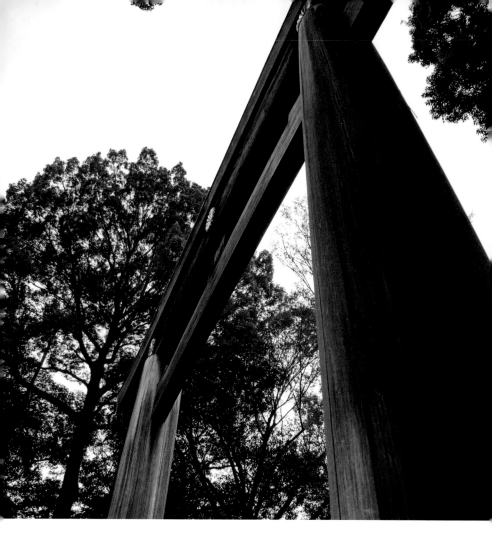

⛩ 明治神宮 —（東京都澀谷區）

　　「參拜人數為全日本第一」的明治神宮創建
於1920年，作為祭祀明治天皇與昭憲皇太后的神
社。在這塊與祭神有所淵源的代代木御料地（皇室
所有地）上，以約十萬棵貢奉樹打造出人工森林，
並在勤勞奉仕青年團等的協助之下打造了廣大的
境內。位於南參道與北參道交會口的第二鳥居，
則是日本最大的木造明神鳥居。

Data
所在地：東京都渋谷区
代々木神園町1-1
創祀：1920年
主祭神：明治天皇、
昭憲皇太后
主要的鳥居形式：明神鳥居

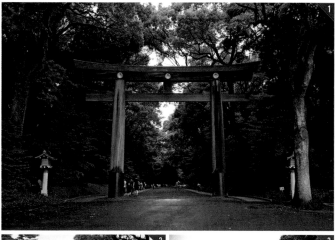

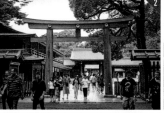

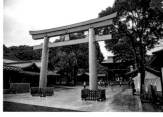

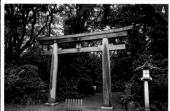

1 位於北參道與南參道的交會口，有眾多
參拜者前往拜殿。
2 東神門側的鳥居。穿過這座鳥居後即有
座授予御守等的長殿。
3 第三鳥居。2016年進行了自創建以來的
首次改建。
4 位於西參道側的鳥居比其他鳥居稍微小
了一點。

遭受雷擊而毀壞，經過重建的第2代「檜木鳥居」

現在的第二鳥居是第2代。初代鳥居建造時使用的是自台灣阿里山採伐、樹齡為1200年的台灣檜木。1966年7月22日，初代的第二鳥居因雷擊而損壞。重建時是使用台灣丹大山樹齡1500年的檜木，不過據說出口時歷經了千辛萬苦。

送抵東京灣後，在警車的護送下運達境內，於1975年12月23日完成並舉行竣工奉告儀式。此外，初代的鳥居如今用於埼玉縣埼玉市的冰川神社作為第二鳥居。

65

日本第一的木造明神鳥居

第二鳥居高為12m、寬17.1m且重達13噸。
在採用明神鳥居形式的鳥居中，號稱是日本國內最大規模。

自台灣高山採伐的巨大檜木

重建時決定使用和初代一樣的檜木材，但是日本國內沒有巨大的檜木，因此是從台灣的高山採伐樹齡1500年的檜木。

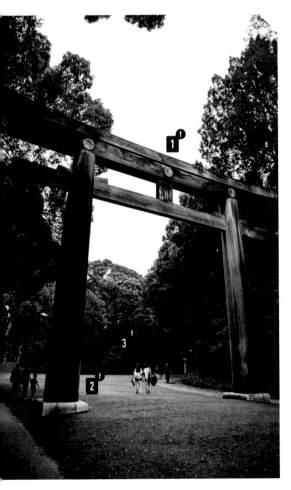

Detail 1

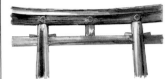

於島木中央3處配置了菊花紋章。此為境內每座鳥居的共通之處。

Detail 2

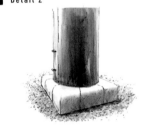

第二鳥居的龜腹是石製的四角形。為了祭祀時用來插玉串（於楊桐樹枝上纏白紙條的祭祀品）而於柱子下部加了圓環。

Detail 3

現在的拜殿是於1958年重建而成。設計是出自經手過無數宗教建築設計的角南隆（1887-1980）。

第2代的「第三鳥居」

2020年將是明治神宮鎮坐100年。為此在境內推動了大規模的改修，
第三鳥居也於2016年經過改建。

第2代的第三鳥居是使用木曾的檜木材

第三鳥居也採用檜木作為素材。初代是台灣檜木，第2代則是
使用長野縣木曾郡王瀧村的檜木。

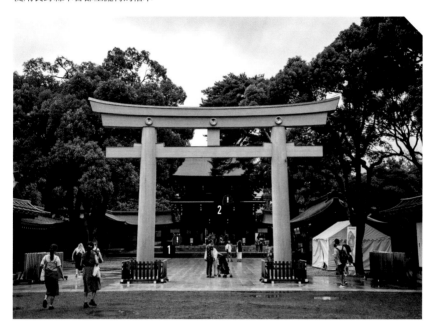

Detail 1 ❗	❗ Detail 2
柱子下部的龜腹形狀和第二鳥居一樣呈四角形，並以圍欄環繞四周。	內拜殿為入母屋造、銅瓦屋頂，向拜上加了巨大的唐破風樣式。

开 靖國神社 — 東京都千代田區

靖國神社的第一鳥居高25m，約為8層樓大，是以耐候性高張力鋼板打造而成，據說擁有1200年的耐久性。這座第一鳥居是第3代，初代是為了紀念靖國神社創建50週年而於1921年建造而成。現在的鳥居則是1974年利用來自國民的捐款重建而成。

Data
所在地：東京都千代田区九段北3-1-1
創祀：1869年
主祭神：護國英靈
246萬6千餘柱神靈
主要的鳥居形式：靖國鳥居

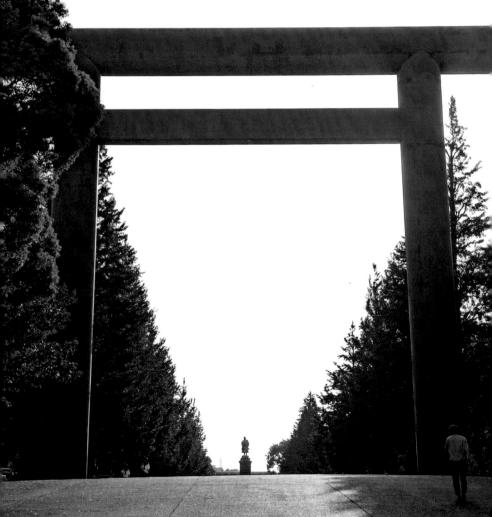

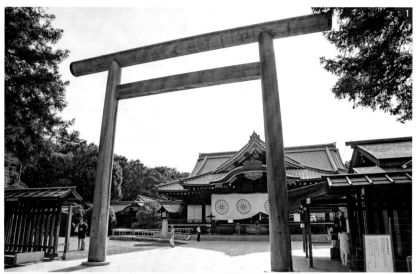

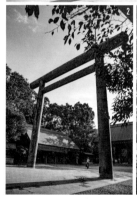

1 佇立於拜殿前的是「中門鳥居」。2006年接受來自埼玉縣三峯神社的轉讓後重建而成。使用於埼玉縣內採伐、樹齡500年的檜木材。

2 第二鳥居。為青銅製，於1887年竣工，是境內最古老的鳥居。於大阪砲兵工廠製造而成，這種以鑄造製成而無接合痕的青銅鳥居，在日本也十分少見。

3 第一鳥居、第二鳥居與第三鳥居皆為金屬製，而佇立於大村益次郎雕像旁的鳥居則是石製，於1933年建造而成。

作為祭祀明治維新有功者的神社而創建

靖國神社是奉明治天皇之諭令於1869年創建的「招魂社」，用以憑弔戊辰戰爭等明治維新的有功之士。1879年改稱為靖國神社，祭祀在對外戰爭之中多不勝數的陣亡者。

境內有祭祀246萬6千餘尊祭神的本殿與拜殿、展示陣亡者遺物的遊就館，以及1893年以日本最早的西洋式銅像之姿建造而成的大村益次郎（1824-1869）銅像等。大村是上野戰爭時的官軍領導者，是為日本陸軍奠基的人物。

超合金製的堅固大鳥居

參道入口處的第一鳥居是建於1974年，柱高25m、寬34m，總重量為100噸。
創建當時為日本國內規模最大的鳥居，現在仍名列全日本第6大。

推估耐用年數長達約1200年

第一鳥居的素材為耐候性高張力鋼板，厚度為12mm。據說
其耐用年數約達1200年之久。

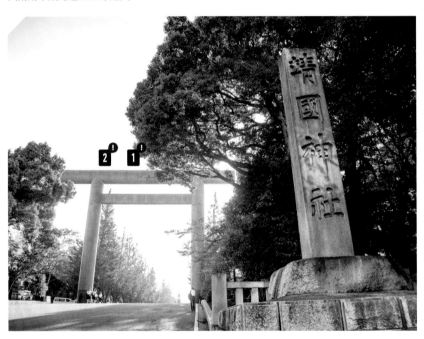

Detail 1 ❗ ❗ Detail 2

高為25m。從正下方仰望即可實際感受
到其龐大。

除了貫以外，皆以圓柱組成的靖國鳥居。
此外，沒有楔等，構造較為單純，但以高
強度著稱。

境內最古且日本最大的青銅製鳥居

第二鳥居佇立於神門前方，為日本國內最大（高15m）的青銅製鳥居。
境內的鳥居全部統一為貫未突出於柱外的「靖國鳥居」。

不以接合方式打造柱子，實現高強度

要打造青銅製且不以接合方式連接柱子的鳥居難度相當高，
1887年製造當時採用了最新的技術。

Detail 2

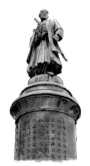

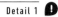

Detail 1

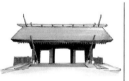

1934年竣工的神門。由
也有大量參與打造寺院神
社的伊東忠太負責設計，
素材則是使用台灣檜木。

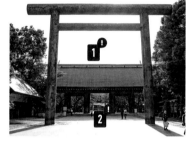

大村益次郎像。出自大
熊氏廣（曾打造東京國
立博物館表慶館旁的獅
像等）之手。

佇立於「大村像」旁的石鳥居

從靖國通（都道302號）前往靖國神社境內，除了南門外另有5個入口，
其中之一有座石鳥居佇立於可望見大村益次郎像的參道入口處。

石鳥居素材為瀨戶內的花崗岩

石鳥居高為12m，建造於1933年。作
為素材的石頭是瀨戶內海北木島產的花
崗岩，以船隻運送至此。

Detail

石燈籠的下部一共使
用了14片浮雕，上
面記錄著東鄉平八郎
（1848-1934）於對
馬海峽海戰時的英勇
雄姿等。

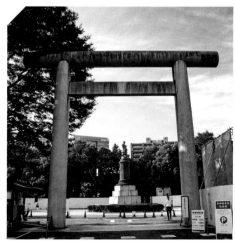

开
謎樣鳥居、奇特鳥居

據說全日本約有8萬間神社。那麼應該可以認定，少說也有這麼多座鳥居吧。若是考慮到還有境內社等，一個境內會有多座鳥居，數量應該會更加龐大。當中也不乏個性十足的鳥居，除了本書中所介紹的以外，還有各式各樣別具特色的鳥居佇立各處。在此便來介紹其中一部分吧。

首先是使用著名的陶瓷作為素材的鳥居。由加神社本宮鎮坐於岡山縣倉敷市，其鳥居建造於1849年，素材是採用聞名全日本的縣內名窯備前燒。全日本各地可以找到幾座將備前燒運用於守護獸狛犬的神社，例如本書中所介紹的住吉大社（116頁）與金刀比羅宮（146頁）等，不過以備前燒來打造鳥居則難得一見。此外，本書也有介紹同樣擁有陶瓷製鳥居的神社，即佐賀的陶山神社（164頁）。該社擁有一座有田燒鳥居。

京都有一座笠木、島木與貫插入（接觸）大樓內的鳥居，即京都市錦天滿宮的鳥居，建造於1935年。由於參道兩側進行了區域重劃（土地出售），故而形成鳥居的一部分插入大樓內的罕見案例。

另外還有廢祀神社的鳥居再利用的案例。位於東京都澀谷區的實踐女子學園，在戰前曾有座名為香雪神社的神社鎮坐於校園內，但於戰後廢祀。狛犬也隨之移設至鄰近的金王八幡宮的末社御嶽社，鳥居則是移至境內的西參道，現在仍持續使用。

除此之外，還有一種形狀打破既定常規的獨腳（只有1根柱子）鳥居。即鎮守於長崎縣長崎市的山王神社、位於參道上的第二鳥居，俗稱為「獨腳鳥居」。太平洋戰爭末期的1945年8月9日，因長崎遭投原子彈而損壞，僅鳥居的右半部奇蹟似地未受到爆風影響而倖存下來。查看原子彈投下不久之後所拍攝的照片，亦可確認這座鳥居的存在，屬於相當珍貴的原子彈受害建築遺跡。

獨具個性的各種鳥居

岡山由加神社本宮的備前燒鳥居。立於一旁的狛犬也是以備前燒打造而成。另外還有佐賀的陶山神社（164頁），也是這種有陶瓷鳥居佇立其中的神社。

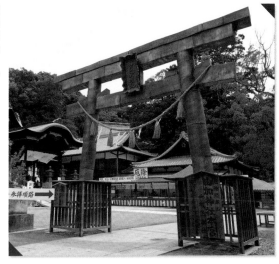

錦天滿宮（京都）的石鳥居建造於1935年。後來因社地區域重劃，致使鳥居呈現笠木與貫接觸大樓的姿態，想必是始料未及吧。

長崎市山王神社的獨腳鳥居。因為1945年8月9日遭投下原子彈而損失了半邊。從殘存的部分來推測，原本似乎是台輪鳥居。

曾坐落於實踐女子學園（東京都澀谷區）校內的香雪神社。太平洋戰爭結束後，此社便已廢祀，鳥居則被移設至同樣位在澀谷區的金王八幡宮，如今仍健在。

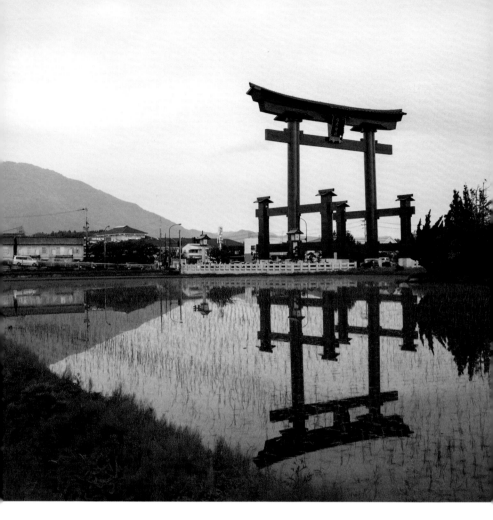

开 彌彥神社 —新潟縣西蒲原郡

彌彥神社以約2400年前創建的悠長歷史而著
稱，有一座橫跨在縣道29號上的大鳥居，高度約
30m、柱間20m、掛著12片榻榻米大的匾額。
1982年為了紀念上越新幹線開通而建，蘊含著對
彌彥神社之祭神天香山命（伊夜日子大神）的感
謝，以及希望地區更加繁榮的心願。可隔著這座
必須抬頭仰望的大鳥居，遠眺靈峰彌彥山。

Data
所在地：新潟県西蒲原郡
弥彦村大字弥彦2887-2
創祀：不詳
主祭神：天香山命
主要的鳥居形式：兩部鳥居

重生後美麗動人的巨大鳥居

彌彥神社的大鳥居高為30.2m，號稱排名全日本第3大（高），2015年為了紀念彌彥神社重建遷座100年而進行了翻修工程，重生後美麗動人。

與上越新幹線
（東京至新潟）開通同步

為了配合上越新幹線的開通而於1981年竣工。素材是採用特殊鋼，形式則是配合彌彥神社境內入口處的第一鳥居而設計成兩部鳥居。

Detail 1

連柱子上部的台輪與匾額上都加了屋頂，屬於很罕見的鳥居。這應該是當地用以應對積雪的特有措施。

Detail 2

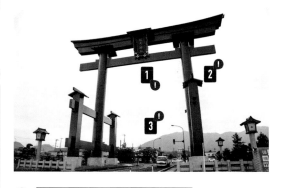

親柱為圓柱，前後的稚兒柱則設計成四角柱。稚兒柱的上部也有加上屋頂。

Detail 3

參道入口處也有朱漆色的兩部鳥居佇立。這座鳥居的中央親柱是懸空的，用以防止腐蝕或倒塌。

脫離臺座的奇特大鳥居

這座大鳥居的構造是於左右親柱加上袖柱的兩部鳥居，與佇立於表參道入口處的第一鳥居同款。奇特之處在於，這座第一鳥居的親柱脫離臺座約6cm。仔細一看會發現柱子的中心有用鐵棒支撐，應該是為了防止雨水或積雪造成腐蝕的一種措施。

據說江戶時代的津輕藩主於佐渡海上航行的途中遇到暴風雨，向伊夜日子大神祈禱才得以獲救，故而以船的帆柱打造出這座鳥居，格外受到珍視至今。

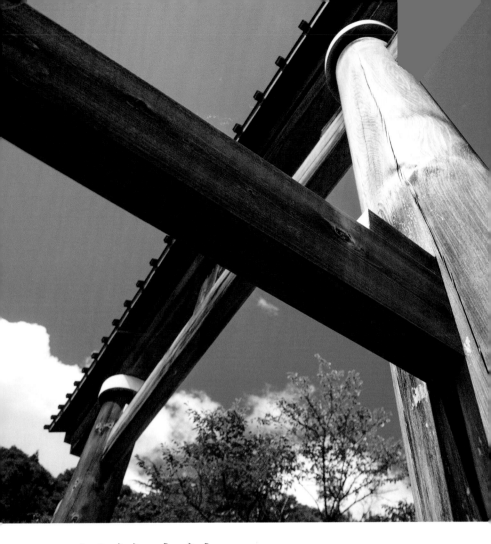

丗 諏訪大社 — 長野縣諏訪市

　　長野縣的諏訪大社，祭祀著在出雲神話中登場的大國主大神之子建御名方神，為諏訪神社的總本社。建御名方神與從高天原派遣下來的武甕槌神決鬥，落敗後便離開出雲來到此地，開始以諏訪大明神之姿備受信仰。據說在那之前的地主神洩矢神成為建御名方神的副手，其後裔守矢氏則擔任神長官之職，長期侍奉於諏訪大社。

Data
所在地：長野県諏訪市
中洲宮山1（上社本宮）
創祀：不詳
主祭神：建御名方神、
八坂刀賣神
主要的鳥居形式：明神鳥居

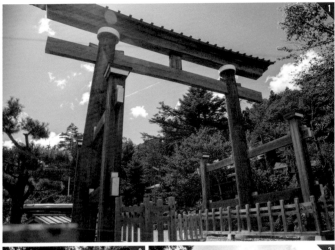

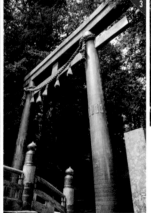

1 直到約300年前，諏訪湖的湖岸仍直逼境內附近，因而有「波除鳥居」之名。現存的鳥居則是2009年重建的。
2 北參道的石鳥居。背後豎立著用於御柱祭中的御柱。
3 有「南鳥居」之稱的青銅鳥居。

昔日大祝往返行經的青銅製「南鳥居」

前往諏訪大社上社本宮時，許多人會穿過北參道鳥居進入，然而其實第一鳥居是位於西參道的「波除鳥居」。現在的諏訪湖位於距離此處約5km的前方，不過也有一說認為「波除（意為防波物）」之名顯示出昔日諏訪湖曾直逼這一帶。第二鳥居則是建於表參道，即東參道上的「南鳥居」，為青銅製的明神鳥居。諏訪大社昔日曾經有個名為「大祝」的神職，歷代由氏族「諏訪氏」擔任。大祝以往應該是行經這座鳥居進入境內。

越過神橋後即為東參道的銅鳥居

東參道上佇立著雄壯的青銅製明神鳥居。建造於明治時期，
為無數信眾（主要是境內周邊的人們）獻納之物。

靈氣增強的東參道的青銅鳥居

東參道四周有群樹環繞，「聖域」的莊嚴靈氣十分強烈。佇立於其
入口處的便是稱為「南鳥居」的青銅製鳥居。

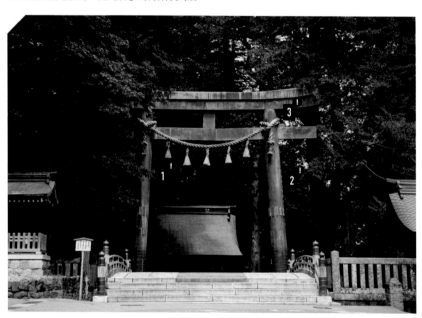

Detail 1 ❗

建造年分是直接標記在柱子而非標牌上，上面寫著「明治二十五年四月」。

Detail 2 ❗

柱子中央的標牌標示著捐獻者的名字。除此之外，下部也刻有捐獻者之名。

❗ Detail 3

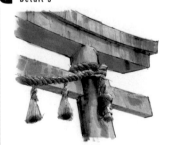

形式為柱子上部沒有台輪的正統式明神鳥居，貫的上部掛著注連繩。不同於第一鳥居的波除鳥居，笠木上未附加屋頂。

土俵旁境內入口處的冠木門

日本各地皆可看到這種在冠木門（有一說認為是鳥居的原型）上橫掛注連繩的
形式。以石頭或木頭組成門狀，再橫掛注連繩，用以標示神域。

從石柱上殘留的刻印
判斷是建於江戶末期

北參道左方、神樂殿與土俵旁的境內入
口處打造了一座石製的冠木門，為當地
眾人於江戶末期的1856年獻納之物。

！ Detail 1

秋天時會舉辦「十五
夜祭奉納相撲」。境
內繼承了相撲比賽的
傳統，由11名青年
力士在齋庭獻納相撲
舞蹈。

Detail 2 ！

在組成十字狀的「冠木
門」上橫掛注連繩，形
式近似標柱。

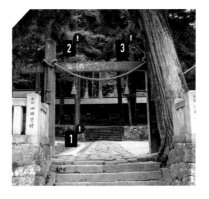

！ Detail 3

穿過冠木門後，緊接著
是參道與石階。昔日似
乎曾是通往境內勅使殿
的入口。

北參道的明神鳥居誕生於平成

北參道即現在的「表參道」，有座2003年建造的石鳥居佇立於此。
昔日的北參道上並未立有鳥居。

總重量達100噸的白花崗岩明神鳥居

北參道的石鳥居屬於明神鳥居，素材則是白色花
崗岩。總重量達100噸。鳥居旁邊豎立著每7年
舉行一次的「御柱祭」中所使用的一之柱。

Detail ！

將巨木從斜坡上一滑
而下的勇猛「木落」
儀式吸引觀光客自全
日本各地來訪。每7
年舉辦一次的御柱祭
是能將人捲入狂熱漩
渦之中的例行祭典。

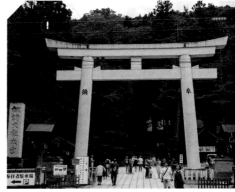

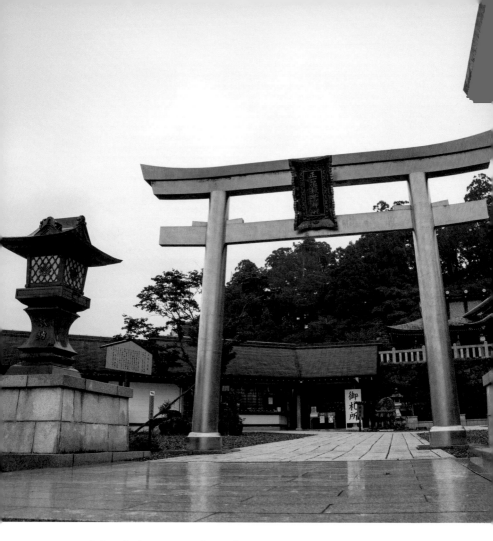

秋葉山本宮秋葉神社

秋葉山自古以來即以靈山之姿備受崇敬。到了中世紀山岳信仰蓬勃發展，而有了「秋葉山大權現」與「秋葉權現」之稱。秋葉神社創建於709年，如今已成為祭祀防火神火之迦具土大神的秋葉神社總本社。亦可花不到2小時的時間攀登成為表參道的山路，通往位於山頂的上社社殿領域。

―（ 靜岡縣濱松市 ）

Data

所在地：靜岡県浜松市
天竜区春野町領家841
創祀：709年
主祭神：火之迦具土大神
主要的鳥居形式：明神鳥居

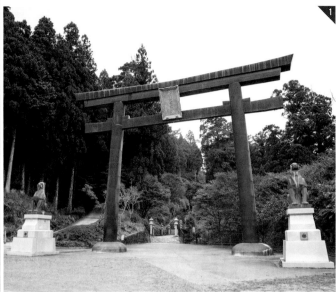

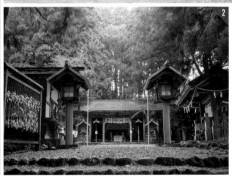

1 佇立於秋葉山境內入口處的金屬製第一鳥居。匾額上的文字為「正位秋葉神社」。
2 上社位於秋葉山山頂，下社則是鎮坐於山麓的氣田川附近。登上杉林中的階梯，即為這座莊嚴神社的所在地。

於秋葉山山頂上綻放光輝的幸福「黃金鳥居」

抵達標高866m的山頂，便有座巨大的黃金鳥居相迎。據說以前這裡曾建有金色鳥居，故依樣畫葫蘆地以象徵幸福的黃金打造出這座「幸福的鳥居」。一說到秋葉山，「火祭」也是無人不曉。

每年12月的例行祭日會舉辦盛大的禊祓祭典，滌除一整年累積的各種「罪穢」。祈求免於火災、水災與諸多災厄疾病，神職人員所表演的弓之舞、劍之舞與火之舞都值得一看。

召喚幸福的金黃色明神鳥居

現在的黃金鳥居建造於1993年12月，不過相傳秋葉神社社內在江戶時期
曾有一座彥根藩藩主井伊氏所捐贈的黃金鳥居。

黃金鳥居的形式是
十分普遍的明神鳥居

黃金鳥居的形式為明神鳥居。柱
子斜立（傾斜），笠木與島木則
有微幅的反增。

❗ Detail 1

匾額上寫著「正一位
秋葉神社 從一位勳
一等源朝臣建通八十
翁謹書」。

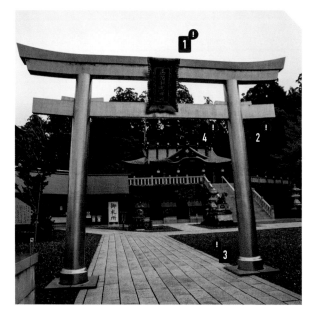

❗ Detail 2

柱子上面記錄著這座鳥居
是為了紀念皇太子殿下成
婚，而於1993年12月建
造而成。

❗ Detail 3

使用圓形的藁座，其下方
鋪著臺石。

Detail 4 ❗

於每年12月所舉行
的「火祭」會在神樂
殿獻納舞蹈。使用真
火的獻舞，視覺震撼
力十足。

杉林盡頭的六所神社有座白木鳥居

秋葉神社下社又名為「遙齋殿」，往東杉林環繞的參道盡頭處有座六所神社。
小型社殿佇立的參道上立有一座白木鳥居。

祭祀天照大神與6尊神明

鳥居的形式為貫未突出於柱外的神明鳥居。素材為原木，沒有
匾額，祭祀天照大神與中筒男神等6尊神明。

蒼鬱的杉木植林籠罩著
秋葉神社下社與通往六
所神社的石階。

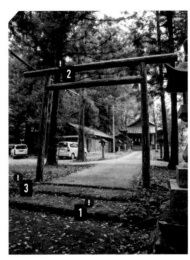

Detail 2

鳥居是以原木打造而成，
直接使用採伐後運出來的
木材。

Detail 3

鳥居的下部使用了金屬藁
座。此外，已經打造出一
條高低差不大的石階通往
社殿。

第一鳥居佇立於通往神社的入口處

位於秋葉山登拜口的第一鳥居為金屬製，柱子下部有龜腹。
無標牌等，建造時期不詳，掛著配置了七葉紅葉的美麗匾額。

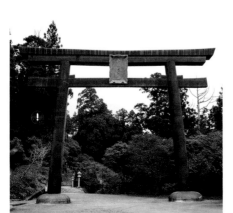

Detail

權現造的社殿附加了唐破風樣式的向拜，是
於1986年重建而成。

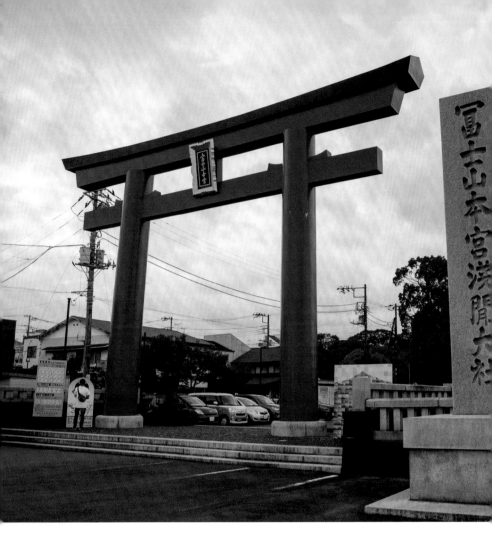

开 富士山本宮淺間大社

富士山本宮淺間大社奉富士山為神體，為淺間神社的總本宮。第一大鳥居昔日是建於富士宮站前。1981年以都市計畫事業的名目拆除，2006年應當地人們的要求才又於現址重建。和建於境內前方的第二大鳥居一樣，都是鮮豔的朱紅色明神鳥居，入冬後可眺望頂著白雪的富士山。

靜岡縣富士宮市

Data

所在地：静岡県富士宮市宮町1-1
創祀：垂仁天皇3年
主祭神：木花之佐久夜毘賣命
主要的鳥居形式：明神鳥居

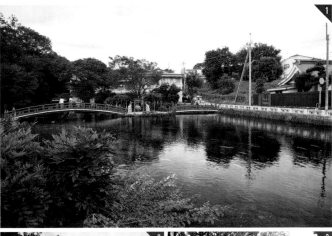

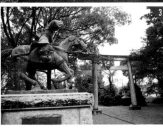

1 湧玉池盈滿自富士山湧出的伏流水，被指定為特別天然紀念物。境內社嚴島神社鎮守於中央的島上。

2 西鳥居。穿過這座鳥居後，前方有座用來舉辦流鏑馬祭的「櫻之馬場」。

3 立於第三鳥居旁的流鏑馬像。據說源賴朝曾捐獻馬匹給此社，為5月上旬所舉辦的流鏑馬祭之起源。

抑制富士山噴發的「淺間大神」之神社

第11代垂仁天皇3年（西元前27年），為了抑制富士山噴發而開始祭祀淺間大神，為此社之起源。後來日本武尊獲得淺間大神相助而得以脫困，因而於山宮內打造磐境（神明寄宿的岩石）來祭祀。該山宮即為此社的舊攝社山宮淺間神社。

這間神社沒有本殿，而是作為富士山的遙拜所，保留著古代祭祀的原型。806年坂上田村麻呂於現址興建了社殿。奧宮竟是坐落於富士山山頂（富士宮口），據說富士山8合目以上全為此社的境內地，規模驚人。

從石鳥居通往太鼓橋與樓門

除了境內的幾座境內社外，富士山本宮淺間大社的境內有4座鳥居。
位於太鼓橋前方的第三鳥居是建造於1960年。

第三鳥居為石鳥居

境內鳥居大多是將笠木塗黑的明神鳥居。太鼓橋前方的第三鳥居在
形式上也屬於明神鳥居，是一座石鳥居。

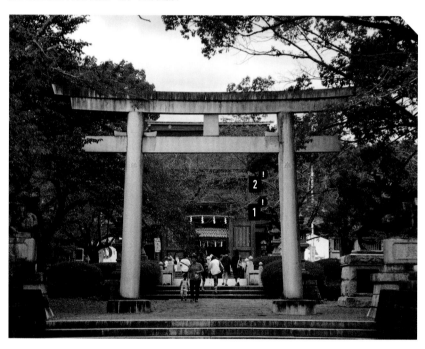

Detail 1 ❶

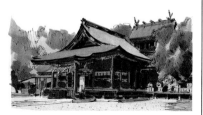

社殿的構造依序為進行參拜的拜殿、連接拜殿與
本殿的幣殿，以及背後的本殿。拜殿周圍配置了
溏緣（伸出屋簷外且不受擋雨板遮蔽的平台）。

❶ Detail 2

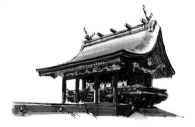

拜殿背後有座以2層樓閣造打造而成的罕見本殿。
與拜殿同為1604年興建。

佇立於湧玉池旁的東鳥居

湧玉池有富士山的融雪水湧出，池水流過御幸橋後即化為神田川，
往南方流出。有座社號標及東鳥居佇立於御幸橋的旁邊。

境內規模最小的東鳥居

東鳥居的規模比境內其他3座鳥居都小，形式則同
屬明神鳥居。沒有藁座而是加上圓形臺石，這點和
其他鳥居是統一的。

Detail 1 ❗

優游於池中的金黃色魚
為白化（欠缺黑色素）
的虹鱒。

Detail 2 ❗

昔日富士修驗道的修行
者便是在湧玉池淨身除
穢後才登上富士山。至
今仍會於富士山開山之
際舉辦禊祓祭神儀式。

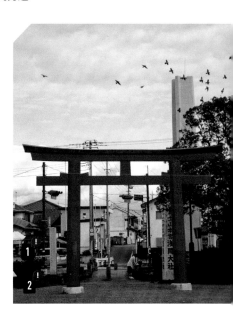

還能遠眺富士山之姿的正面鳥居

從境內入口開始在表參道上前進，首先現於眼前的便是正面鳥居（第二鳥居）。
天氣晴朗時，還能從這座第二鳥居往右側眺望富士山。

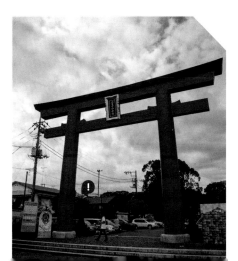

配色也近似宇佐鳥居

這座鳥居為笠木塗黑的明神鳥居。配色近
似宇佐神宮（176頁）等的宇佐鳥居，但
在台輪與額束的有無、反增弧度較小等方
面則各異。

❗ Detail

正面鳥居建造於1955年1
月。是後來與日本製紙合
併的大昭和製紙之創始人
齊藤知一郎先生所捐獻。

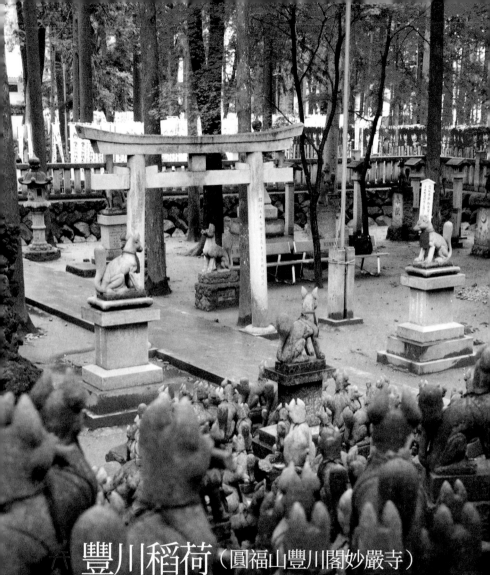

豐川稻荷（圓福山豐川閣妙嚴寺）

　　若說到「稻荷大神」，應該有不少人以為是祭祀神明的神社，不過豐川稻荷又名為「圓福山豐川閣妙嚴寺」，是曹洞宗的寺院。在寺院中祭祀稻荷神的理由可追溯至神佛習合時代。寒巖義尹禪師於1264年從大宋歸國，在船上感應到手持稻穗與寶珠並騎乘著白狐的荼吉尼真天之庇護，遂於1441年在妙嚴寺境內祭祀之。

──　愛知縣豐川市

Data

所在地：愛知縣豐川市豐川町1
創祀：垂仁天皇3年
本尊：千手觀音
主要的鳥居形式：稻荷鳥居

1 第一鳥居。屬於沒有台輪的明神鳥居，鳥居兩旁配置了以青銅打造而成的神使狐狸。
2 靈狐塚入口處的鳥居也是明神鳥居。柱子下部設置了龜腹與臺座，為一般鳥居的形式。
3 佇立於本殿前的第二鳥居。和第一鳥居的差異在於沒有藥座、臺石形狀（第一鳥居的臺石有些高度）等細微之處。

與稻荷神習合的「荼吉尼天」所鎮守的寺院

有一說法主張荼吉尼天等同於印度教的女神Ḍākinī，因為具備以狐狸為神使且扛著稻穗等相似之處，故與稻荷神習合，於同一境內祀奉神佛，直到江戶時代為止都被敬為「豐川稻荷大明神」，香火十分鼎盛。明治元年頒布神佛分離令之際，也面臨了拆除鳥居、改為稻荷堂的危機，荼吉尼真天被視為有別於稻荷神的佛教「天神」，「豐川稻荷」的俗稱也再次復活。

位於東京赤坂的豐川稻荷東京別院，則是從信奉豐川稻荷的大岡越前守的江戶宅邸遷移過來的。

第二鳥居佇立於寺院樣式的社殿前

豐川稻荷是奉千手觀音為本尊的寺院，不過據說鎮守境內的荼吉尼天
與稻荷神習合（視為神佛同體），故有鳥居立於境內。

2座石鳥居
皆為明神鳥居

境內的2座鳥居皆為石鳥居，形式則
屬於明神鳥居。兩者皆採中間夾著參
道的形式而立，額束上沒有掛匾額。

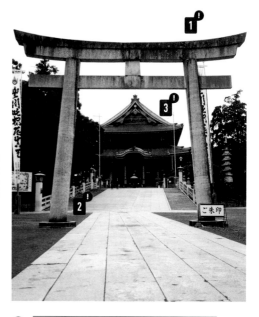

Detail 1

笠木為五角形，沒有楔，形式則是泛用
的明神鳥居。曹洞宗的寺院中有鳥居這
點實屬罕見。

Detail 2

無藥座，設計成八角形的臺石。這種臺
石的形狀和同為寺院，卻擁有鳥居的宗
印寺（56頁）的臺石一致。

Detail 3

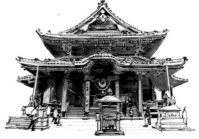

1930年竣工的本殿，在正面與左右三方都加了向
拜，其中正面的向拜採唐破風樣式，上層配置了千
鳥破風，構造十分壯觀。

無數狐狸像聚集的靈狐塚

境內內院附近有座「靈狐塚」。這座靈狐塚是豐川稻荷的參拜者
獻納狐狸像的地方，約有800多座狐狸像齊聚一堂。

靈狐塚的參道上
也立有2座明神鳥居

有座小型神社鎮守於靈狐塚深處，其
參道上有2座鳥居。這裡的鳥居形式
也是明神鳥居，比豐川稻荷境內的鳥
居小了一圈。

Detail 1

據說狐狸數量超過1000座，且數量仍持續增加。
只要到靈狐塚旁邊的千本旗櫃臺辦理，任何人皆可
獻納狐狸像。

Detail 2

在參道上前進，神社的前方也有座鳥居
佇立。形式為石製的明神鳥居。

Detail 3

靈狐塚位於境內最深處，從豐川稻荷內
院再往前即達。相傳在求財運方面格外
靈驗，據說近年參拜者日益增加。

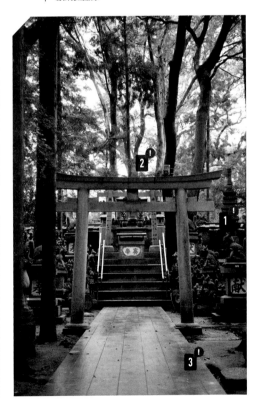

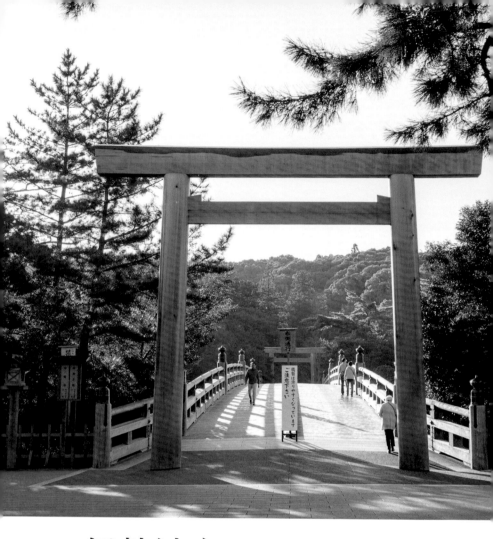

⛩ 伊勢神宮 —三重縣伊勢市

伊勢神宮是由祭祀皇室祖先天照大御神的內宮，以及祭祀豐受大御神的外宮所組成。天照大御神最初是供奉於天皇的宮殿內，後來第11代垂仁天皇的皇女倭姬命將之遷至現在內宮的所在地來祭祀。流經神域的五十鈴川上架了一座20年來有1億多人走過的「宇治橋」。佇立於橋前的鳥居則是伊勢神宮的象徵性存在。

Data
所在地：三重県伊勢市
宇治館町1（內宮）
創祀：垂仁天皇26年
（內宮）
主祭神：天照坐皇大御神
（內宮）
主要的鳥居形式：
唯一神明鳥居

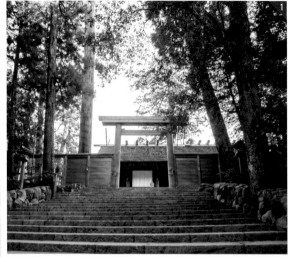

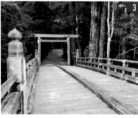

1 內宮御正宮前的鳥居，與圍繞社殿的瑞垣相連。此外，柱子下部全年皆有安置玉串。
2 外宮御正宮前的鳥居形狀也是與瑞垣結為一體。
3 此橋架設於通往祭祀風神的風日祈宮的參道上，也有鳥居佇立於此。

宇治橋（利用舊正殿的棟持柱打造而成）上的唯一神明鳥居

走過宇治橋後，前方也有座鳥居，靠近參道中間處則有第一鳥居與第二鳥居，甚至連別宮與攝社也有鳥居，伊勢神宮的鳥居全都歸類為「伊勢鳥居」。笠木為無彎翹的直線，柱子也呈垂直狀且貫並未突出，屬於「神明鳥居」的一種，其中最主要的特色在於以原木打造、笠木呈現五角形且兩端斜切的「襷墨」構造。

鳥居在20年一度的式年遷宮中也經過重建，宇治橋上的新鳥居是使用拆毀舊正殿後留下的棟持柱建造而成。

御正宮前與瑞垣相連的鳥居

佇立於內宮（皇大神宮）前方的鳥居，形式雖為伊勢鳥居，
島木上卻承載著笠木，而左右柱子則與圍繞社殿的瑞垣相連。

御正宮前別具特色的鳥居

伊勢神宮的鳥居又稱為「唯一神明鳥居」。御正宮前的鳥居是採用笠木
與島木皆無反增、木製且貫並未突出的形式。

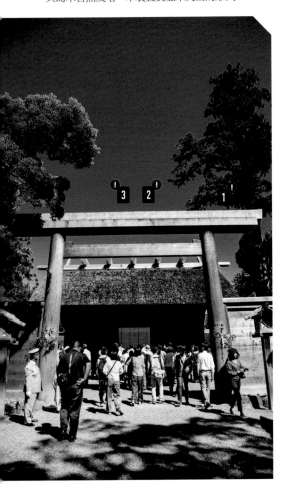

! Detail 1

笠木為五角形，島木呈四角形，附加了
楔。以原木作為素材。

! Detail 2

式年遷宮時，東西腹地（稱為宮地）內
會有新舊社殿並立。亦即每20年會舉
行東西（新舊）替換的遷宮儀式。

! Detail 3

採用檜木原木的唯一神明造。具備茅草
屋頂、掘立柱（不用基石，直接將柱子深埋
土中）等日本自古以來的樣式。

走訪祭祀伊弉諾尊之子的神宮

流經正宮西方的水路上有座橋通往風日祈宮。風日祈宮中祭祀著
伊弉諾尊之子級長津彥命與級長戶邊命這2尊神明。

風日祈宮橋的前後有鳥居佇立

風日祈宮橋的前後立有鳥居。橋也和鳥居一樣被
視為分隔神域之物。

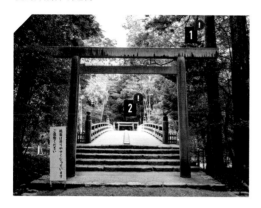

Detail 1

關於將笠木的剖面設計成五角形的用意眾說紛紜，但相關細節不詳。

Detail 2

有一座無島木的唯一神明鳥居佇立於風日祈宮的社殿前方，社殿周圍則有瑞垣環繞。

內宮的象徵性鳥居

架於五十鈴川上的宇治橋前後皆有鳥居佇立。太陽從鳥居背後升起的景象
令人聯想到內宮的主祭神「天照坐皇大御神」與太陽之間的關係。

佇立於宇治橋前後
伊勢具代表性的鳥居

太陽會從鳥居背後升起，夜間還有微微的燈光
映照著鳥居。有大量參拜者來訪，也是境內具
代表性的鳥居之一。

Detail

宇治橋被視為通往神界的橋梁而無比神聖，前後
方各佇立著一座鳥居。

日吉大社 ─（滋賀縣大津市）

　　日吉大社為全日本各地日吉與日枝神社的總本宮。日吉大社以鎮守京都鬼門的神社之姿備受崇敬至今，在朱漆色的明神鳥居上加了合掌破風樣式的山王鳥居為其象徵。最澄大師於平安時代開設延曆寺時，仿效中國唐朝的天台山之神「山王元弼真君」，開始稱呼比叡山的地主神大山咋神為「山王權現」。

Data
所在地：滋賀縣大津市
坂本5-1-1
創祀：崇神天皇7年
主祭神：大山咋神（東本宮）、大己貴神（西本宮）
主要的鳥居形式：山王鳥居

「三角形」破風為山王信仰之象徵

山王信仰所供奉的祭神是大己貴神與大山咋神，習合了鎮坐於比叡山的「山王」。
其總本社即為日吉大社。笠木上承載著破風樣式的鳥居形式可謂山王信仰之象徵。

Detail 1 ❗
整體是承襲明神鳥居的形狀，最大特色在於笠木上承載著三角形破風，這種形狀是其他形式中所沒有的。

Detail 2 ❗
在每年4月為期3天的「山王祭」中，山王七社的7座神轎會在鎮上緩步前行，並在琵琶湖的湖上舉行「粟津御供」儀式。

Detail 3 ❗

使用高度較高且染成黑色的藁座。效仿日吉信仰的總本社日吉大社而採用這種鳥居的神社也不在少數。

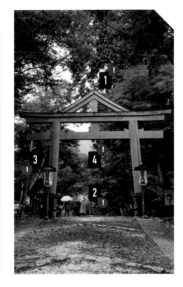

以木材組成的裝飾名為「烏頭」

以木材組成合掌型的破風樣式，這種裝飾稱為「烏頭」。

❗ **Detail 4**

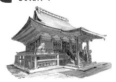

日吉大社東本宮本殿於三方加了向拜，這種構造稱為「日吉造」。全日本唯獨日吉大社採用這種特有的形式。

擁有無數別名的「山王鳥居」

　　山王鳥居又有「日吉鳥居」、「合掌鳥居」、「綜合鳥居」，以及「破風鳥居」等別稱。一般認為這種別具特色的三角形合掌外形是佛教胎藏界、金剛界與神道合一的一種展現。

　　早在最澄大師創建同樣鎮守於滋賀縣內的比叡山延曆寺之前，當地便已開始祭祀大山咋神與大己貴神，朝廷與貴族均對其崇敬有加。此外，1595年重建的東本宮本殿與1586年重建的西本宮本殿，皆已獲指定為國寶。

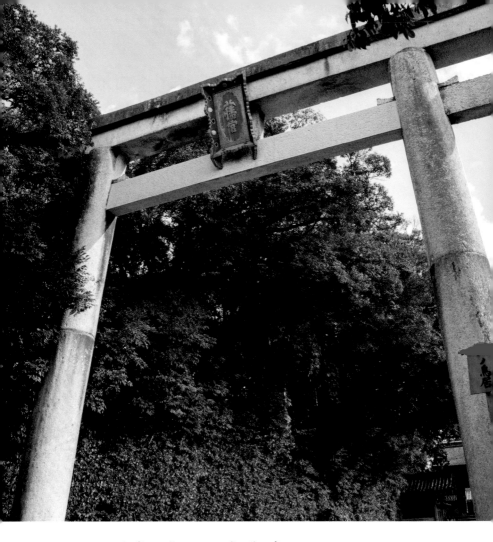

石清水八幡宮 —京都府八幡市

　　石清水八幡宮鎮坐於標高約143m、地勢略高的男山上。相傳是大安寺的僧侶行教於859年從豐前國（大分縣）的宇佐神宮恭請神明至此祭祀。為鎮守平安京裏鬼門（西南）方位的神社，受到朝廷與武家的崇敬，還被視為僅次於伊勢神宮的國家第二宗廟。雖然搭乘男山纜車可立即抵達山頂，但是走表參道則可依序穿過第一至第三鳥居。

Data

所在地：京都府八幡市
八幡高坊30
創祀：860年
主祭神：八幡大神
主要的鳥居形式：八幡鳥居

「八幡宮」之神使所寄宿的石鳥居

佇立於石清水八幡宮參道入口處的第一鳥居為石製，建造於1636年。
匾額文字「八幡宮」的「八」字，使用了此神社的神使鴿子作為圖案。

雖為明神鳥居卻帶有濃厚八幡鳥居特色的第一鳥居

笠木有大弧度的反增，柱子則呈斜立（往內側傾斜）。具備八
幡鳥居的特色，例如柱子下部無龜腹等。

Detail 1 ❗

匾額為江戶初期的社僧松
花堂昭乘，依照平安時期
的公卿藤原行成的書法描
摹而成。「八」字則設計
成神使鴿子相對的形狀。

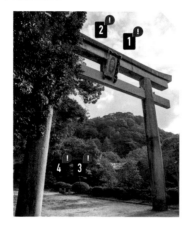

Detail 2 ❗

沒有台輪的明神鳥居。左
上部利用楔來加強貫與柱
的接合處，此部分則因歷
經歲月而變得圓滑。

Detail 3 ❗

成了奉拜所的樓門已
獲指定為國寶。左右
兩側則有迴廊延伸，
像是要遮覆位於後方
深處的本殿般。

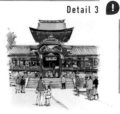

Detail 4 ❗

呈現迴廊包覆中央本
殿四方的形式。本殿
為檜木皮屋頂，迴廊
則是瓦片屋頂，兩者
的屋頂素材各異。

匾額為「寬永三筆」描摹「平安三蹟」所寫成的

第一鳥居為高9m、寬11m的明神鳥居。最初為木造，1636年以花崗岩重建。匾額以金色字寫著「八幡宮」，這是有「寬永三筆」之稱的僧侶松花堂昭乘描摹「平安三蹟」的藤原行成的筆跡寫成的。

第二鳥居是於1642年建造的八幡鳥居。此外，位於山頂的第三鳥居則是建於有石燈籠一字排開、通往本宮的參道上。這座鳥居最初也是漆成朱紅色並以金色點綴裝飾的木製品，1645年才以石材加以重建。

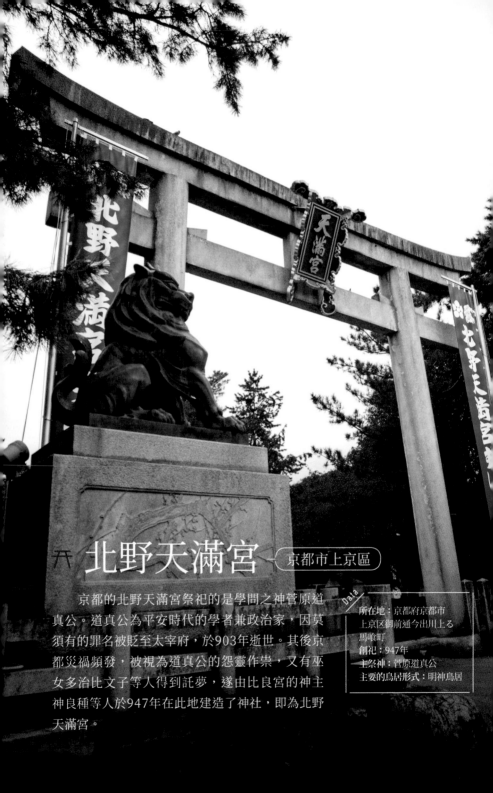

北野天滿宮 —京都市上京區

京都的北野天滿宮祭祀的是學問之神菅原道
真公。道真公為平安時代的學者兼政治家，因莫
須有的罪名被貶至太宰府，於903年逝世。其後京
都災禍頻發，被視為道真公的怨靈作祟，又有巫
女多治比文子等人得到託夢，遂由比良宮的神主
神良種等人於947年在此地建造了神社，即為北野
天滿宮。

Data

所在地：京都府京都市
上京区御前通今出川上る
馬喰町
創祀：947年
主祭神：菅原道真公
主要的鳥居形式：明神鳥居

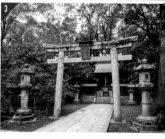

1「牛舍」祭祀的是牛，即管原道真公的神使。社殿前方的參道上有條奉納鳥居（稻荷鳥居）形成的隧道。

2 境內社伴氏社祭祀的是道真公的母親。神社前佇立著一座據說是鎌倉時代建造的中山鳥居（伴氏鳥居）。

3 文子天滿宮是多治比文子在接獲道真公託夢後，最初於西京建造來祭祀的神社。

獨具個性的「京都三珍鳥居」之一坐落於境內社中

第一鳥居為高11.4m的巨大明神鳥居。以木曾產的花崗岩製成，匾額出自閑院宮載仁親王之御筆。末社伴氏社是祭祀道真公的母親，其鳥居與木嶋坐天照御魂神社的三角鳥居、京都御苑內嚴島神社的唐破風鳥居並列「京都三珍鳥居」。

伴氏鳥居與所謂的中山鳥居形式相同，和同屬明神系統的中山鳥居的差別在於柱子的臺座呈蓮花樣式。

國寶本殿連結了拜殿、石之間與樂之間，為日本最古老的八棟造（權現造），屬於絢爛豪華的桃山建築。

大正時期建造的巨大石鳥居

京都市區今出川通的路邊有個北野天滿宮的參道入口。第一鳥居為明神鳥居，於2014年修復了匾額，改為綠色配金色的新面貌。

柱上無接合痕的木曾花崗岩製

高11.4m的第一鳥居建於1921年10月。為柱上無接合痕的石鳥居，是使用長野木曾地區的花崗岩作為素材。

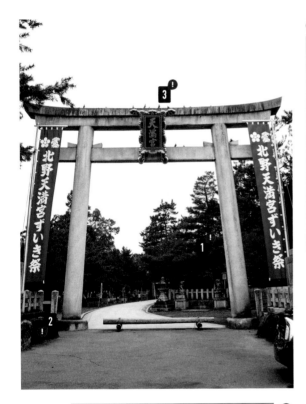

Detail 1

柱上寫著大正10年（1921）10月建造。

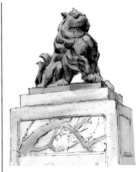

Detail 2

位於第一鳥居兩側的狛犬，臺座上配置了與菅原道真淵源深厚的「梅花」畫作。

匾額上面的文字長久以來都不知是何人所寫，2013年才證實是出自天台座主尊真（1744-1824）之筆。

Detail 3

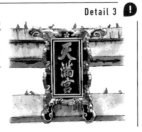

牛舍供奉的是祭神之象徵

一般認為北野天滿宮的祭神菅原道真公的神使是牛，流傳著各式各樣的
軼聞，而境內西北方的牛舍便是祭祀那頭牛。

並排於社殿前方的鳥居為「稻荷鳥居」

參拜者所獻納的鳥居並排於社殿前方，鳥居的形式為令人聯想
到伏見稻荷大社（104頁）的稻荷鳥居。

Detail 1 ❗

位於牛舍社殿中央的
牛像。長年以來在參
拜客的撫摸之下，各
個部位都已變得十分
圓滑。

Detail 2 ❗

拜殿前的奉納鳥居超
過10座，甚至連奉
拜所前的賽錢箱都是
參拜客捐獻之物。

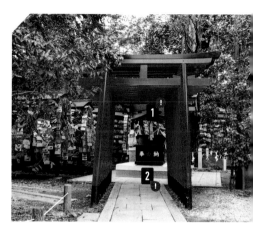

佇立於本殿東方的東門與石鳥居

本殿東側有座國家指定重要文化財的東門，其境內入口處有座石鳥居，
為第一鳥居的縮小版。掛著和第一鳥居相同形式的匾額。

東門鳥居的形式也是明神鳥居

鳥居的形式和第一鳥居一樣是石製的明神鳥居。柱子等處
皆未留下建造時期與捐獻者等紀錄。

❗ **Detail**

建於拜殿背後的本殿是安土桃山時
期的建築，已獲指定為國寶。是利
用石之間連接拜殿與本殿的「權現
造」。

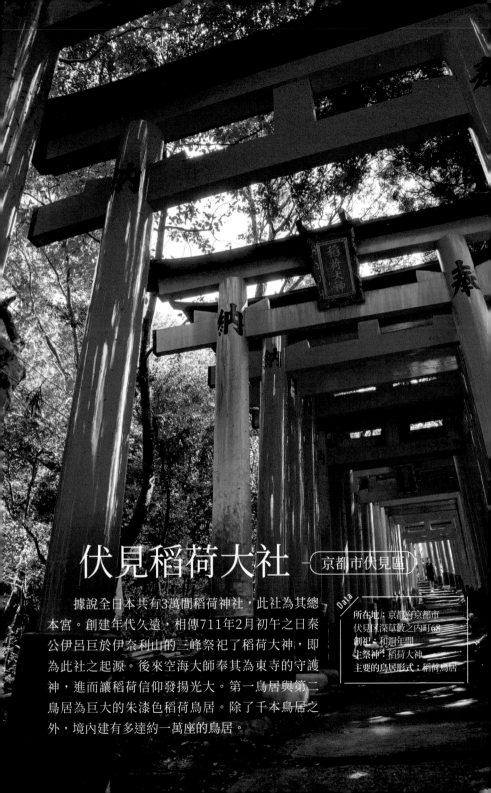

伏見稲荷大社 京都市伏見區

據說全日本共有3萬間稻荷神社，此社為其總本宮。創建年代久遠，相傳711年2月初午之日秦公伊呂巨於伊奈利山的三峰祭祀了稻荷大神，即為此社之起源。後來空海大師奉其為東寺的守護神，進而讓稻荷信仰發揚光大。第一鳥居與第二鳥居為巨大的朱漆色稻荷鳥居。除了千本鳥居之外，境內建有多達約一萬座的鳥居。

Data

所在地：京都府京都市
伏見又深草藪之內町68
創祀：和銅年間
主祭神：稻荷大神
主要的鳥居形式：稻荷鳥居

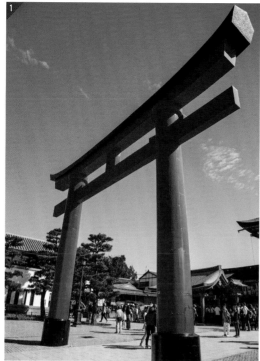

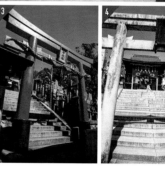

1 立於樓門前的「第二鳥居」。為島木下方加了台輪的台輪鳥居，特色是以朱漆色配上黑色的笠木與藁座，又稱為「稻荷鳥居」。
2 朝稻荷山登爬，最先抵達的便是三之峰的下之社。有座掛有石製匾額的稻荷鳥居。明治時期於此處發現了變形神獸鏡。
3 二之峰的中之社。鳥居佇立於石階下，這點有別於下之社。
4 離稻荷山山頂很近的上之社。石製的稻荷鳥居佇立於石階下。匾額的「末廣大神」是傳說中的食物之神「大宮能賣大神」。

讓捐獻者與參拜者「願望成真」的千本鳥居

千本鳥居並排於奧宮至奧社奉拜所的參道上，不過「千本」並非實際的數量，而是指很多鳥居的意思。鳥居從途中分成兩列，區隔為上行與下行路線，據說這也代表著兩部神道的金剛界與胎藏界。「實現」心願與「穿過」鳥居的日文都是使用「通る」這個動詞，這些鳥居便是取其雙關之意，讓人許願，或是願望實現後可以為了報恩前來獻納。此外，此社還流傳著一段故事：江戶時代，據說和秦氏同族的三井高富是從此社前往江戶的三圍神社（62頁）許願後才經商成功。

高9m的第二鳥居佇立於樓門前

樓門前的第二鳥居和千本鳥居，應該都可說是象徵伏見稻荷大社的鳥居之一。
柱子附加了台輪，還將笠木與藁座塗黑，為典型的「稻荷鳥居」。

與背後樓門和諧相融的朱漆色稻荷鳥居

建造於1950年5月。高9m，為東京的商行等所獻納。朱漆色
的稻荷鳥居與背後的樓門和諧交融。

Detail 1 ❗

柱子上部加了台輪，
笠木則朝向外側微幅
彎翹。

❗ **Detail 2**

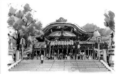

具有唐破風向拜的內
拜殿。往前建有外拜
殿，背後則為本殿。

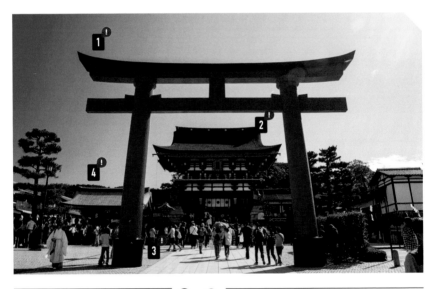

Detail 3 ❗

第二鳥居的藁座高度
較高。藁座與笠木都
是黑色，此為「稻荷
鳥居」之特色。

❗ **Detail 4**

神社社務所有販售如
繪馬一般的「許願鳥
居」。初穗料（祈福
費）為800日圓，寫
上願望後再掛於指定
之處。

稻荷山的奉納鳥居至今仍持續增加

只要向社務所申請，一般的個人也能獻納千本鳥居。
不過畢竟空間有限，據說現在申請還得等上好幾年才能獻納。

奉納鳥居的初穗料會依柱子直徑而異

鳥居的初穗料會因尺寸而異。5號的柱子直徑為15cm、175,000日圓，最大到10號，直徑為30cm、1,302,000日圓。

Detail 1 ❗　❗ **Detail 2**

獻納的鳥居以50cm左右的間隔密集地並排。當中也有些鳥居充滿歲月感。

奧社奉拜所。從此處再往前走，即為相傳稻荷神降臨的稻荷山（稻荷山三峰）。

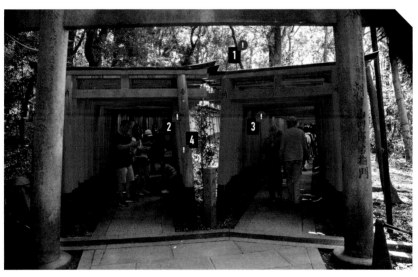

Detail 3 ❗　❗ **Detail 4**

奉納鳥居的初穗料為175,000日圓起。鳥居的右側柱子刻著黑色的「奉」字，左方柱子則是「納」字。

和許願鳥居一樣受歡迎的便是白狐繪馬。這款是在臉部寫上願望後掛起來。初穗料為500日圓。

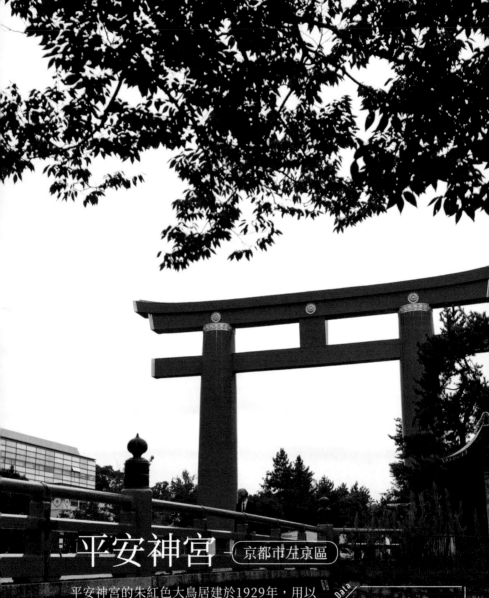

平安神宮 〔京都市左京區〕

平安神宮的朱紅色大鳥居建於1929年，用以紀念前一年舉辦的昭和天皇即位儀式。這座橫跨神宮道的巨大明神鳥居屬於鋼筋混凝土構造，高24.2m、寬18.2m、笠木長度為33m。魄力十足的粗壯雙柱最下部寬達約11m。由京都府技師阪

Data

所在地：京都府京都市
左京区岡崎西天王町97
創祀：947年
主祭神：桓武天皇、
孝明天皇
主要的鳥居形式：明神鳥居

自動工以來歷經7個月的大工程

自1928年6月動工以來，歷經7個月才完成大鳥居。以鋼筋混凝土製成，
設計則是由在國寶修補調查等方面不遺餘力的阪谷良之進（1883-1941）負責。

配置菊花紋章的明神鳥居

形式為明神鳥居，特色在於柱子粗壯且島木上
配置了3個菊花紋章。此外，柱子上部還加了
以菊紋製成的裝飾。

Detail 1

屬於明神鳥居，柱子
上無台輪，但上部有
菊花裝飾，連島木上
都配置了菊花紋章。

Detail 2

穿過大鳥居之後，位
於正面的樓門（應天
門）。有兩層門，二
樓則裝設了勾欄（欄
杆）。為國家指定重
要文化財。

Detail 3

高約24m。柱子下
部的藁座上有扇門，
可以從該處爬上鳥居
內部的螺旋梯來進行
整修。

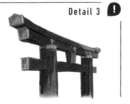

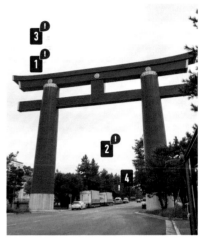

Detail 4

外拜殿重現了平安京的大極殿。附屬於外拜殿左
側的是蒼龍樓，右側則為白虎樓。

重現平安京的大工程，鳥居規模也很龐大

平安神宮創建於1895年，用
以紀念平安遷都1100年。祭祀著
開創平安京的第50代桓武天皇，以
及幕末為國殫精竭慮的第121代孝
明天皇。創建神宮是為了從幕末百
廢待舉中振興京都的一大事業，憑
著京都市民的熱忱，朝堂院（平安
京大內裏的正廳）的建築才得以重
現。位於24m大鳥居前方的應天門
成了神社入口的樓門，藍綠色瓦片
屋頂、朱紅色柱子與白牆所形成的
對比十分鮮明。其他像作為外拜殿
的大極殿等也都統一成相同色彩。

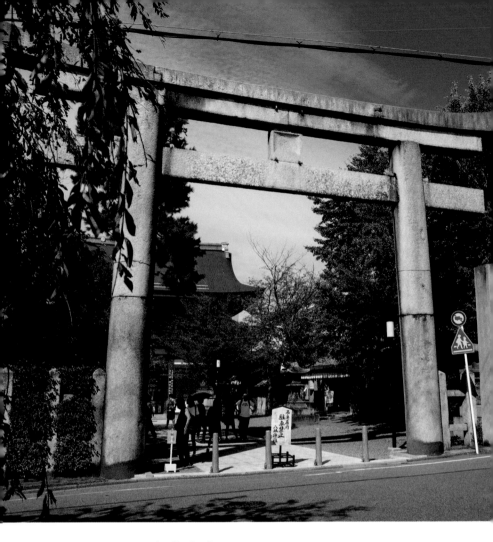

开 八坂神社 —（京都市東山區）

Data

所在地：京都府京都市
東山区祇園町北側625
創祀：656年
主祭神：素戔嗚尊、
櫛稻田姬命、八柱御子神
主要的鳥居形式：明神鳥居

　　又名「祇園大人」的八坂神社是京都具代表
性的神社，很多人會從四條通盡頭處的西樓門口
進入。不過其實南樓門才是正門，這座樓門前建
有一座巨大的石鳥居。1646年建造，高約9.3m，
是現存的石鳥居中規模最大的，已成為國家重要
文化財。以前所掛的匾額則是有栖川宮熾仁親王
所題。

最大規模的石鳥居佇立於南樓門前

這座石鳥居留下了這樣的紀錄：「於1662年發生的地震中毀壞，1666年經過修繕」。與背後的南樓門一同成為國家指定重要文化財。

反增弧度較大

使用的素材為花崗岩，利用2根柱子接合而成，形式為明神鳥居。此外，笠木有弧度較大的反增。

Detail 1

為柱子上沒有台輪，笠木有微幅彎翹的明神鳥居。高9.5m，為規模等級最大的石鳥居。

Detail 2

由於固定鎖日漸老舊，因而於2015年7月前後便已拆下匾額，額束呈現裸露狀態。

昔日所掛的匾額是由有栖川宮熾仁親王題字。熾仁親王為有栖川宮幟仁親王的嫡男，後以陸軍軍人與政治家的身分活躍。

Detail 3

柱子的素材為花崗岩，以2根接合而成，在高度3m左右的地方有接合痕。

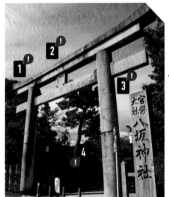

Detail 4

第4代將軍德川家綱於1654年建造的社殿。特色在於本殿與拜殿都是以同一面屋頂覆蓋的「祇園造」。

「祇園」之名源自於印度聖地的守護神

　　八坂神社在江戶以前曾是名為「祇園社」或「祇園感神院」的神佛習合神社。據說656年將素戔嗚尊從新羅的牛頭山遷至此處祭祀為其起源。因在消災解厄方面很靈驗而聞名，現在的祇園祭即源自於消除疫病的祇園御靈會。之所以取名為「祇園」，是因為一般認為牛頭天王即為素戔嗚尊，而該神為印度祇園精舍的守護神。本殿與拜殿採用同一面屋頂覆蓋，即所謂的「祇園造」。經過2002年的大規模營建後，讓德川家綱重建的本殿，色彩再次變得鮮活起來。

石切劍箭神社 —大阪府東大阪市

建於參道上的白色大鳥居為石切劍箭神社的辨識標記。以「石切大人」與「腫塊（腫瘤）大神」之名為大家所熟悉，境內可見人們繞著2塊百度石四周來回打轉的身影。這是自古以來各地的神社寺院都有的「百度參拜」，先在本殿參拜後，一邊巡繞百度石一邊將「百度繩」反折，繞完一百次後再參拜一次，據說如此便能求得庇佑。

Data
所在地：大阪府東大阪市東石切町1-1-1
創祀：神武天皇2年
主祭神：饒速日尊、可美真手命
主要的鳥居形式：石切劍箭鳥居

充滿個性的大鳥居引導人通往境內

參道上有3座鳥居，其中第一與第二鳥居的中央平滑地往上隆起，
為別具特色的鳥居，而佇立於拜殿前的第三鳥居則是石製的明神鳥居。

2座皆為金屬製大鳥居

第一與第二鳥居的素材為金屬製，還掛著同為金屬製的匾額。

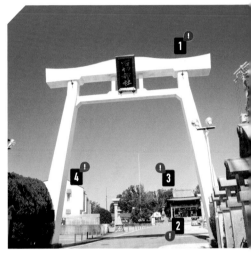

Detail 1 ❗

笠木中央如唐破風樣式般高起，形狀別具特色，1980年7月建造，並於2004年10月改修。

Detail 2 ❗

百度石在神社境內兩處。往返於通往拜殿的參道之間，每走一趟便將授予所提供的百度繩反折並許願。

Detail 3 ❗

拜殿的向拜上加了厚實的唐破風樣式。其前方佇立著一座石柱上橫掛注連繩的注連柱鳥居。

❗ ### Detail 4

柱子面向境內的那側有標牌，記錄著與鳥居獻納相關的人名。人數上攀400多名。

祭祀天孫之兄與其子的「腫塊大神」

石切劍箭神社的祭神為饒速日尊與其子可美真手命。於生駒山中祭祀饒速日尊的上之社是建於紀元前659年，而供奉可美真手命的下之社（本社）則是奉崇神天皇之御命創建的。

饒速日尊相當於天孫瓊瓊杵尊之兄，比神武天皇早一步降臨至大和之地。在神武東征之際，可美真手命曾經勸誡長髓彥歸順於天皇。相傳饒速日尊從天照大神那裡取得的「十種神寶」具有治療疾病的力量，能有效治癒腫塊（膿包）。

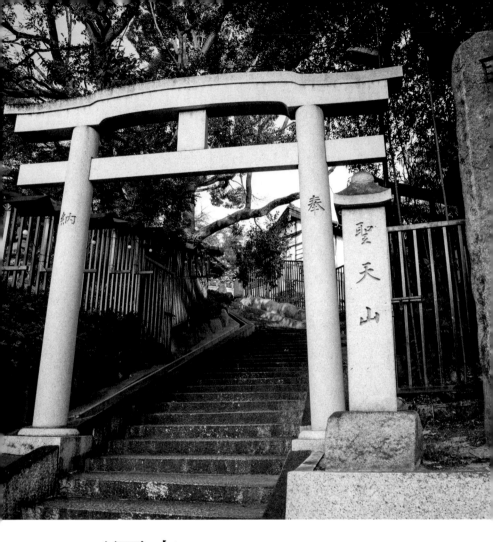

卍 正圓寺 — 大阪市阿倍野區

海照山正圓寺俗稱為「天下茶屋聖天」，雖為寺院卻有鳥居。境內入口處的鳥居為唐破風鳥居，特色在於笠木與島木如唐破風樣式般彎曲。滋賀縣三上山麓的御上神社中也有這種鳥居，故又名為御上鳥居。為「京都三珍鳥居」之一，京都御苑內的嚴島神社，其鳥居也是相同形狀，如此罕見的鳥居竟保留於寺院內，實在耐人尋味。

Data

所在地：大阪府大阪市阿倍野区松虫通3-2-32
創祀：939年
本尊：大聖歡喜雙身天王
主要的鳥居形式：
唐破風鳥居

唐破風鳥居的建造原委不詳

於正圓寺境內入口處建造唐破風鳥居的原委不詳，
不過從柱上雕刻的文字可知是建造於1990年。

本堂前的石鳥居為明神鳥居

除了位於階梯上的唐破風鳥居外，還有
座同為石製的明神鳥居佇立於本堂前。

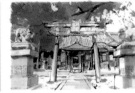

❗ Detail 1

位於本堂前方的石製
明神鳥居。注連繩中
央與匾額相接，打造
成「唐破風」的風格
（用意不明）。匾額
上寫著本尊之名「歡
喜天」。

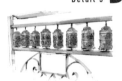

Detail 2 ❗

笠木與島木的中央呈現彎曲
狀，擁有這種唐破風鳥居的
神社少之又少，而坐落於寺
院內的唐破風鳥居更是全日
本絕無僅有。

Detail 3 ❗

本堂左側、如來堂旁邊有座
名為「嘛呢輪」的佛具。據
說轉動經筒即等同於誦讀
經文的效果。

❗ Detail 4

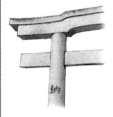

笠木除了中央的彎曲外，
還帶有極微幅的彎翹，形
狀近似明神鳥居。

稻荷神或民間信仰的神與「聖天」混雜

　　正圓寺的本尊為聖天大神，即
大聖歡喜雙身天王。原為印度教之
神迦尼薩，外形是兩尊象頭人身的
神相抱，屬於「天上」的神。祭祀
這尊聖天大神的本堂前也有座石造
鳥居，還有寺院特有的嘛呢輪，相
當有意思。聖天山為大阪五低山之

一，實際上好像曾經是古墳。古墳
上大多會祭祀稻荷神或民間信仰的
神，應該是元祿時期從正圓寺移
置至此後，此地才成為神佛混雜的
聖地。

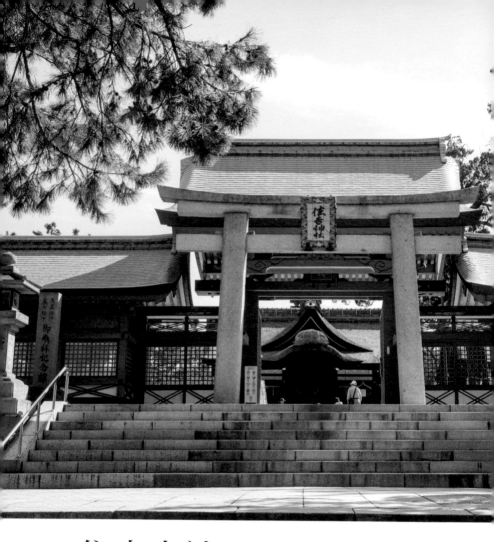

⛩ 住吉大社 —大阪市住吉區

住吉大社祭祀的是海神住吉三神，相傳在神話中曾護佑過神功皇后。採取十分罕見的社殿配置：3座神殿面向大海所在的西邊方位縱向並排，而祭祀神功皇后的神社則建於其側。社殿樣式為「住吉造」，鳥居則是此社具代表性的「住吉鳥居」。基本上是明神鳥居，特色在於兩柱為四角形的角柱且貫未突出。

Data

所在地：大阪府大阪市住吉区住吉2-9-89
創祀：211年
主祭神：底筒男命、中筒男命、表筒男命、神功皇后
主要的鳥居形式：住吉鳥居

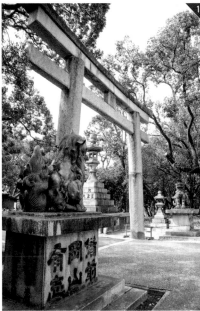

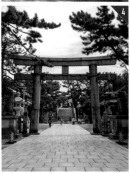
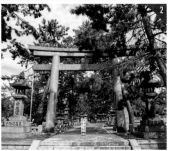

1 從表參道往北，位於北參道上的鳥居。柱子呈圓柱狀，屬於正統的明神鳥居，立於一旁的狛犬為備前燒。
2 南大鳥居。守護境內東西南北的石鳥居已獲指定為文化財。
3 攝社若宮八幡宮的鳥居。一般認為反橋盡頭處的住吉角鳥居即為住吉鳥居，但其實貫未突出的這座鳥居才是住吉鳥居。
4 佇立於反橋前方的西鳥居。除了表參道幸壽門前的鳥居，其他皆統一為石製的明神鳥居。

連接天上與地上的淨化之橋「反橋」

　　別稱為「住吉角鳥居」的鳥居前方有座「反橋（太鼓橋）」，為木造桁橋，最大傾斜48度。這是豐臣秀吉的側室淀殿盼其子秀賴順利成長而捐獻之物，成為連結昔日逼近附近一帶的海岸與境內之間的橋梁。反橋別具特色的形狀帶有連結天上與地上之意，據說光是走過這座橋就能淨化「汙穢」。此外，境內有許多狛犬，北參道鳥居的前方還有座1869年建造的備前燒狛犬。

有塊陶瓷匾額的角柱鳥居

反橋盡頭處的鳥居高為4.1m，雖然不大，卻有粗壯的四角柱
支撐著島木與笠木，散發出穩重的存在感。

反橋附近的「角鳥居」

笠木與島木的形狀近似明神鳥居。此外，上頭掛的匾額為陶瓷
製品。

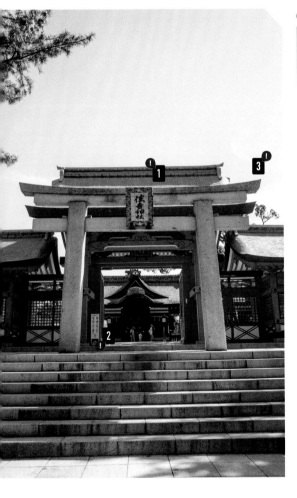

Detail 1

匾額為陶瓷製品，以金屬網加以保護。
「住吉神社」幾個字為有栖川宮幟仁親
王所題。

Detail 2

無藁座與臺石，四角柱直接立於石板之
上。雖然沒有標牌等，不過相傳是建於
1615年。

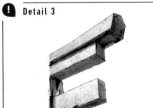

Detail 3

島木與笠木的形式同明神鳥居，朝外側
加了微幅的彎翹。剖面為五角形。

備前燒狛犬屹立於北大鳥居前

境內有4座鳥居佇立於東西南北方。每一座皆為石製鳥居，角柱鳥居與
明神鳥居各2座。其中一座大鳥居位於北參道上，其前方有備前燒狛犬。

反增弧度稍大的北鳥居
為石製的明神鳥居

立於北參道入口處的明神鳥居
高為6.5m。柱子是以2根石
柱接合而成，笠木的反增弧度
較大。

Detail 1

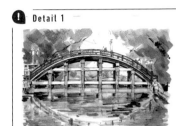

這座反橋架設於表參
道走到盡頭處的神池
上方。最大傾斜達到
48度。據傳是豐臣
秀吉的側室淀殿於慶
長年間獻納的。

Detail 2

1872年建造的備前燒狛
犬。紀錄顯示是由備前國
伊部的木村新七郎貞清等
4人所打造。

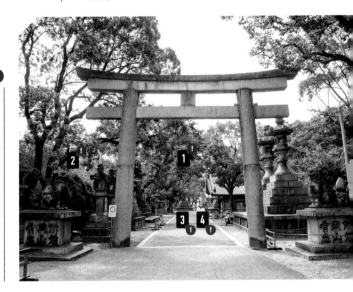

Detail 3

由第一本宮至第四本宮4座相連而成的本殿。
第一至第三本宮祭祀著住吉三神，第四本宮則
是供奉神功皇后。

Detail 4

「初辰參拜」（於每月最初的辰日至境內4座
末社參拜）時所授予的招福貓。能夠庇佑生意
興隆。

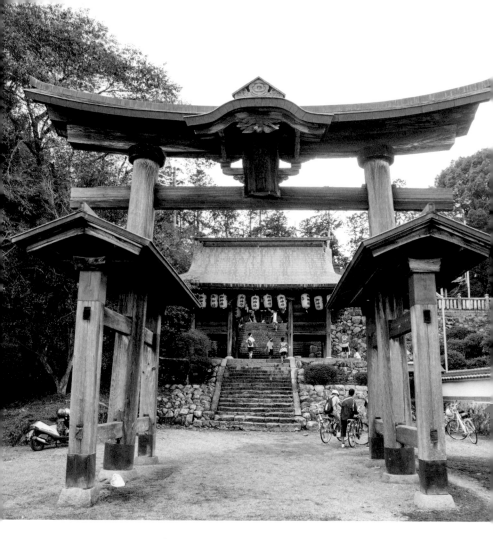

开 二之宮荒田神社 — 兵庫縣多可郡

兵庫縣的荒田神社為舊播磨國的二之宮，境內建有罕見的兩部鳥居。有反增的笠木與島木上加了銅瓦屋頂，連中央的額束上都附加了有鳳凰雕刻、唐破風風格的銅屋頂。稚兒柱上的屋頂也比一般兩部鳥居的大上許多。此外，隨心門的狛犬也如同寺院裡的仁王像般上了色，嘴呈阿形的塗成藍色，呈哞形的則彩繪成紅色。

Data

所在地：兵庫県多可郡多可町加美区的場145
創祀：749年
主祭神：少彥名命、木花開耶姬命、素盞鳴命
主要的鳥居形式：唐破風鳥居與兩部鳥居的折衷

「唐破風 × 兩部鳥居」的個性派

二之宮荒田神社的境內絕對稱不上廣闊，但因創建於奈良時代
而擁有漫長的歷史。其境內的入口處有座其他神社所沒有的個性派鳥居。

使用大量唐破風與屋頂
為兩部鳥居的衍生型

形式為兩部鳥居，但親柱與前後的稚兒柱上有屋頂，匾額上則配置了唐破風樣式，外觀特色十足。

Detail 1

匾額上加了唐破風樣式，其下方有個名為「兔毛通」的懸魚，上面則配置了千鳥裝飾。形狀極為罕見。

Detail 2

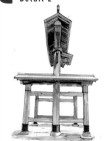

圓柱形親柱十分粗壯，前後的稚兒柱則打造得稍微細一點。分別以切妻屋頂加以覆蓋。

Detail 3

安置於面向神社左側的隨身門的狛犬為藍色。雖因歷經長年歲月而有明顯的損傷，但仍保留著美麗的顏色。
右側紅色狛犬的表情與左側的狛犬有些微的差異。漆上顏色的原委細節則無從得知。

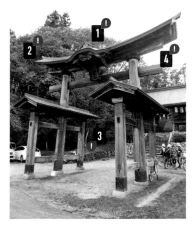

Detail 4

笠木的屋頂上承載著五角形的島衾。島木與笠木為原木。

相傳創建於奈良時代的古社

相傳少彥名命於749年降臨於此地，並顯靈防堵了當時困擾人們的水患，因而被供奉於此社，此即為二之宮荒田神社的歷史淵源。此外，相傳在平安時代，以初代征夷大將軍身分遠近馳名的坂上田村麻呂來此參拜後，這裡就此便香火鼎盛。不僅如此，據說還有段時期祭祀著出現在《播磨國風土記》中，負責掌管金屬的「天目一個神」。二之宮荒田神社所鎮守的地區，自古以來似乎很盛行採挖用以提煉金屬的礦石或是進行精煉金屬。

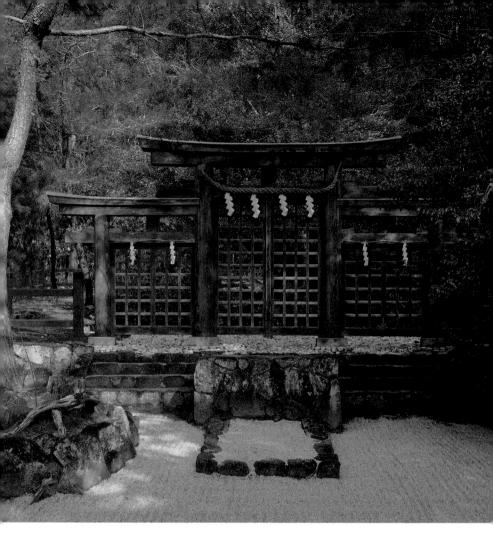

⛩ 大神神社 ─ 奈良縣櫻井市

大神神社為舊大和國的一之宮，境內有座稱為三鳥居（三輪鳥居）的罕見鳥居。這是以3座明神鳥居橫向相接而成，中央的大鳥居有扇門扉。大神神社祭祀的是鎮守於拜殿背後的三輪山上的神明，神社沒有本殿，奉有神明鎮坐的三輪山為神體，三鳥居則佇立於劃分神體山與拜殿之間的地方。

Data
所在地：奈良県桜井市三輪1422
創祀：不詳
主祭神：大物主大神
主要的鳥居形式：三輪鳥居

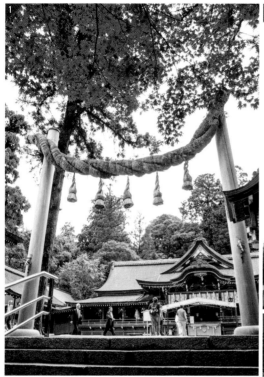

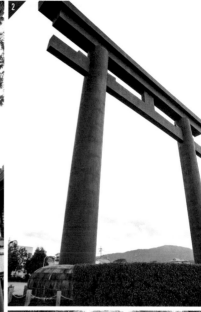

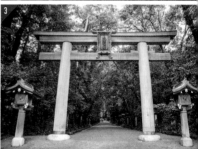

1 拜殿前的「標柱」，木柱上橫掛著巨大的注連繩。醞釀出「由此往前即為神域」般的莊嚴氛圍。

2 高32m的大鳥居（第一鳥居）。橫跨在國道169號上，為日本最大規模的金屬製鳥居。

3 第二鳥居為原木的明神鳥居。匾額上面所寫的文字「三輪明神」，是江戶中期神佛分離令頒布前的社名。

將古代日本的信仰型態傳遞至今的貴重神社

　　大神神社是少數保有古代祭祀型態的神社之一。根據神話中的描述，三輪山之神大物主大神曾經化為大國主神的幸魂奇魂（賜予幸福與擁有神妙之力的神靈）現身於海的對岸，遂於此地祭祀大國主神。因此有一說認為此社是日本最古老的神社。神靈鎮坐的磐座錯落分布於標高467m的三輪山山中，自萬葉時代以來在天皇與貴族的和歌中留下了無數歌詠此山之詞。因被視為靈山而有很長一段期間成了禁地，如今只要向攝社提出申請，即可經由唯一一條通往山頂的道路進行登拜。

「神之山」三輪山的禁地入口

攝社狹井神社的社殿右側，有個通往三輪山山頂的登拜口。被視為「神之山」的
三輪山絕大範圍皆列為禁地，但只要取得許可仍可登爬至山頂參拜。

格外神聖的地方立有標示「禁地」的標柱

登拜口處有座在木製柱子上橫掛注連繩的標柱。若無許可則不得進入。

! Detail 1

區劃出禁地的三鳥居（三輪鳥居）。明神鳥居的左右兩側皆有脇鳥居，形狀十分獨特。左右的脇鳥居如同「柵欄」一般沒有門，僅中央有扇門。

! Detail 2

供奉雞蛋與酒給神使「蛇」的供品台。境內的「巳杉」前方也有這種供品台。大神神社稱呼蛇為「巳大人」，因能夠招來福德而備受敬崇。

! Detail 3

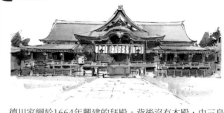

德川家綱於1664年興建的拜殿。背後沒有本殿，由三鳥居區劃出神域。

標柱以大繩標示出神界

佇立於拜殿前方的也不是普遍可見的鳥居，而是和登拜口相同的標柱。
柱下也有玉串與龜腹等和其他鳥居共通之處。

橫掛著繩子的柱子
亦可謂大多鳥居形式之原型

有一說將標柱視為普遍可見的鳥居之原型。大神神社保留了古代的信仰型態，這種鳥居形式可說是格外符合其風格。

Detail 1

注連繩會於每年12月的第2個週日更新並重掛。據說長6.5m、粗1m且重達350kg。

Detail 2

從第二鳥居走過參道後，由手水舍再往前的石階上有標柱，隨後便是拜殿。

Detail 3

柱子上部與注連繩交叉的部分配置了金色菊花紋章。菊花紋章也用於拜殿。

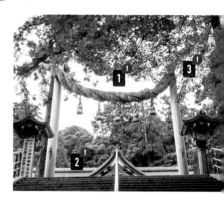

背倚著神之山的第一鳥居

第一鳥居高32.2m，僅次於熊野神社大齋原（130頁）裡聳立的鳥居，為全日本第二大（高）的鳥居。三輪山蟠踞其後。

可耐用1300年的鋼板製明神鳥居

為紀念昭和天皇親訪參拜而於1986年建造而成。形式為明神鳥居，材質是耐候性鋼板，耐用年數長達1300年。

Detail

神社所在地的當地企業所獻納的燈籠。這上面也寫著江戶時代以前的社名「三輪明神」。

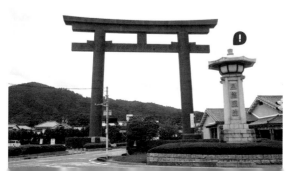

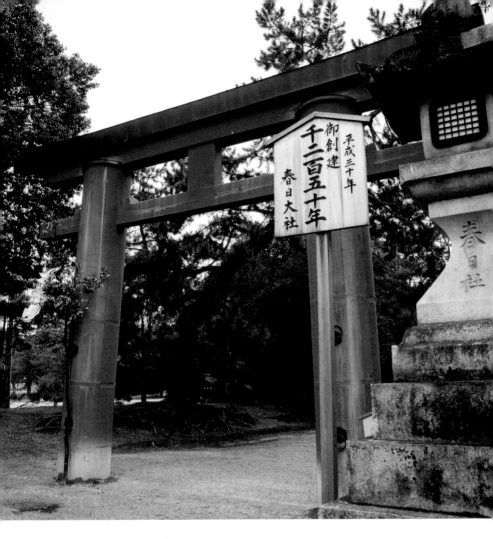

鳥 春日大社 — 奈良縣奈良市

Data

所在地：奈良県奈良市
春日野町160
創祀：768年
主祭神：武甕槌命、
經津主命、天兒屋根命、
比賣神
主要的鳥居形式：春日鳥居

　　春日大社的創建可追溯至奈良時代。隨著710年的平城京遷都，從常陸國的鹿島神宮恭請武甕槌命來此，作為都城的守護神。768年又奉旨從下總國的香取神宮迎請經津主命，還從河內國的枚岡神社請來天兒屋根命與比賣神。創建之初是由左大臣藤原永手負責興建社殿，被視為藤原氏的氏神。

檜木板製成的粗柱充滿存在感

春日大社的第一鳥居佇立於奈良的主街道之一「三條通」旁。
春日鳥居的粗壯柱子「斜立」，往內側傾斜，具有遠超出其大小的存在感。

近似八幡鳥居
特色在於笠木與柱子

形狀接近石清水八幡宮（99頁）等處可見的八幡鳥居，但是笠木幾乎沒有反增，而且柱子相當粗壯。

Detail 1

柱子的中央在重建時加了些微的角度（斜立）。

Detail 2

本宮遙拜所，可遙拜禁地御蓋山山頂的本宮神社。鳥居的柱子比第一鳥居還細，柱子左右兩側則和圍繞神域的柵欄相接。

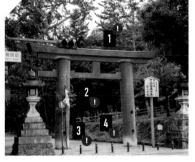

Detail 3

為了插較長的玉串而於柱上2處加了圓環。無藁座與臺石。

Detail 4

社殿每隔20年便會重建（式年造替）。由右往左為第一至第四殿，第一殿祭祀的是武甕槌命、第二殿是經津主命、第三殿為天兒屋根命，第四殿則是比賣神。

時隔20年拆解修繕後重生的第一鳥居與第二鳥居

　　和伊勢神宮的式年遷宮一樣，春日大社每20年會進行修復社殿等的「式年造替」。面向三條通而建的第一鳥居於2008年進行了大規模的拆解修繕，為第60次的式年造替開啟了序幕。這座春日鳥居建造於836年並於1638年重建，高約6.7m，將16片檜木板貼合於心材上，打造成圓柱狀。第二鳥居也經過重新塗裝，並舉辦了「初入（くぐり初め）」的祭神儀式，此次的式年造替以2016年的本殿遷座祭畫下句點。

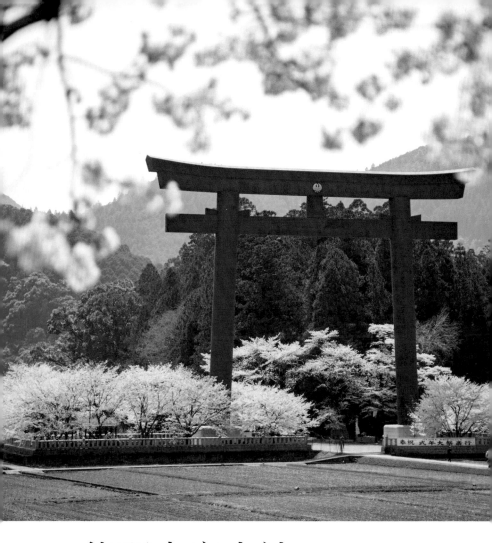

开 熊野本宮大社 ─和歌山縣田邊市

　　熊野三山自古即為「紀伊山地的靈場與參拜之道」，還獲選為世界遺產。大齋原距離其中心處的熊野本宮大社約10分鐘，裡面建有日本第一大鳥居。2000年以鋼筋混凝土興建而成，高約34m，寬約42m。是一座高聳入雲的巨大鳥居。熊野本宮大社原本是建於夾在熊野川、音無川與岩田川之間的中州這塊土地上。

Data
所在地：和歌山県田辺市本宮町本宮1100
創祀：崇神天皇65年
主祭神：家都美御子大神
主要的鳥居形式：明神鳥居

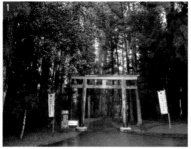

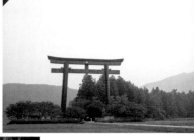

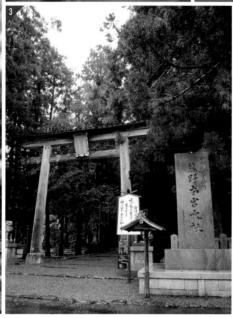

1 位於本殿後方、境內北側的鳥居。形式為明神鳥居，有龜腹但無藁座，柱子下部加了銅製補強材。

2 1889年發生的大洪水沖毀了社殿等，而遭沖走的中四社、下四社與攝末社的祠堂則鎮坐於現在的大齋原。

3 第一鳥居為原木建造的明神鳥居。匾額上面寫著「熊野大權現」，其屋頂如向拜般往前方突出。

自古以來因山岳信仰而熱鬧非凡的「復甦之地」

　　熊野本宮大社的木製第一鳥居上，掛著神佛習合時代的社名「熊野大權現」。正如其別稱「熊野三山」所示，熊野自古以來便是山岳信仰的聖地，十分盛行與佛教習合的熊野修驗。本宮、熊野速玉大社（新宮）與熊野那智大社這3社昔日皆各有本地佛。坐落於都城「深處」的熊野被視為復甦之地，中世紀的天皇、貴族與大批民眾都會來此參拜，據說還曾以「蟻群的熊野參拜」來形容當時的景況。

此處的「大齋原」曾是昔日的境內

位於境內南方的大齋原昔日曾是熊野本宮大社的所在地。
熊野本宮大社是因1889年的水災才被迫遷座至現址。

以耐候性鋼板打造而成的日本最大大鳥居

高33.9m、寬42m，為日本最大的明神鳥居。鳥居的素材為
耐候性鋼板，於2000年5月11日竣工。

❶ Detail 1

整體漆成黑色，遠觀看似是金屬製，實為
鋼筋混凝土製。額束上部配置了金色的八
咫烏。

❶ Detail 2

島木上配置了金色的八咫烏。相傳是八咫
烏引導神武天皇來到橿原（現在的橿原神
宮鎮坐之處）。

❶ Detail 3

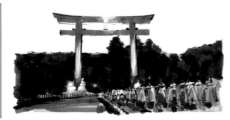

「八咫火祭」照例都在8
月的最後一個週六舉辦。
源於八咫烏為神武天皇帶
路的傳說，被視為引領人
們通往幸福的祭典。配置
了八咫烏圖案的「火焰神
轎」會於傍晚經由蠟燭圍
繞的道路運至大齋原。

從第一鳥居通往杉樹林蔭道的神界

參道入口處佇立著「熊野本宮大社」的社號標與第一鳥居。
匾額上寫著「熊野大權現」幾個字，顯示與神佛習合淵源深厚。

木製的明神鳥居
建造年月仍不詳

第一鳥居佇立於境內入口處。形式為明神鳥居，笠木上承載著銅瓦屋頂，加了混凝土製的藁座。無標牌等，建造年等不詳。

❗ Detail 1

笠木及其屋頂、島木與貫的末端處，皆分別加了金屬的補強材。在雨量豐沛的熊野地區，加上這道工夫以減緩原木鳥居損壞的速度。

Detail 3 ❗

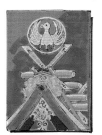

御朱印帳共有2款，兩者皆以社殿與八咫烏為圖案。

❗ Detail 2

匾額的「熊野大權現」為北白川房子（在脫離皇籍前為成久王妃房子內親王，1890-1974）所題。原木上雕有金色文字。

❗ Detail 4

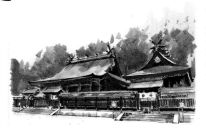

社殿是由第一至第四殿所構成。第一、第二與第四殿建於1802年，第三殿則是建於1810年，皆為國家指定重要文化財。

开
鳥居獨自佇立的風景

說到鳥居，當然大多數是佇立於神社的參道、境內或社殿旁，但偶爾會看到附近明明沒有神社的社地，卻有鳥居孤伶伶而立的光景。在NHK綜合頻道的《阿所！不得了啦（所さん！大変ですよ）》電視節目中，曾經以「孤立鳥居」這個複合新詞來介紹這種鳥居。這類「孤立鳥居」是因各式各樣的理由而誕生。

其中之一便是隨著神社遷址而產生，佇立於東京多摩川河口的穴守稻荷神社的鳥居，應該可謂其代表。因GHQ（駐日盟軍總司令部）的占領政策所衍生出來的羽田機場接收與擴張計畫，讓長期鎮守於東京都大田區的穴守稻荷神社不得不於1945年9月21日遷移社殿。當時原本打算要拆除位於參道上的大鳥居，卻接連發生死傷事故等，故而打消拆除鳥居的念頭。

其後約50餘年期間，穴守稻荷神社的大鳥居一直屹立於羽田機場舊旅客航站大廈前的停車場，然而1984年展開了羽田機場跑道的整備作業，因為伴隨而來的擴張工程

而於1999年將鳥居遷移至約800m外的現址。如今這座鳥居佇立於架設在海老取川（位於多摩川河口附近）上的弁天橋橋頭處，與該社境內的直線距離約500m。

造成「孤立鳥居」的理由中，有些是因應神社的經濟狀況或都市化而出售境內地，也有因為明治初期頒布的神佛分離令而縮小了神社境內。比如佇立於鹿兒島市松原神社深處的鳥居，或是大阪市中央區御靈神社的南鳥居等。

其他像是因為神社合併或廢祀等情況也不在少數。舉例來說，也有些案例是神社遭祝融之災後不再重建社殿，僅鳥居作為靈驗的象徵而保留下來。

此外，奉山海等大自然之物為神體的神社會將鳥居立於離境內稍遠之處，作為遙拜的標的物，像這樣的案例也不少。本書中介紹到的大洗磯前神社（24頁）與大魚神社（160頁）等就符合此例。

（相隔於境內之外的幾座鳥居）

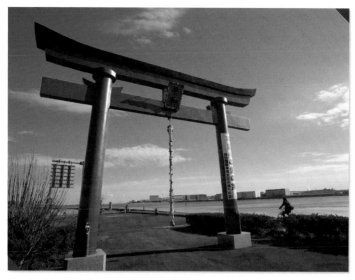

弁天橋架設在多摩川河口的海老取川上，橋頭處佇立著穴守稻荷的鳥居。太平洋戰爭結束後、羽田機場擴張前，穴守稻荷的社地就在這座鳥居附近。

佐賀大魚神社（160頁）的海中鳥居。此社的社殿位於從海上上岸後的不遠處。

大洗磯前神社（24頁）的神磯鳥居。鳥居所在的神磯背後即為其境內，拾步走上石階之後，社殿便立於前方。

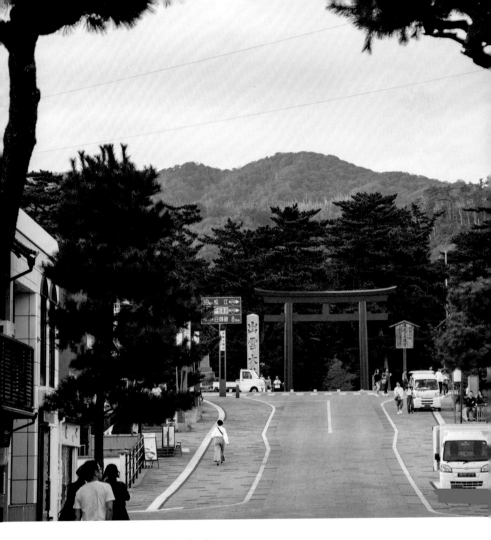

开 出雲大社 — 島根縣出雲市

出雲大社是祭祀出雲神話中的英雄大國主大神。首先是渡過神門通上的宇迦橋後即有座大鳥居。高23m，匾額為6片榻榻米大，從境內前的「勢溜（即十字路口）」回頭看，更能感受到其龐大。建於該十字路口處的第二鳥居昔日原為木製鳥居，後被納入平成大遷宮的一環，於2018年以耐久性高的耐候性鋼材加以改建而成。

Data
所在地：島根県出雲市大社町杵築東195
創祀：不詳，相傳是在神話時代
主祭神：大國主大神
主要的鳥居形式：明神鳥居

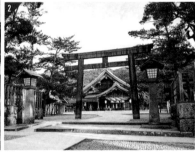

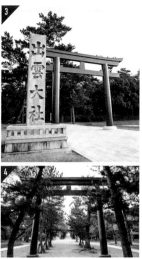

1 第一鳥居（宇迦橋的大鳥居）。以鋼筋混凝土製成，為高23m的明神鳥居。位於架設在參道堀川上的宇迦橋橋頭處，因而又稱為「宇迦橋的大鳥居」。
2 社殿前方的鳥居為銅製，興建於1666年，是境內建造年代最久遠的鳥居，為國家指定重要文化財。
3 於2018年舉行「平成大遷宮」，第二鳥居是以經過防腐處理的金屬製材重建而成。
4 第三鳥居佇立於松樹林立的參道上。為鐵製的明神鳥居，高9m，在境內屬於規模較小的鳥居。

由出雲神話之象徵大國主大神所鎮守的神社

　　從第二鳥居開始走過漫長的下坡參道與松樹林立的參道，途中有一座鐵製的第三鳥居。這段參道的左右兩側也有通道，如今為了保護松樹，中央通道不得通行。柵欄環繞的社殿領域中，則有座出雲大社之象徵：銅鳥居。為長州藩主毛利綱廣於1666年捐獻的國家重要文化財。

　　祭神大國主大神歷經無數試煉後，才完成從這個出雲之地起步的「建國」大業，卻被高天原的眾神要求讓國，允諾讓國後便改為鎮坐於這座出雲大社。

邀人進入神域中心的銅鳥居

走過松樹環繞的參道即有座銅鳥居。其兩側有柵欄延伸，包圍本殿、拜殿與無數座境內社。顯示銅鳥居再往前便是神域的中心。

反增與斜立的幅度都不大

笠木有微幅的反增，柱子也有微幅斜立（往內側傾斜）。

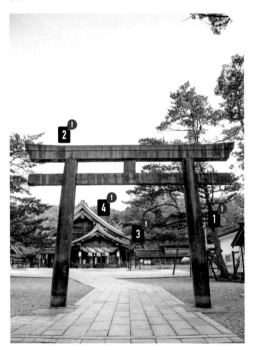

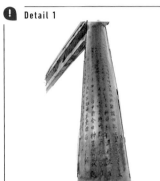

Detail 1

依照柱上銘文所示，出雲大社的祭神為「素戔嗚尊」（現在是大國主大神）。顯示中世紀前後，曾有段時期是奉素戔嗚尊為祭神※。

Detail 2

笠木有彎翹，柱子上部沒有台輪。具備明神鳥居的特色。

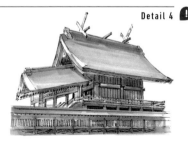

Detail 4

1744年興建的本殿已獲指定為國寶。呈正方形，以9根柱子平均支撐屋頂重量，這種構造稱為「大社造」。

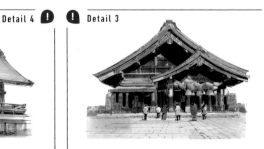

Detail 3

拜殿於1953年遭逢火災，於1959年重建。每年會更換掛上長6.5m、重達5.2噸的注連繩。

※據說是根據位於境內東方山中的鱸淵寺歷代相傳的文獻，顯示「國乃素戔嗚尊所建」。

鎮坐山中的淨身瀑布「八雲瀑布」

「八雲瀑布」是唯有內行人才知道的能量景點。6月30日與12月31日的
大祓中，出雲大社的神職人員會在此淨身禊祓後才出席儀式。

離標柱很近且別具特色的
冠木形石柱門

建有如冠木門般別具特色的門。雖然很多
神社裡都有標柱，但這種形狀的標柱實屬
罕見。

！ Detail 1

沿著神樂殿旁的川畔
前行即為八雲瀑布。
雖然距離不算太遠，
但是路徑崎嶇，不宜
穿輕便服裝前往。

！ Detail 2

八雲瀑布附近也有更衣
室，亦可進行瀑布修行
（但必須取得出雲大社
的許可）。

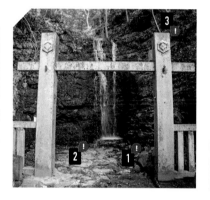

！ Detail 3

柱子上部配置了出雲大
社的神紋「二重龜甲劍
花菱」。

以鋼材重建而成的第二鳥居

出雲大社自2008年起展開為期8年的「平成大遷宮」，修繕了境內的社殿等。
第二鳥居也經過改修，以耐候性金屬製材加以重建。

兼具耐久性與強度的新鳥居

據說改修之前的木製鳥居的耐久年數為50年，相對於此，新的鳥
居改以特殊金屬製成，具備的耐久性與強度皆遠勝以往。

！ Detail

新鳥居於2018年10月
竣工。此外，表面的黑
色是塗刷了防鏽用的高
度防腐塗裝。

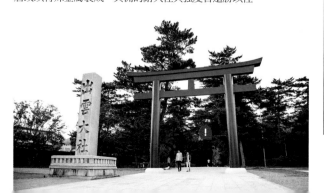

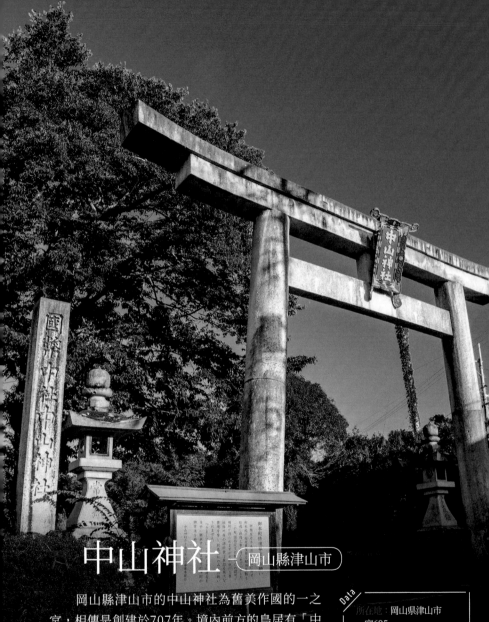

中山神社 —岡山縣津山市

　岡山縣津山市的中山神社為舊美作國的一之宮，相傳是創建於707年。境內前方的鳥居有「中山鳥居」之稱，是一座別具特色的鳥居。笠木有反增，和有島木的明神鳥居極其相似卻又有所不

所在地：岡山県津山市
一宮695
創祀：707年
主祭神：鏡作神
老頭的鳥居形式　中山鳥居

中山鳥居的獨特形狀醞釀出威嚴感

乍看之下像明神鳥居，但貫未突出於柱外，
笠木與島木有弧度較為明顯的反增，這種形狀稱為「中山鳥居」。

全日本也為數不多
稀有的鳥居形狀

1791年竣工的石鳥居，高為8.5m。在岡山縣與三重縣內的部分鳥居上，可見此形式。

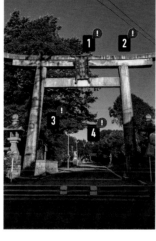

Detail 1

和宇佐鳥居不同，有額束這點是中山鳥居的特色之一。匾額的裝飾性很高。

Detail 2

柱子上部沒有台輪，笠木有微幅的反增。

Detail 3

貫未突出於柱外。由2根花崗岩柱接合而成，高約11m。

於707年創建時所興建的社殿毀於祝融，據傳現在的社殿是建於1559年。本殿被指定為國家指定重要文化財。

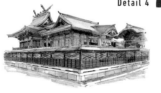

Detail 4

美作地區常見的中山鳥居與中山造

中山神社的祭神是別稱為鏡作神的神明，亦即《古事記》與《日本書紀》等日本神話當中的石凝姥神，天照大神在〈天岩屋戶神話〉登場的場面裡打造了八咫鏡。以產鐵與礦業之神之姿備受崇敬。相傳中山神社的本殿是由戰國時代曾經「攻打美作」的出雲國戰國大名尼子晴久於1559年重建而成，獲指定為國家重要文化財。「中山造」採用了入母屋造妻入的樣式且有向唐破風的向拜，是此社等美作地區特有的建築。

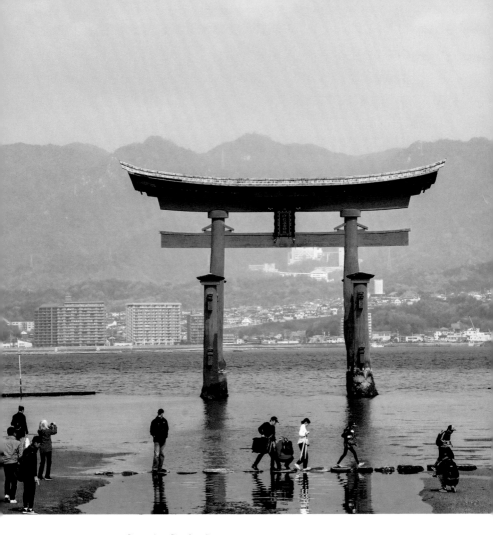

⛩ 嚴島神社 ─ 廣島縣廿日市市

嚴島神社鎮坐於世界遺産「安藝之宮島」，亦可說是平清盛威權之象徵，是座絢爛豪華的神社。創建於593年，崇敬此社的清盛於1168年重建成寢殿造的社殿。建於社殿前玉御池的朱紅色大鳥居高約16.6m、寬約10.9m，號稱是日本第一大的木造海中鳥居，為此社之象徵。

Data

所在地：広島県廿日市市
宮島町1-1
創祀：593年
主祭神：市杵島姫命、田心姫命、湍津姫命
主要的鳥居形式：兩部鳥居

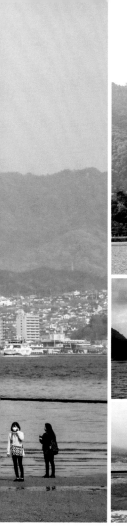

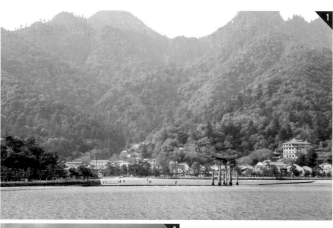

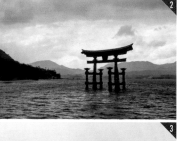

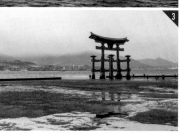

1 於嚴島神社背後延展開來的彌山被奉為嚴島神社之神體。在自然景觀豐富的風景中，朱漆色大鳥居的顏色顯得格外耀眼。

2 柱子並非在地底下不知不覺地被掩埋起來，而是以島木內部的圓石子作為鎮石。因此據說當海浪較強時會微微浮起。

3 朱漆色大鳥居佇立於與本社的拜殿相距108間（約200m）之處。相傳「108」和佛教中的煩惱數量也有關聯，但詳情不明。

走訪大鳥居時須留意潮水的漲退

大鳥居在滿潮時看起來就像漂浮在海上，退潮時則可步行至鳥居所在之處。漲退潮每次間隔約12小時，一天重複2次，但會因季節或日子而異，因此走訪之際請先查好時間與潮位再前往。

此外，為嚴島神社增添特色的「寢殿造」社殿，擁有總長259m的東迴廊與西迴廊環繞四周。被指定為國寶的華麗迴廊上，總計有多達108盞吊燈籠，地板則為雙層設計，保護措施相當嚴謹。

以500年的古楠木打造木製海中鳥居

相傳為平清盛於平安末期所建造的大鳥居。「兩部鳥居」在當時應該是
最新型的鳥居。曾毀損多次，現在的鳥居是1875年改造的第8代。

柱子並未埋在地下

大鳥居並未埋進海底，而是利用一體化的笠木與島
木內部所裝的約7噸鎮石之重量來維持穩定。

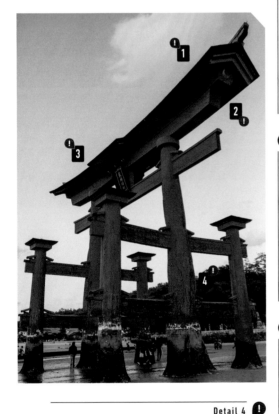

❗ Detail 1

笠木西側的剖面上配置了新月圖案。
也有說法表示這種與日月相關的圖案
是受到陰陽道影響，但詳情不明。

❗ Detail 2

笠木東側剖面上的太陽圖案。太陽與
新月的圖案也有運用於境內的石燈籠
等處。

❗ Detail 3

採2塊背對背的形式來懸掛匾額。面
海的匾額文字為「嚴島神社」，面向
神社的匾額上面則寫著「伊都岐島神
社」，皆為有栖川宮熾仁親王所題。

Detail 4 ❗

將有「千本杭（千隻椿）」
之稱的松木椿埋進沙中，
再於上方疊放鋪石來加強
底盤的強度。素材雖為不
易腐壞的楠木，但仍會以
「接木※」的手法來更換
海中的部分。

　※拆除柱子下部腐壞的部分後再接上木頭，是一種更新的工法。

潮位有時會超過200cm

滿潮時，宮島周邊的潮位會超過200cm，因此要接近大鳥居就只能搭船。
矗立於海上的朱漆色鳥居，帶有異於退潮時的魅力。

亦有夜遊船航行
可於滿潮時接近大鳥居

滿潮時（夜間）會有夜遊船從宮島
3號棧橋出發，來回往返於大鳥居
之間，可藉此前行至大鳥居附近。

 Detail 1

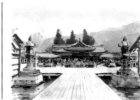

1241年竣工的祓殿。
採與大鳥居正面相向的
形式而建。

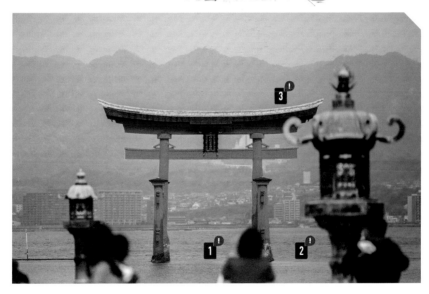

Detail 2 ❗

以圍繞本殿的形式於海上建造東、西迴
廊。西迴廊的正面有座能舞台，每年4月
會舉行「桃花祭神能」。

❗ **Detail 3**

日落後直到晚上11點，境內的燈籠會點
亮，大鳥居宛如漂浮於海上。

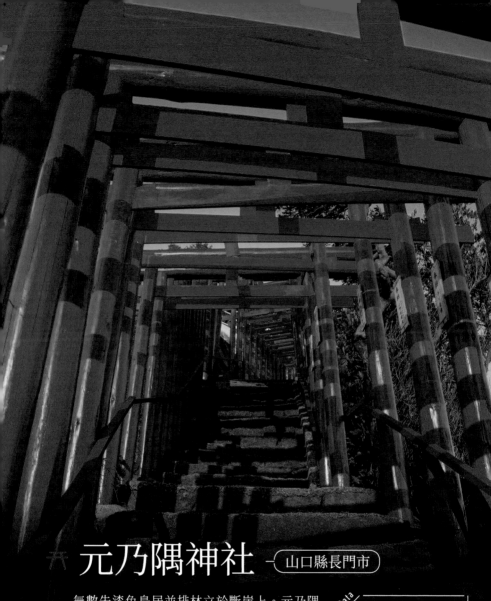

元乃隅神社 — 山口縣長門市

　　無數朱漆色鳥居並排林立於斷崖上。元乃隅神社是位於崖上坐望大海的稻荷神社。鳥居是作為願望成真的回禮而獻納之物，並排於參道上的鳥居共123座，是相當吉祥的數字。大海的藍與鳥居的紅形成鮮明對比的絕景，以及境內附近有因

Data

所在地：山口県長門市
油谷津黃498
創建：1955年
主祭神：宇迦之御魂神、
伊弉冉尊
主要的鳥居形式：稻荷鳥居

綿延至臨海神社的123座鳥居

123座鳥居綿延於面向日本海的山腳下。風光明媚的景觀一路從參道入口
延續至拜殿，是一間坐落於全日本數一數二絕佳地段的神社。

參道上有2種鳥居交混

參道入口處為兩部鳥居，往前綿延的鳥居則為八幡鳥居，而位
於拜殿前、裝設賽錢箱的鳥居又變回兩部鳥居。

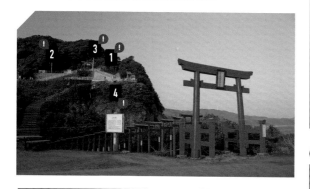

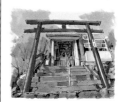

Detail 1

通抵拜殿的參道為坡道，佇
立著123座鳥居。由此穿過
後，前方有座混凝土製的小
型拜殿。

Detail 2

裝設賽錢箱的鳥居位於拜殿
與本殿前方的裏參道上。木
製且形式為兩部鳥居，親柱
的前後加了補強柱。

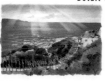

Detail 4

鳥居從參道入口沿著海岸綿延。形式
近似島木與柱子呈現圓柱狀的鹿島鳥
居，但附有額束。

Detail 3

額束部分供奉著賽錢幣，其下
方設置了賽錢箱。鳥居上有
賽錢箱的神社，在日本也極
為罕見。

將賽錢投進鳥居以求實現心願

相傳1955年，當地漁夫夢見
白狐現身要求祭祀牠以作為守護漁
獲的回報，因而從島根縣津和野町
的太鼓谷稻成神社（京都伏見稻荷
的分靈）迎神來此祭祀。裏參道出
口處有座高5m的鳥居，貫上加裝
了一個小型賽錢箱。參拜者會將賽

錢（香油錢）投入賽錢箱，據說只
要能夠順利投進便能心想事成。自
1955年創祀以來，社名前面都會
加上「稻成」二字（元乃隅稻成神
社），直到2018年才改稱為元乃
隅神社。

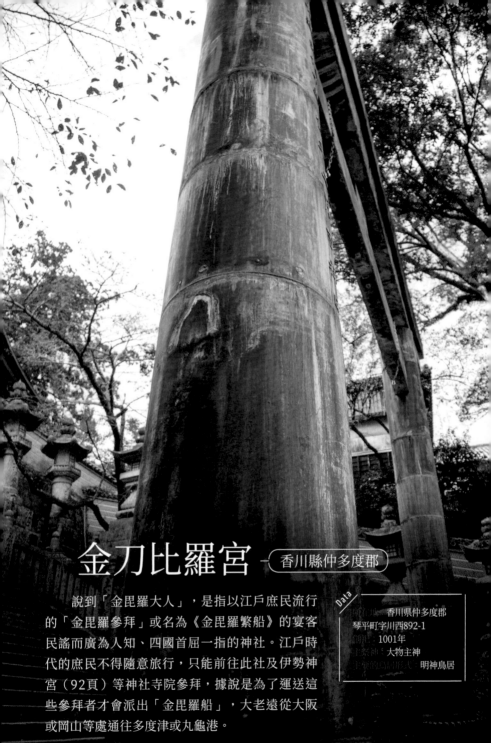

金刀比羅宮 —香川縣仲多度郡

　　說到「金毘羅大人」，是指以江戶庶民流行的「金毘羅參拜」或名為《金毘羅繁船》的宴客民謠而廣為人知、四國首屈一指的神社。江戶時代的庶民不得隨意旅行，只能前往此社及伊勢神宮（92頁）等神社寺院參拜，據說是為了運送這些參拜者才會派出「金毘羅船」，大老遠從大阪或岡山等處通往多度津或丸龜港。

Data

香川県仲多度郡琴平町字川西892-1
1001年
大物主神
明神鳥居

1 通抵參道的石階，一之坂鳥居位於第113階處。鳥居與匾額皆為金屬製，呈藍紫色，色調別具特色。
2 前往奧社可以走本宮拜殿北側的參道。入口處立有石製的明神鳥居，位於從參道入口數來第789階處。
3 走過琴平町的新町商店街，前往表參道。其前方有一座高7.8m的石鳥居，為讚岐國商人武下一郎兵衛於1855年獻納之物。

石階途中相繼出現許多歷史悠久的建築物

　　此社的境內位於香川縣琴平山（象頭山）的半山腰，有段漫長的階梯綿延至此。從熱鬧的表參道數來第113階處，有座石造的一之坂鳥居。鎮坐於其兩側的備前燒狛犬為國家重要有形民俗文化財。從此處至本宮為止的漫長道路上，則有燈明堂、青銅製大燈籠、大門、鼓樓、石碑、攝末社、書院等錯落其中。櫻馬場有櫻花林蔭道綿延，往前在第431階處建有一座青銅製的「櫻馬場西詰銅鳥居」。據說這座鳥居是由朝日山相撲部屋的力士於1912年遷設至此處並修復而成的。

相撲力士於大正時期遷移的銅鳥居

入春後表參道會因賞櫻遊客而熱鬧不已，走過櫻馬場後即有座銅製的鳥居。
據說是由第12代朝日山（大錦）力士，從山麓的高燈籠處搬遷至現在的位置。

距竣工與重建已過200年
顏色變得黯沉

鳥居的形式屬於明神鳥居。素材則為
銅，於1788年竣工、1818年重建，
經年累月後顏色變得黯沉。

Detail 1

柱子下部使用了較高的
藁座。

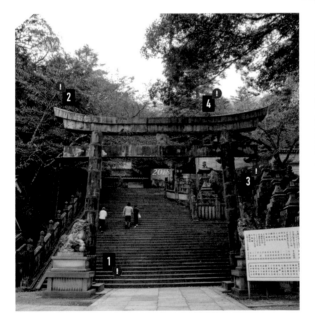

Detai 2

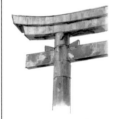

笠木與島木上有弧度不大
的反增。此外，柱子上部
沒有台輪。

Detail 3

由「大阪高尾銅器合名公
司」所鑄造。這間公司主
要經手無數關西地區的銅
像鑄造。

Detail 4

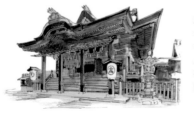

現在的社殿是於1878
年竣工。奉拜所與其左
右結合了入母屋破風與
唐破風樣式，這種「大
社關棟造」是此社獨有
的社殿形式。

佇立於石階途中的一之坂鳥居

走上有伴手禮店等林立的表參道石階，第113階處有座一之坂鳥居。
這座橫跨石階而立的鳥居為金屬製，於1990年竣工。

與狛犬和諧相融的
藍紫色明神鳥居

一之坂鳥居為無台輪的明神鳥居，
笠木有微幅的反增。鳥居的藍紫色
與立於其下方的備前燒狛犬的紅色
和諧交融。

! Detail 1

大門佇立於第365階處
的石階上。為2層樓入
母屋造，而且屋頂上加
了鴟尾設計的佛教風建
築，1650年由大名松
平賴重所捐獻。

Detail 2 !

一之坂鳥居再往前走，有
一座1844年獻納的備前
燒狛犬。

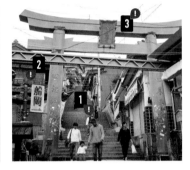

! Detail 3

金屬製的匾額上寫著「金
刀比羅宮」幾個字。題字
者不詳。

奧社的鳥居為石製的明神鳥居

始於山麓的1368級石階的盡頭處有座奧社（嚴魂神社）。拜殿將破風、
柱子、迴廊等塗成朱紅色，椽子的剖面塗成黃色等，醞釀出豪奢的氛圍。

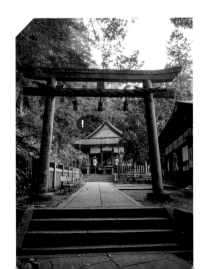

柱子較細
反增弧度大

奧社（嚴魂神社）的鳥居為石製的明神鳥居。柱
子稍細，笠木的反增弧度較大。

! Detail

以前位於現在的繪馬
殿附近，稱之為威德
殿，後於1875年改
名。1905年遷移至
現址。

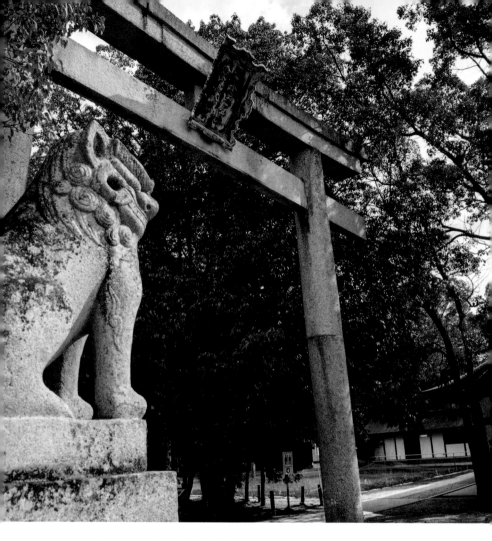

开 大山祇神社 ─ 愛媛縣今治市

　　藝予諸島中最大的大三島漂浮於愛媛的島波海道沿岸。有神明鎮坐的這座島又稱「御島」，島上有座祭祀大山積神的大山祇神社。第二鳥居上掛的匾額寫著「日本總鎮守大山積大明神」，為平安時代「三蹟」之一的藤原佐理所獻納。其旁邊「日本總鎮守大山祇神社」的社號標，則是初代總理大臣伊藤博文參拜時揮毫寫下的。

Data
所在地：愛媛県今治市大三島町宮浦3327
創祀：594年
主祭神：大山積神
主要的鳥居形式：明神鳥居

石鳥居掛著「日本三蹟」所題匾額

以2根柱子接合而成的石鳥居佇立於境內入口處，往前延伸則有座2010年
重建的樓門。根據刻在柱子上的文字所示，第二鳥居是建於1661年。

Detail 1

局部留有修復痕跡的第二鳥居

第二鳥居為明神鳥居，局部留有修復的痕跡。此外，第一鳥居
建於1933年，位於境內西方的宮浦港旁。

明神鳥居，沒有楔。
貫與柱子的接合部分
有修繕痕跡。

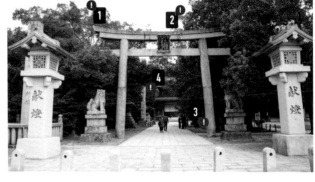

Detail 2

額束上掛著青銅製的
匾額。寫著「日本總
鎮守」的匾額文字是
平安中期的公家藤原
佐理所寫。

Detail 3

柱子上記載著獻納的
時期：「寬文元年九
月」。文字有些錯開
來，似乎是在修復時
產生的失誤。

Detail 4

拜殿於江戶前期竣工，已獲指定為
國家指定重要文化財。為切妻造、
檜木皮屋頂。

以山神、海神之姿備受崇敬的伊予國一宮

祭神大山積神是嫁給天孫瓊瓊
杵尊為妻的木花開耶姬的父神，既
是山神也是別名為「和多志大神」
的海神。由於當地位處水運交通要
地，因此不僅朝廷與武將，就連伊
予水軍也對其崇敬有加。祭神另有
「大三島神社」與「三島明神」之
別稱，而從此社迎神過去祭祀的神
社則和「大山祇神社」一樣又稱為
「三島神社」。另外一種說法則認
為，因為靜岡縣的三嶋大社是同一
祭神，所以是源自於此社，這也是
把伊豆諸島稱為「御島」的由來。

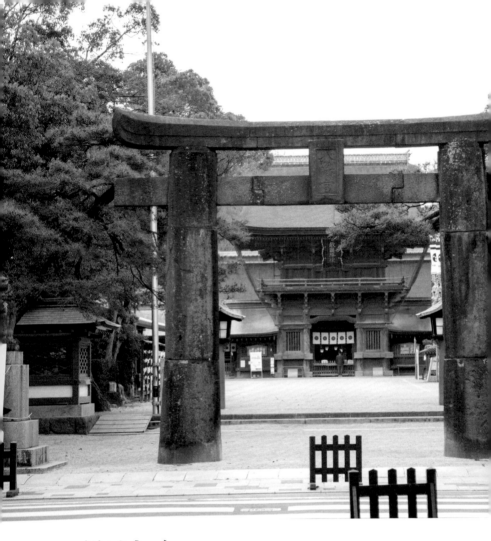

⛩ 筥崎宮 — 福岡市東區

　　筥崎宮面向博多灣，在鎌倉時代元寇（蒙古）來襲之際曾有護佑之功而為人所知，樓門上有塊雄偉的匾額，描摹了龜山上皇親筆所寫的「敵國降伏」。祭神為第15代應神天皇，早在遠征新羅的母親神功皇后的胎內時，便已得到「將繼承皇位」的神諭，日後成為偉大的天皇，奈良時代被奉為八幡大神來祭祀。

Data

所在地：福岡県福岡市
東区箱崎1-22-1
創祀：921年
主祭神：應神天皇、神功皇后、玉依姫命
主要的鳥居形式：肥前鳥居

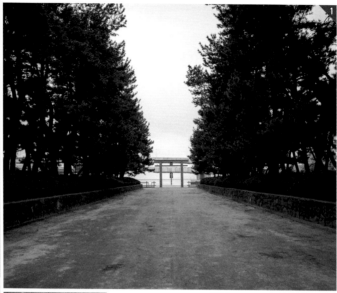

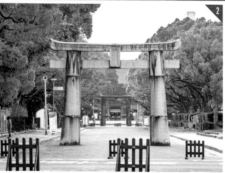

1 從佇立於潮井濱的朱漆色鳥居通抵境內的參道長達800m。每年9月中旬的放生會大祭時，會有無數攤販成排並列在這條參道上。

2 建造於1917年的第二鳥居。匾額文字「八幡宮」的「八」字和石清水八幡宮（99頁）一樣，呈2隻神使鴿子彼此相對。

笠木與島木一體化的「肥前鳥居」

　　筥崎宮的第一鳥居名為「肥前鳥居」，屬於明神鳥居的一種。舊肥前國於江戶初期打造了大量的肥前鳥居，如今則分布於佐賀縣、長崎縣與福岡縣的部分地區。笠木與島木一體化，邊端如船軸末端般往上翹，笠木、島木、貫與柱子則是以2、3段的石材接合而成，柱子愈往下愈粗，相當扎實穩重。肥前鳥居還有個特色就是笠木與島木一體化。此外，筥崎宮的石材是使用長崎縣的離島鷹島所產的阿翁石。

第一鳥居為典型的「肥前鳥居」

佐賀、福岡有很多「肥前鳥居」。筥崎宮除了第一與第二鳥居外，
國道3號沿線上的大鳥居也曾是肥前鳥居，但於2018年拆毀。

柱子上部無台輪
此為獨特之處

在其他神社中看到的肥前鳥居，
大部分的柱子上部都有台輪，但
筥崎宮的鳥居沒有台輪，形狀獨
樹一格，還會以「筥崎鳥居」作
為區分。

❗ Detail 1

圖額文字雖和其他鳥居一
樣都是「八幡宮」，卻是
採在石板上挖字的方式，
「八」字並未設計成神使
鴿子的形狀。

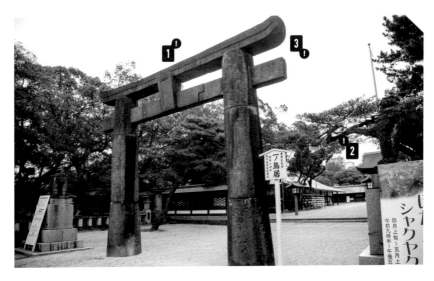

❗ Detail 2

筑前國名島城主的小早
川隆景於1594年建造
的樓門為福岡縣指定重
要文化財。屹立於第一
鳥居的背後。為入母屋
造、檜木皮屋頂，圖額
上寫著「敵國降伏」。

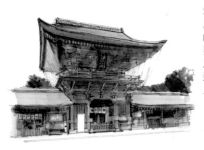

❗ Detail 3

笠木有微幅的反增且剖面
塑形成圓柱狀，此為肥後
鳥居的特色。

佇立於海邊參道入口處的八幡鳥居

佇立於海邊的朱漆色鳥居，形式屬於笠木無反增的「八幡鳥居」。
額束上掛著寫有「八幡宮」的匾額，「八」字設計成神使的圖案。

海邊的朱漆色鳥居為
境內唯一的「八幡鳥居」

佇立於海邊的朱漆色鳥居，形式屬於設計成笠木無反增的「八幡鳥居」。無藁座與臺石，額束上掛著以神使「鴿子」作為圖案的「八幡宮」匾額。

Detail 1

有4座鳥居從潮井濱往社殿方向直線並排。相傳這條和社殿反方向的直線，再往前延伸即為朝鮮半島，由此可窺見其與曾出兵新羅的祭神神功皇后之間的關係。

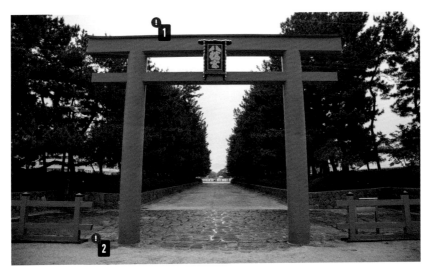

Detail 2

鳥居前方為潮井濱，參道入口附近的風景會隨著潮水漲退而變化。此外，鳥居正面立有寫著「神聖處」的告示牌，可知一直以來都認為大海是神聖的。

太宰府天滿宮 — 福岡縣太宰府市

太宰府天滿宮是平安時代903年，於菅原道真公辭世之地建造的神社。以庇佑學業進步的神社聞名遐邇，近年也有許多外國參拜者。表參道上有座據說是九州最古老的石造鳥居。相傳是南北朝時代（1336～1392）筑後有坂國城主新田大炊介所捐獻的，已成為福岡縣指定文化財。

Data

所在地：福岡県太宰府市宰府4-7-1
創祀：919年
主祭神：菅原道真公
主要的鳥居形式：明神鳥居

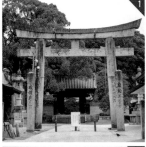

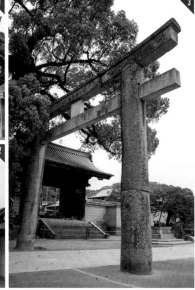

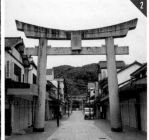

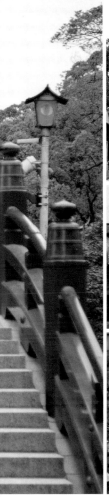

1 第三鳥居位於參道盡頭處。
2 第二鳥居彷彿要落在商店的屋簷般佇立著。此為有「筑豐炭礦王」之稱的福岡縣實業家伊藤傳右衛門（1861-1947）所獻納。
3 第四鳥居屬於石製的明神鳥居，據說是九州最早的鳥居。
4 第一鳥居位於商店櫛比鱗次的參道途中。

境內外共11頭神使牛也是看點之一

　　道真公與牛的淵源深厚，其門生味酒安行將其遺體放上牛車後，在運送途中牛突然伏臥不動。此舉被視為道真公的意志，遂於此地建造了墓地。據說其逝世之日也是丑日。919年奉醍醐天皇之命整頓了現在所見的社殿。有無數「撫牛」鎮坐於境內，不愧是學問之神，據說只要撫摸牛的頭部就會變聰明，頗受好評。除了表參道的銅製神牛外，境內外還有多達11頭牛，聽說其實還有一頭隱身於某處。

渡過太鼓橋即為第五鳥居與樓門

參道在第三鳥居的前方彎向左方，只要走過架設在心字池上的太鼓橋，
即可進入樓門與本殿所在的神域中心區。樓門前方也立有一座石製的明神鳥居。

5座鳥居中
通往拜殿的最後鳥居

第五鳥居是通往拜殿的最後一座鳥
居，特色是笠木的彎翹弧度較大。
和其他鳥居一樣柱子上沒有藁座與
龜腹，匾額上寫著「天滿宮」。

! Detail 1

第一至第四鳥居上都有
額束，但沒有匾額。唯
獨第五鳥居上掛著寫有
「天滿宮」的匾額。出
自於哪位天皇之筆則無
從得知。

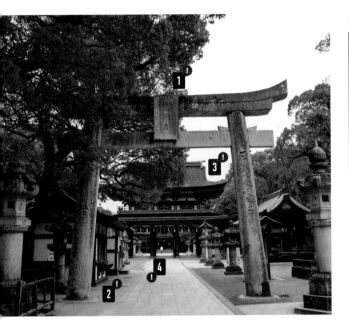

! Detail 2

無藁座，龜腹則埋在參道
旁的地底。

! Detail 3

本殿側

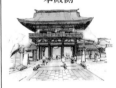

參道入口側

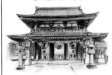

樓門重建於1914年，本
殿側與參道入口側的造型
各異這點十分罕見※。

Detail 4 !

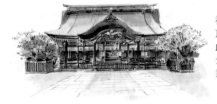

社殿為流造、檜木皮屋
頂。興建於1591年。
此社並無拜殿與本殿之
分，祭神儀式則是在向
拜下舉行。

　※本殿側是下層無屋頂的一重門，參道入口側則是上下層都有屋頂的二重門。

相傳是九州最古老的鳥居

第三鳥居佇立於太鼓橋的前方。為擔任過筑後國有坂城主的新田大炊介
所捐獻之物，相傳是南北朝時代的產物，被視為「九州最古老的鳥居」。

從鳥居之間可望見太鼓橋
接合痕眾多的石製明神鳥居

鳥居形式屬於石製的明神鳥居，除
了柱子外，連笠木與島木上也可看
到接合痕。有額束但沒有掛匾額。

❗ Detail 1

額束與貫看起來比笠木
稍微新一點。應該是改
修過的，但改修時期等
細節不詳。

Detail 2 ❗

以2根石柱接合而成，接
合處夾著來自參拜者的香
油錢。原本是不太鼓勵這
種行為的。

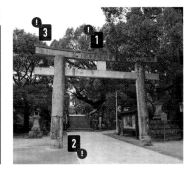

❗ Detail 3

反增弧度比第五鳥居（位
於過了太鼓橋的前方處）
小也是其特色所在。

位於熱鬧參道入口處的第一鳥居

表參道左右兩側有商店綿延。入口處有石鳥居佇立。形式與素材
和其他鳥居相同，但左右柱子的間隔稍窄，感覺上比實際還要高。

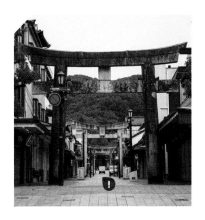

林立於直線參道上的
3座石鳥居

第一至第三鳥居直線並排於表參道上，可一次盡
覽3座鳥居。

❗ Detail

境內有10頭被視為
菅原道真之神使的牛
像「御神牛像」。每
一頭牛的造型各異。

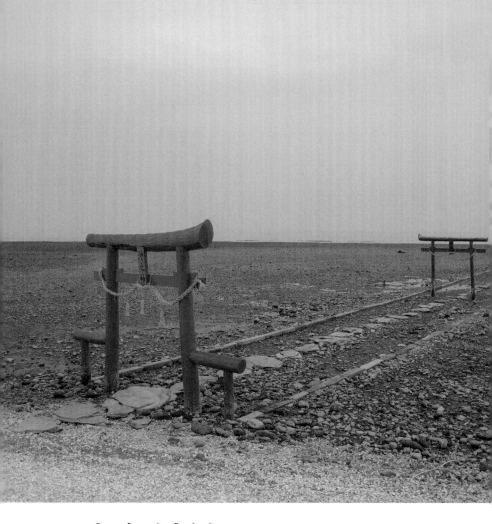

开 大魚神社 —（佐賀縣藤津郡）

　　大魚神社的海中鳥居坐落於佐賀縣太良町，
號稱為「可目睹月球引力的城鎮」，樣貌會隨著
有明海的潮水漲退而變化萬千，為全日本難得一
見的鳥居。潮位差最大達6m。日出與日落等時刻
格外美麗，許多人便是鎖定這4座並排而立的鳥居
風景前來。此社為大海的守護神，而這些鳥居每
30年便會改建。

Data

所在地：佐賀県藤津郡太良
町多良大字多良1874-9
創祀：不詳
主祭神：不詳
主要的鳥居形式：鹿島鳥居
等

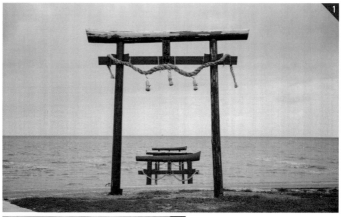

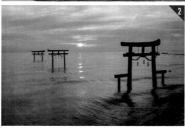

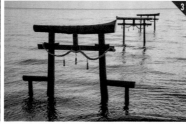

1 4座鳥居從陸地朝海上平行並排。
每座鳥居的笠木與柱子皆為圓柱狀，
形式近似鹿島鳥居。

2 當日出時間碰上滿潮時，四周便會
籠罩在更加莊嚴的氛圍中，可以體驗
自古以來視大海為神聖之物的人們是
何感受。

3 漲退潮的潮差高達6m，漲潮時海
水會淹至柱子高處。

地方官為報恩而創祀神社並建造海中鳥居

　　海中鳥居再往前，有座會隨著漲退潮時而出現、時而隱身的沖之島。相傳大約300年前，這個鎮上的人民試圖教訓惡官，便於退潮時在沖之島上擺設酒宴，再趁地方官喝醉後撇下他離去，地方官醒來後向龍神祈願，結果有條大魚游近讓他乘坐於背上，才得以平安歸來。

　　改過向善的地方官下定決心要報恩，便開始祭祀「大魚大明神」並於海中建造鳥居，相傳此為大魚神社之起源。

在有明海映襯下的3座鳥居

海水水面在滿潮時會上升至島木附近，而到了退潮時，
鳥居周邊則會搖身一變成為荒野一般。海中矗立著3座鳥居。

3座鳥居分別為
鹿島鳥居與三鳥居

在這3座鳥居中，靠社殿所在的
境內那側屬於三輪系鳥居（三鳥
居），其餘2座則近似八幡鳥
居，但笠木左右的反增不一，這
點別具特色。

Detail 1

島木單邊加粗且有反增。
從境內那側數來，分別於
左、右、左、右各加上這
種反增，但理由不明。

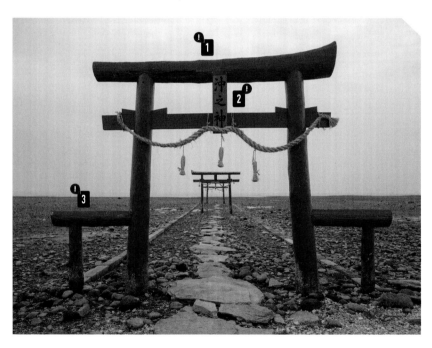

Detail 2

太良町這個地方流傳著一
則傳說：「沖之神」曾對
被遺留在小島上的地方官
伸出援手。地方官遭丟置
的沖之島（岩礁）如今仍
在海上。

Detail 3

加於左右的副柱，令人聯
想到大神神社拜殿後面的
三輪鳥居（124頁）。

佇立於社殿前的石製台輪鳥居

大魚神社的社殿位於從大海上岸後的不遠處。從佇立於其前方的石鳥居上
可感受到漫長的歲月，但柱子上無刻印，建造的始末與捐獻者等都不明。

以金色文字標記社名的石製匾額

拜殿前的鳥居是於柱子上部加了台輪的明神鳥居。鳥居與匾額
皆為石製品，匾額上以金色文字寫著大魚神社。

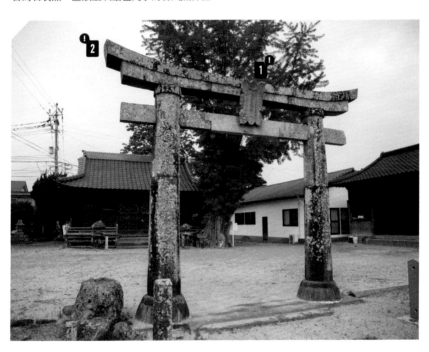

Detail 1 ❶ ❶ **Detail 2**

社殿前方的鳥居是在柱
子上部加了台輪的台輪
鳥居。匾額是在石頭上
雕刻文字之後，再染成
金色。

石鳥居的島木為四角形，
笠木則呈五角形。

163

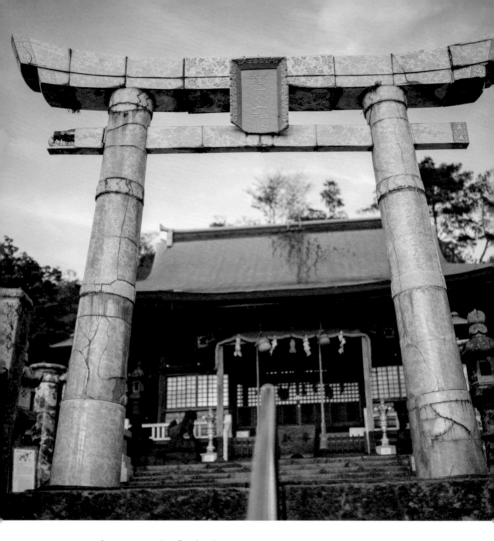

开 陶山神社 —（佐賀縣西松浦郡）

大約400年前，陶匠李參平在此地製造日本最
早的瓷器有田燒，後來創建的陶山神社則成為陶
匠的守護神。最有意思的是，以大鳥居為首，狛
犬、社殿的匾額、欄杆、大水缸、燈籠等，整個
境內猶如美術館般俯拾皆是有田燒。就連神符、
御守、繪馬等小物件，都是神職人員手工製作的
有田燒。

Data

所在地：佐賀縣西松浦郡
有田町大樽2-5-1
創祀：1658年
主祭神：應神天皇
主要的鳥居形式：台輪鳥居

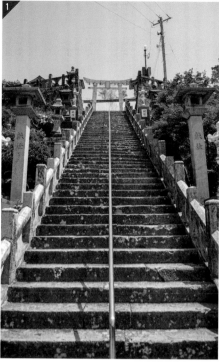

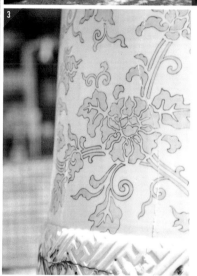

1 登上石階前往社務所，接著再攀登70階左右的陡峭石階即可通往拜殿。

2 境內有JR長崎本線佐世保線的鐵道通過。神社那側沒有柵欄等，所以必須留意。

3 拜殿前方的大鳥居是有田的陶匠岩尾久吉等人所打造的。以花瓣與唐草組成的美麗圖樣點綴著鳥居。

透過從江戶時代延續下來的名窯而復活的大鳥居

　　境內的大鳥居是1888年的獻納之物，利用天然的吳須（藏青色顏料）在白瓷上染繪了藍色的唐草紋。上部因為1956年的颱風而損壞，後來透過從江戶時代以來持續製造有田燒的老店「香蘭社」修復而成。因此雖然留有重新燒製與接合的痕跡，卻是能感受到深邃韻味的鳥居。根據標牌所示，打造成圓柱狀的人是峰熊一。同樣鎮坐於佐賀縣佐嘉神社境內的松原神社，以及長崎縣宮地嶽神社的鳥居，都是出自同一名陶匠之手。

165

唐草紋美麗動人的陶瓷明神鳥居

陶山神社的主祭神為應神天皇，另有合併祭祀佐賀藩藩祖鍋島直茂，
以及有田燒的「孕育者」李參平。拜殿前方佇立著美麗的有田燒鳥居。

柱子上加了台輪狀突起物
別具特色的台輪鳥居

鳥居的形式為台輪鳥居，卻很罕見地在柱
子上加了台輪狀突起物。此外，柱子由上
往下逐漸變粗，這點也很類似佐賀與福岡
常見的「肥前鳥居（154頁）」。

❶ Detail 1

笠木上配置了神紋三巴
紋。除了大分的宇佐八
幡之外，八幡系的神社
當中也很常看到「三巴
紋」。

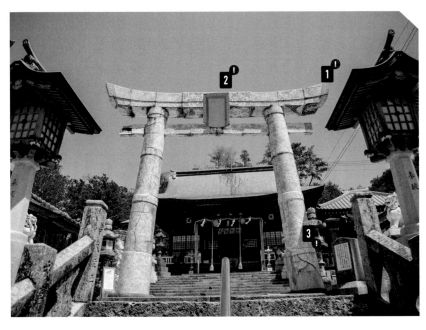

匾額文字為「陶山社」，
也是以有田燒打造而成。

Detail 2 ❶

❶ Detail 3

柱子以浮雕形式燒製出鳥
居的獻納日期（明治廿一
（21）年十月）。

境內隨處可見的各式有田燒

不僅限於鳥居，陶山神社境內各處皆有以有田燒打造而成的建築物。
此外，參拜祈願的奉拜所中也供奉著許多有田燒的獻納品。

御朱印帳與御守
全都統一為有田燒

拜殿是採用入母屋造配上銅瓦屋頂的標準
樣式，不過奉拜所上方有獻納的陶瓷片，
兩側則有燈籠等有田燒成排並列。更有甚
者，連御朱印帳的封面設計與御守皆為有
田燒。

Detail 1

供於奉拜所上部的「陶
山社」匾額。燒成如盤
子般的圓形，這種形狀
的匾額也非常罕見。

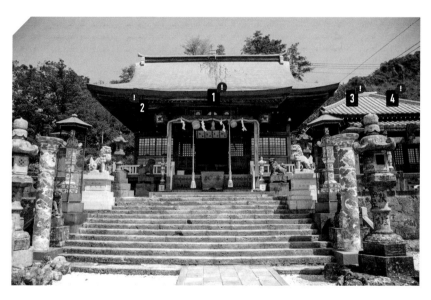

Detail 2

位於匾額左右兩側的陶瓷
片上，標記著此為1967
年獻納之物。

Detail 3

御朱印帳為布與紙製品，
封面的圖案卻是有田燒。

Detail 4

御守與繪馬也有有田燒製品。「陶祖神」
為掌管陶瓷器的神明。

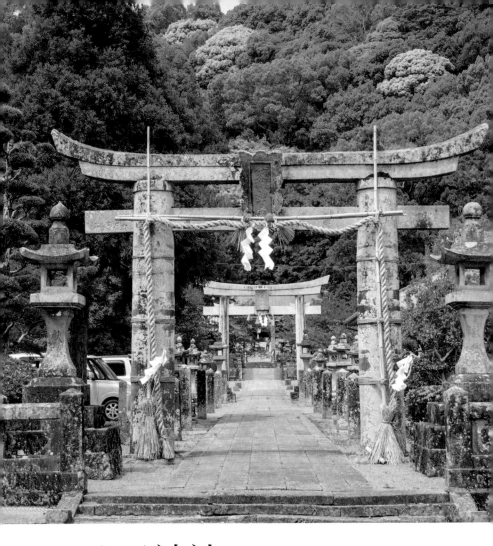

开 八天神社 ─ 佐賀縣嬉野市

　　佐賀縣嬉野市的八天神社坐落於有「肥前小
富士」之稱的唐泉山山麓，社內有座全日本罕見
的石造三鳥居。如同眾所周知的奈良縣大神神社
的三鳥居，中心大鳥居的左右兩側連結著小型鳥
居，形狀別具特色。掛於中央的匾額上寫著「武
德」二字，相傳是日本帝國海軍最後一位晉升大
將的井上成美海軍大將揮毫所寫。

所在地：佐賀県小城市小城
町松尾2710
創祀：653年
主祭神：火之迦具突智大
神、建速須佐之男大神、火
神之御神系的眾神
主要的鳥居形式：類似三輪
鳥居的非正規型

祭祀火神的神社中的石製三鳥居

八天神社裡有3座鳥居佇立。第一鳥居為肥前鳥居，第二鳥居為明神鳥居，
第三鳥居則是三鳥居，每座鳥居的形式各異。

奇特的三鳥居，笠木與島木呈水平狀

八天神社的三鳥居有別於大神神社的三輪鳥居，笠木與島木呈水平狀，形狀令人聯想到八幡鳥居。

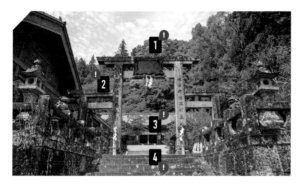

❗ Detail 1

匾額文字「武德」是出自於井上成美海軍大將（1889-1975）。

❗ Detail 2

於鳥居兩側附加小鳥居，形狀近似奈良大神神社（122頁）的三鳥居。側邊的鳥居附加了額束，這點也類似大神神社。

Detail 4 ❗　❗ Detail 3

社殿前的三鳥居前方架了一座石製的眼鏡橋。此橋於江戶時期的1852年竣工。

中央奉拜所的左右建有切妻造，本殿鎮坐其後。

鎌倉時期廣及肥前國一帶的八天信仰

飛鳥時代的653年於火山唐泉山的山頂祭祀神明，為八天神社之起源。祭神為火神火之迦具突智大神與建速須佐之男大神，如其別稱「八天狗社」所示，昔日也曾有過天狗信仰。自社殿整備完畢的鎌倉時代以來，信仰廣及肥前國一帶，

據說有許多神社從此社迎請八天狗神的石祠或社院回去祭祀。

此外，位於三鳥居前方的參道橋為1854年興建而成的中國式石造眼鏡橋，此橋保留了完成當時的原型，為佐賀縣的重要文化財。

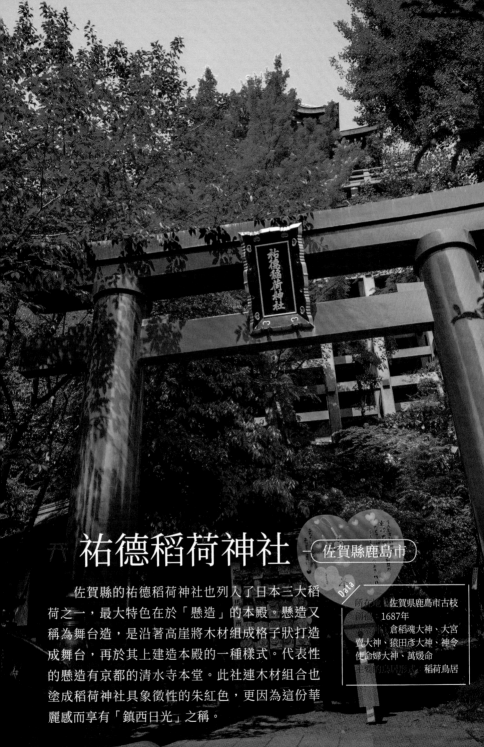

祐德稻荷神社 ─佐賀縣鹿島市

　　佐賀縣的祐德稻荷神社也列入了日本三大稻
荷之一，最大特色在於「懸造」的本殿。懸造又
稱為舞台造，是沿著高崖將木材組成格子狀打造
成舞台，再於其上建造本殿的一種樣式。代表性
的懸造有京都的清水寺本堂。此社連木材組合也
塗成稻荷神社具象徵性的朱紅色，更因為這份華
麗感而享有「鎮西日光」之稱。

Data

所在地　　佐賀県鹿島市古枝
創建　　　1687年
　　　　　倉稻魂大神、大宮
賣大神、猿田彥大神、神令
使命婦大神、萬媛命
　　　　　稻荷鳥居

「懸造」社殿下的稻荷鳥居

在背後的壁面上將柱子組成格子狀，再於上方架設拜殿，這種構造稱為「懸造」，
抬頭仰望即有種震懾人心的魄力。朱漆色台輪鳥居佇立於這座拜殿之下。

參道上有明神鳥居
拜殿下則是稻荷鳥居

參道途中有一座石製的肥後鳥
居，而境內的拜殿下方則有座
朱漆色的稻荷（台輪）鳥居。

佇立於參道商店街上的
台輪鳥居是來自長崎縣
的捐贈之物。逼近拱廊
街屋頂而建。

Detail 1

收費（300日圓）電梯也於2016
年登場。

Detail 3

從拜殿可以盡覽境內
東山杜鵑苑花園的杜
鵑花。此外，拜殿是
朝向東方，日出時刻
還能欣賞引人入勝的
景觀。

Detail 4

綿延至內院的「千本
鳥居」。鳥居形狀近
似京都伏見稻荷大社
的「稻荷鳥居」，相
異之處在於笠木為朱
漆色（伏見稻荷大社
為黑色）。

從拜殿內往前綿延至山頂奧社的奉納鳥居

　　前往境內會經過一條自古以來
即有伴手禮店與餐飲店林立的門前
商店街。走過神橋之後，神域的石
鳥居後方有座神池與絢爛豪華的樓
門，本殿正下方則有座朱紅色大鳥
居。從此處拾級而上即通往本殿，
途中可以近距離欣賞壯觀的懸造結
構。還有座收費電梯，別稱為「提
升運氣的電梯」。本殿附加了裝飾
華麗的唐破風向拜，再往裡面走有
一條約300m的山路通往山頂的內
院，沿路有充滿稻荷神社特色的朱
紅色奉納鳥居成排並列。

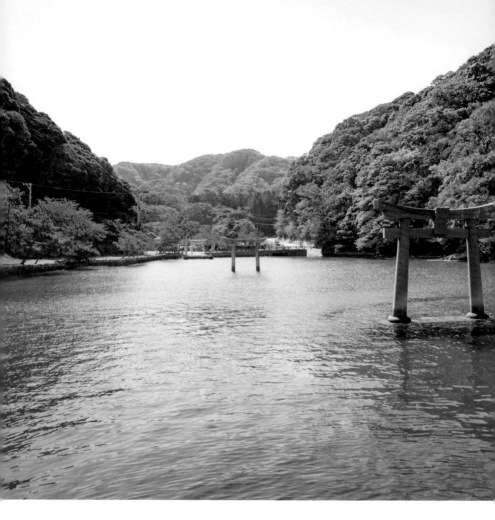

开 和多都美神社 — 長崎縣對馬市

對馬為日本與韓國之間的海路要衝，是一座孕育出獨有天道信仰等的信仰之島。此外，平安時代《延喜式神名帳》中所記載的「式內社」也鎮坐於此，多達29座，為九州最多。面向淺茅灣而建的和多都美神社也是其一。「和多都美」意指海神，自古以來流傳著龍宮傳說，祭祀著去過龍宮的彥火火出見尊與其妻豐玉姬命。

Data

所在地：長崎県対馬市
豊玉町仁位和宮55
創祀：不詳
主祭神：彥火火出見尊、豐玉姬命
主要的鳥居形式：明神鳥居等，境內也有三柱鳥居

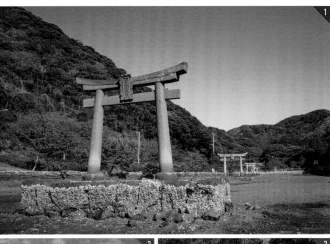

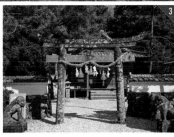

1 鳥居下的臺石建造於何時尚不詳,大小是配合潮位,讓柱子下部稍微下沉。
2 和多都美神社的鳥居全部為石鳥居。靠海鳥居的匾額上以金色文字寫著「和多都美神社」。
3 拜殿前的鳥居和其他一樣都是明神鳥居。

從大海至社殿共立有5座鳥居,含2座三柱鳥居

從大海至社殿呈直線並排的5座鳥居中,有2座建於海中,境內則有2座組合成正三角形的三柱鳥居。擁有不只一座全日本屈指可數的三柱鳥居是極為罕見之事。其中一座三柱鳥居處設有被視為龍宮之主的豐玉彥命的石墓,另一座則擺放了疊石,不知是「磯良惠比壽」之神的墳墓亦或是神體。磯良神是以這一帶為主要據點的海民安曇族之祖神。這座謎樣的鳥居採從三方來守護海神之墓的形式而建,相傳和視「三」為神聖數字的外來移民民族也有淵源。

退潮時的鳥居與漲潮時的鳥居

滿潮時，海面會上升至臺石甚至是柱子下部而無法接近鳥居。
唯有退潮時才能就近觀賞鳥居，必須格外留意潮水的漲退。

雖同為石製的明神鳥居
質感等卻各異的3座鳥居

海中2座、海邊1座，皆為石製的
明神鳥居。然而建造時期與石頭質
感各有些微的差異。

❶ Detail 1

鳥居的貫與笠木上，有
時會承載著參拜者所投
的石子。相傳將石子丟
上鳥居即可實現心願。

Detail 2 ❶

水中鳥居在鳥居下方打造
了「臺石」，藉以緩和海
浪對鳥居所造成的損傷。

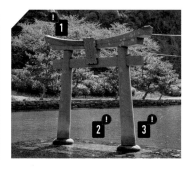

❶ Detail 3

滿潮時，海面會上升至龜
腹下部稍微往上之處。

龍宮傳說的象徵「豐玉姬命之墓」

「龍宮傳說」傳述著浦島太郎與乙姬的悲戚故事。其原型為日本神話，
舞台就在和多都美神社。境內還有座乙姬的原型——豐玉姬命之墓。

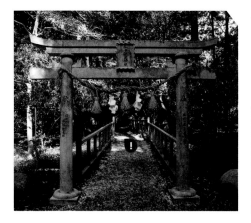

佇立於入口處的石製明神鳥居

豐玉姬墳墓的入口處佇立著石製的明神
鳥居。木鼻幾乎與島木等長。

❶ Detail

豐玉姬墳墓鎮坐於本
殿與拜殿的後面。各
地的神社等處皆流傳
著龍宮傳說，而對馬
的和多都美神社境內
則保留了無數與日本
神話有所相關的建築
遺跡。

境內有2座「三柱鳥居」

由3座鳥居相對所組成的三柱鳥居是很罕見的形式，而境內擁有2座
三柱鳥居的神社更是稀有。這2座鳥居的明確歷史還有待釐清。

圍住「磐座」的三柱鳥居
保留了古代的信仰型態

除了鎮坐於境內的「磯良惠比壽」
外，社殿旁也佇立著三柱鳥居。每
座鳥居皆擺置了別名為「磐座」的
岩石。

 Detail

關於中央的疊石，有一說是神體，也
有說法認為是把龍珠獻給神功皇后的
安曇磯良（此社祭神）之墓石。

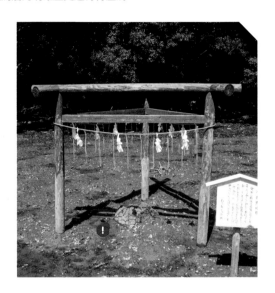

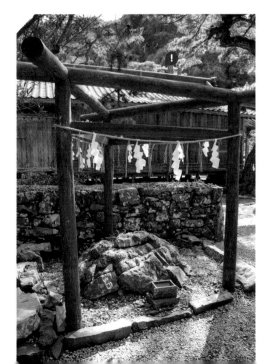

拜殿旁也有一座
原木製的三柱鳥居

拜殿旁也有一座圍住磐座的三柱鳥
居。素材為原木，每座鳥居都是笠
木與柱子呈圓柱狀的神明系鳥居。

 Detail

一般認為，此鳥居的起源有別於位在
本州各地的三柱鳥居（62頁，三圍
神社等），但歷史不詳。

175

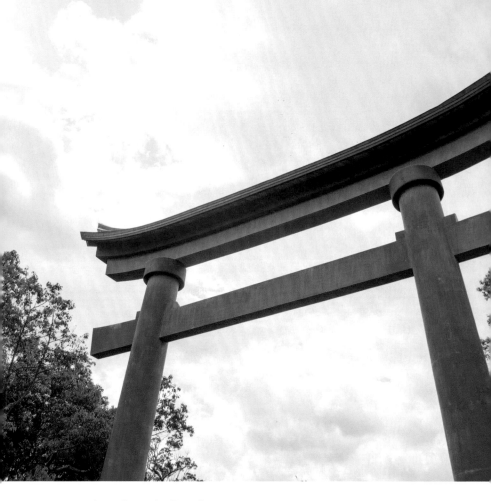

天 宇佐神宮 大分縣宇佐市

　　據說全日本約有4萬間八幡神社，此社為其總本宮。相傳八幡大神於第29代欽明天皇時代降臨在豐前國宇佐，故於725年創建了社殿。後來合併祭祀曾是地主神的比賣大神（宗像三女神）與應神天皇之母神功皇后。八幡大神曾於建造奈良東大寺大佛之際下達神諭等，神佛習合的色彩很強烈，也備受朝廷崇敬。

Data

所在地：大分県宇佐市
大字南宇佐2859
創祀：725年
主祭神：八幡大神、
比賣大神、神功皇后
主要的鳥居形式：宇佐鳥居

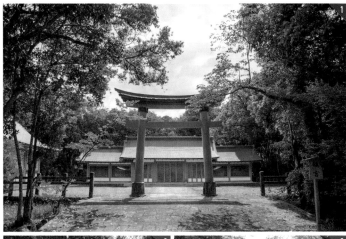

1 八幡神在巡迴途中的休息處「頓宮」與其前方的鳥居。每年夏天舉辦的神幸祭中會有3座神轎運至此處。

2 獲指定為大分縣指定文化財的本殿西門前的鳥居。

3 參道入口處的鳥居，通往上宮偏西處的下宮。屬於八幡鳥居，以柵欄圍住藁座。

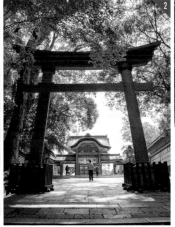

八幡神社的總本社裡有座形狀特殊的「宇佐鳥居」

　　境內的每一座鳥居皆為異於一般八幡鳥居、別具特色的「宇佐鳥居」。基本上是朱漆色的明神型，有台輪與根卷卻無額束。笠木與島木皆有大弧度的彎翹，而且笠木上鋪有屋頂，是相當華麗的鳥居。架設於西參道的寄藻川上的吳橋為吳國（中國）人所建，故取此名。這是一座有著檜木皮屋頂且曲線優美的朱漆色橋，僅10年一度的勅使祭時會開放通行。本殿三棟是由第一御殿（八幡大神）、第二御殿（比賣大神）與第三御殿（神功皇后）橫向並排而立。

大弧度的反增為其象徵

據說全日本約有4萬間「八幡神社」，其總本社即為宇佐神宮。
鳥居的特色在於反增，具有象徵八幡神威嚴的強勁力道。

反增與台輪為黑色
斜立角度較大也是其特色

將笠木與台輪塗黑，有反增且柱子往中央傾斜的「斜立」角度也不小。這種造型是其他八幡神社裡所沒有的，自成一格。

❶ Detail 1

在第一鳥居的左邊保存著1891年製造的26號機關車。直到1965年為止都還在大分交通宇佐參宮線上奔馳。

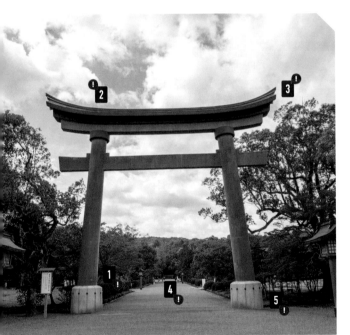

❶ Detail 2

台輪與笠木皆為黑色。以楔來固定柱子與貫。

❶ Detail 3

大弧度的反增為八幡鳥居的特色之一。笠木上承載著銅製的屋頂。

Detail 5 ❶　　**❶ Detail 4**

高度較高的藁座為混凝土製，加了縱向線條作為裝飾為其特色所在。

上宮的南中櫻門。為皇族或勅使專用的正門，面向中央的入口處，左邊祭祀著高良大明神（玉垂命），右邊則是阿蘇大明神（健磐龍命）。

雅致的吳橋前方也有鳥居佇立

縣指定有形文化財吳橋架設在舊表參道上，有座鳥居橫跨其前方。
形狀和第一鳥居一樣是宇佐鳥居，尺寸則小一圈。

配合中間所夾的參道
鳥居的斜立角度稍小

配合西參道的寬度，將鳥居斜立的
角度調得稍小。不過笠木的反增弧
度大，而且連同台輪一起塗黑這點
則別無二致。

❗ Detail 1

向唐破風造、檜木皮屋
頂，橋長25m、寬約
3m。從吳橋延伸至本
殿的道路，直到昭和初
期都還作為表參道使用
（如今成為西參道）。

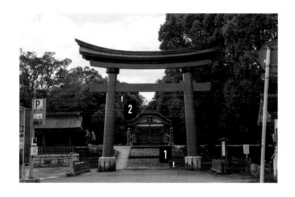

❗ Detail 2

吳橋架設在流經境內北方的寄藻
川上。平常為非公開，舉行勅使
祭時會對外開放。

穿過西門前的鳥居後即通往本殿

西門前的鳥居（第三鳥居）已成為縣指定有形文化財。從鳥居之間可看到
漆成朱紅色的西門，與周圍的綠意和諧相融，營造出美麗的光景。

以柵欄圍起藁座的鳥居
有西門的鳥居與下宮的鳥居

西門的鳥居以柵欄圍起藁座的四周。境內還有一
座位於下宮參道入口處的鳥居也是如此。

❗ Detail

相傳於1855～1861
年興建的本殿為3棟
建築橫向相連的「八
幡造」，已獲指定為
國寶。

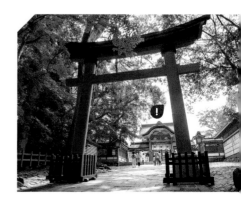

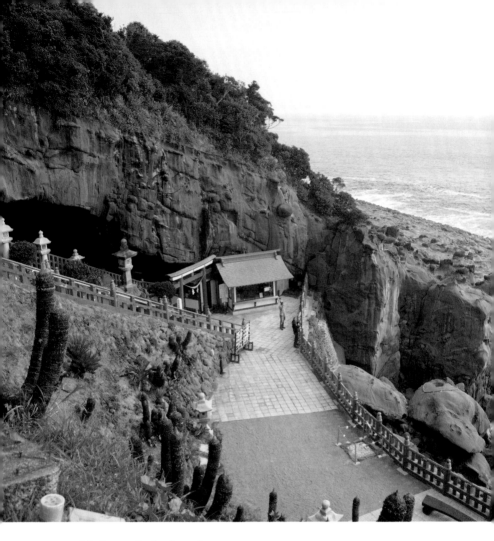

鵜戶神宮 ─ 宮崎縣日南市

鵜戶神宮位於日南海岸的斷崖絕壁上，有座色彩豐富的社殿鎮坐於約1000㎡的巨大洞窟（海蝕洞）內。洞窟入口處的鳥居是在笠木下方加了白色島木的明神鳥居。這是在青島神社、霞神社與東霧島神社等大隅地區的神社裡常見的獨特鳥居。鵜戶神宮的鳥居，島木上鑲嵌著菊花御紋，風格很像與皇室淵源深厚的「神宮」。

Data
所在地：宮崎縣日南市大字宮浦3232
創祀：崇神天皇時期，年代不詳
主祭神：日子波瀲武鸕鷀草葺不合尊
主要的鳥居形式：明神鳥居

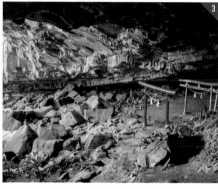

1 從樓門出發往北側攀登未鋪路的參道，盡頭處的洞窟裡有座波切神社。昔日曾是一間名為波切不動的寺院，後因明治時期的神佛分離政策而成為波切神社。
2 這座鳥居位於一條名為八丁坂的參道途中，沿著海岸綿延的「海岸參道」是通往本殿方向。回頭望去便可看見鵜戶港。
3 位於波切神社拜殿前的3座鳥居雖然類似鹿島鳥居，卻是屬於有額束的明神系鳥居。

相傳此神社是於日本神話中登場的產房

　　裡頭有座社殿的洞窟，據說曾是主祭神鸕鷀草葺不合尊誕生的產房。在日本神話中，天孫瓊瓊杵尊之子彥火火出見尊不小心弄丟兄長的魚鉤，為了尋回失物而造訪海神的宮殿。嫁給他為妻的海神之女豐玉姬在鵜戶的產房中生子時，他往內窺探，結果發現妻子化身為鱷鮫（也有一說認為鱷鮫是指鯊魚），豐玉姬為此感到羞愧難當而返回海中。豐玉姬生下的便是鸕鷀草葺不合尊，據說當時是用鵜（鸕鶿）的羽毛來修葺產房的屋頂，但還沒完成便已誕生，此為其名字之由來。

從崖下的鳥居通往洞窟內的拜殿

鵜戶神宮的社殿（本殿與拜殿）鎮坐於洞窟深處。其入口處則有座明神鳥居。
將島木塗成白色的這座鳥居又稱為「大隅鳥居」。

鵜戶神宮境內的鳥居有黑、朱、白3色

將柱子、貫與額束漆成朱紅色，笠木塗成黑色，島木則是白色，除了
境內社以外，這種別具特色的配色為鵜戶神宮所有鳥居的共通之處。

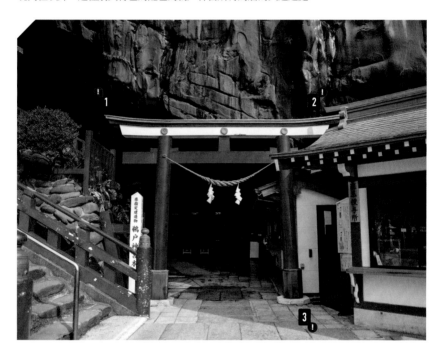

Detail 1 ❗	Detail 2 ❗	❗ Detail 3
和宇佐神宮（176頁）一樣把笠木塗成黑色，此為八幡鳥居之特色。	於柱子上部配置了菊花御紋。將島木塗白的八幡鳥居在南九州的神社裡很常見，有時會以「大隅鳥居」作為區分。	藁座呈八角形，附臺石。雖同屬八幡系，但柱子下部卻異於宇佐神宮的宇佐鳥居。

走回鳥居即可見廣闊的南九州之海

社殿所在的洞窟前方是一片廣闊的日向灘。岩石區有塊名為「龜石」、
上面有凹洞的岩石，參拜者會將名為「運玉」的石子投入凹洞內來許願。

祈求願望實現的運玉
可到洞窟旁的社務所購買

走出獲指定為縣指定有形文化財
的本殿，洞窟旁便有一間「運玉
授予所」。據說習俗是男性用左
手、女性用右手來投石。只要把
石子丟進注連繩內側，許下的願
望即可達成。

Detail 1

社殿建於高8.5m的
海蝕洞裡，相傳在日
本神話中是海神之女
豐玉姬生下鸕鷀草葺
不合尊的地方。

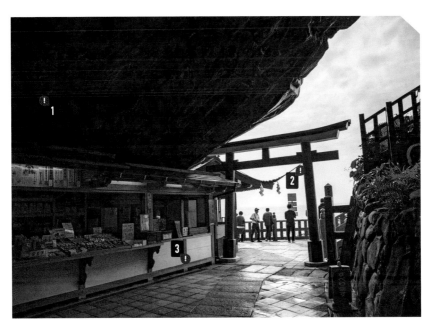

龜石位於本殿正面的
岩石區。「龜殼」上
有個以注連繩圍起的
凹洞，據說將從授予
所取得的運玉丟進凹
洞中就能實現願望。

Detail 2

Detail 3

用以投入龜石中的運
玉。祈福的初穗料為
5顆100日圓。

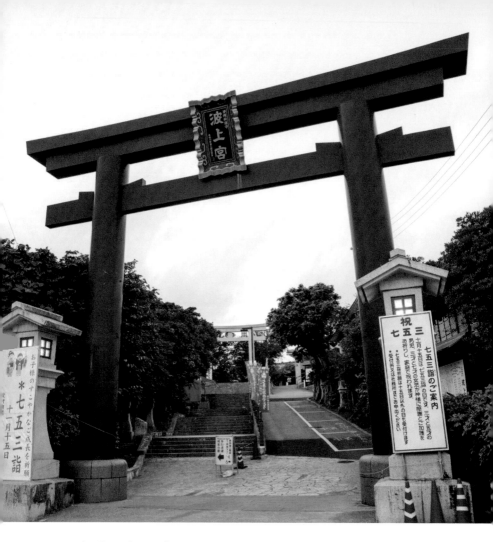

开 波上宮 —— 沖繩縣那霸市

　　琉球諸島自古以來相傳海的另一邊有個「彼界」，即海神居住的國度。琉球八社之一的波上宮為沖繩總鎮守，建於突出海面的懸崖突出處。在遙遠的過去，居住於此地的里主※在海邊發現了一顆綻放光芒，而且「會說話的石頭」，便敬奉其為漁獲豐收之神。某日降下神諭告知此神為熊野權現，遂於鎮放石頭之處建造了波上宮。

所在地：沖繩縣那霸市
若狹1-25-11
創祀：不詳
主祭神：伊弉冉尊、
速玉男尊、事解男尊
主要的鳥居形式：明神鳥居

※一種階級，指琉球王朝時代的一般士族。

沖繩總鎮守裡有座黑色明神鳥居

拜殿入口處佇立著高約8m的黑色明神鳥居。
素材為金屬製，是於1994年整頓境內時重建而成。

柱子與反增的弧度不大也很類似八幡鳥居

柱子有微幅的斜立，笠木的反增弧度也不大，看起來很像八幡鳥居。

Detail 2

Detail 1

佇立於拜殿前的石鳥居，沒有匾額。形式和境內入口處的鳥居一樣屬於明神鳥居。

匾額共使用了綠、黑、紅、金4色，裝飾性很高。「波上宮」這幾個字則是有栖川威仁親王（1862-1913）所題。

Detail 3

呈現圓柱狀的石製藁座，樣式別具特色。未加上臺石。

Detail 4

充滿沖繩特色的社殿是1993年重建而成的，從向拜到千鳥破風都使用了密集並排的朱漆色琉球瓦片。

躲過第二次大戰災害的2座鳥居

波上宮的第一鳥居為罕見的黑色明神鳥居，其前方的石階上則建有白色的第二鳥居。境內曾因為第二次世界大戰的戰火而一時化為廢墟，不過這2座鳥居逃過一劫。如今波上宮中仍保留著破損的鳥居獨自佇立的老舊圖像。

社殿於戰後重建，鮮豔的朱漆色拜殿與本殿鎮坐於境內。屋頂為紅瓦，牆壁則使用了白色灰泥，一般狛犬所在的拜殿旁與屋頂上皆可見到風獅爺Shisa的身影，是座充滿琉球特有氛圍的神社。

开 出雲大社夏威夷分祠

　　白色巨大鳥居與聳入藍天的千木。建於檀香山出雲大社夏威夷分院的前方，令人不禁忘了這裡是夏威夷。明治時代出雲大社的宗教教團出雲大社教開始到夏威夷傳教，於1909年創立了「出雲大社布哇教會所」，並於1918年以「出雲大社教布哇分院」之名取得認可。

美國夏威夷州

Data

所在地：215 N Kukui
St, Honolulu, HI 96817
創祀：1906年
主祭神：大國主大神、
　夏威夷產土神
主要的鳥居形式：台輪鳥居

在南國天空映襯下的白色鳥居

鳥居建造於1969年10月。漆成與夏威夷的藍天相輝映的白色，
背後有座入母屋造，並且結合千鳥破風與唐破風樣式的壯闊社殿。

台輪鳥居充滿美國神社特有的力道

加了台輪且笠木與島木明顯比貫還大，彎翹弧度也較大。不愧
是符合美國神社風格的鳥居，充滿力道。

Detail 1

鳥居形式是在柱子上部附加台輪的台輪鳥居。

Detail 2

安裝在手水舍柱子上的盒子是紙巾盒。

Detail 5

為了夜間參拜者而於匾額上裝設了照明燈。

Detail 4

以粉紅色為基本的色調，並且用扶桑花加以綴飾的御朱印帳。據說備受女性青睞。

Detail 3

拜殿上部有個在二重龜甲紋中加了「大」字的神紋。

境內各處皆是日本神社中看不到的景象

出雲大社夏威夷分祠的鳥居在島木與柱子的分界處加了台輪，屬於明神鳥居的一種：台輪鳥居。笠木與島木的彎翹弧度不大，邊端裁切俐落，中央則掛著「布哇出雲大社」的匾額。創祀年分意外地十分久遠：1906年。走進境內，不僅狛犬的脖子上掛著華麗的花環，還有上面有許多海灘圖案而充滿夏威夷特色的「消除水難」御守、檀香山馬拉松專用的「行走安全祈願」御守、心形交通安全貼紙、加了出雲大社教神紋的T恤與帽子等。

卅 本書收錄的神社一覽表

收錄頁數	神社名稱	主要的鳥居形式	主祭神或御本尊	所在地
008	北海道神宮	靖國鳥居	大國魂神、大那牟遲神、少彥名神、明治天皇	北海道札幌市
012	義經神社	神明鳥居	源義經	北海道沙流郡
014	竹駒神社	稻荷鳥居	倉稻魂神	宮城縣岩沼市
016	日吉八幡神社	台輪鳥居	大山咋神、大物主神、八幡大神	秋田縣秋田市
018	出羽三山神社	兩部鳥居	伊氏波神、稻倉魂命	山形縣鶴岡市
024	大洗磯前神社	明神鳥居	大己貴命	茨城縣東茨城郡
026	鹿島神宮	鹿島鳥居	武甕槌大神	茨城縣鹿嶋市
030	木比提稻荷神社	原木鳥居	宇迦魂命	茨城縣石岡市
032	日光東照宮	明神鳥居	德川家康公	栃木縣日光市
036	香取神宮	鹿島鳥居	經津主大神	千葉縣香取市
040	石濱神社	石濱鳥居	天照大御神、豐受大御神	東京都荒川區
042	大井俣窪八幡神社	兩部鳥居	譽田別尊、足仲彥尊、息長足姬尊	山梨縣山梨市
046	烏森神社	烏森鳥居	倉稻魂命、天鈿女命、瓊瓊杵尊	東京都港區
050	神田神社	明神鳥居	大己貴命、少彥名命、平將門命	東京都千代田區
052	北口本宮富士淺間神社	兩部鳥居	木花開耶姬命、彥火瓊瓊杵尊、大山祇神	山梨縣富士吉田市
056	宗印寺	宗忠鳥居	聖觀世音菩薩	東京都日野市

收錄 頁數	神社名稱	主要的 鳥居形式	主祭神或御本尊	所在地
058	虎之門 金刀比羅宮	明神鳥居	大物主神、崇德天皇	東京都港區
062	三圍神社	三柱鳥居	宇迦御魂之命	東京都墨田區
064	明治神宮	明神鳥居	明治天皇、 昭憲皇太后	東京都澀谷區
068	靖國神社	靖國鳥居	護國英靈 246萬6千餘柱神靈	東京都 千代田區
074	彌彥神社	兩部鳥居	天香山命	新潟縣 西蒲原郡
076	諏訪大社	明神鳥居	建御名方神、 八坂刀賣神	長野縣諏訪市
080	秋葉山本宮 秋葉神社	明神鳥居	火之迦具土大神	靜岡縣濱松市
084	富士山本宮 淺間大社	明神鳥居	木花之佐久夜毘賣命	靜岡縣 富士宮市
088	豐川稻荷 （圓福山豐川閣 妙嚴寺）	稻荷鳥居	千手觀音	愛知縣豐川市
092	伊勢神宮	唯一神明 鳥居	天照坐皇大御神 （內宮）	三重縣伊勢市
096	日吉大社	山王鳥居	大山咋神（東本宮）、 大己貴神（西本宮）	滋賀縣大津市
098	石清水八幡宮	八幡鳥居	八幡大神	京都府八幡市
100	北野天滿宮	明神鳥居	菅原道真公	京都市上京區
104	伏見稻荷大社	稻荷鳥居	稻荷大神	京都市伏見區
108	平安神宮	明神鳥居	桓武天皇、孝明天皇	京都市左京區
110	八坂神社	明神鳥居	素戔嗚尊、 櫛稻田姬命、 八柱御子神	京都市東山區

开 本書收錄的神社一覽表

收錄頁數	神社名稱	主要的鳥居形式	主祭神或御本尊	所在地
112	石切劍箭神社	石切劍箭鳥居	饒速日尊、可美真手命	大阪府東大阪市
114	正圓寺	唐破風鳥居	大聖歡喜雙身天王	大阪市阿倍野區
116	住吉大社	住吉鳥居	底筒男命、中筒男命、表筒男命、神功皇后	大阪市住吉區
120	二之宮荒田神社	唐破風鳥居與兩部鳥居的折衷	少彥名命、木花開耶姬命、素盞鳴命	兵庫縣多可郡
122	大神神社	三輪鳥居	大物主大神	奈良縣櫻井市
126	春日大社	春日鳥居	武甕槌命、經津主命、天兒屋根命、比賣神	奈良縣奈良市
128	熊野本宮大社	明神鳥居	家都美御子大神	和歌山縣田邊市
134	出雲大社	明神鳥居	大國主大神	島根縣出雲市
138	中山神社	中山鳥居	鏡作神	岡山縣津山市
140	嚴島神社	兩部鳥居	市杵島姬命、田心姬命、湍津姬命	廣島縣廿日市市
144	元乃隅神社	稻荷鳥居	宇迦之御魂神、伊弉冉尊	山口縣長門市
146	金刀比羅宮	明神鳥居	大物主神	香川縣仲多度郡
150	大山祇神社	明神鳥居	大山積神	愛媛縣今治市
152	筥崎宮	肥前鳥居	應神天皇、神功皇后、玉依姬命	福岡市東區
156	太宰府天滿宮	明神鳥居	菅原道真公	福岡縣太宰府市
160	大魚神社	鹿島鳥居	不詳	佐賀縣藤津郡
164	陶山神社	台輪鳥居	應神天皇	佐賀縣西松浦郡
168	八天神社	類似三輪鳥居的非正規型	火之迦具突智大神、建速須佐之男大神、火神之御神系的眾神	佐賀縣嬉野市

收錄頁數	神社名稱	主要的鳥居形式	主祭神或御本尊	所在地
170	祐德稻荷神社	稻荷鳥居	倉稻魂大神、大宮賣大神、猿田彥大神、神令使命婦大神、萬媛命	佐賀縣鹿島市
172	和多都美神社	明神鳥居、三柱鳥居	彥火火出見尊、豐玉姬命	長崎縣對馬市
176	宇佐神宮	宇佐鳥居	八幡大神、比賣大神、神功皇后	大分縣宇佐市
180	鵜戶神宮	明神鳥居	日子波瀲武鸕鶿草葺不合尊	宮崎縣日南市
184	波上宮	明神鳥居	伊弉冉尊、速玉男尊、事解男尊	沖繩縣那霸市
186	出雲大社夏威夷分祠	台輪鳥居	大國主大神、夏威夷產土神	美國夏威夷州

參考文獻

《鳥居の研究》根岸榮隆（厚生閣）1943
《鳥居考》津村勇（內外出版印刷）1943
《鳥居　百說百話》川口謙二、池田孝、池田政廣（東京美術）1987
《日本の神々》（全13冊）谷川健一（白水社）1984

照片提供

萩野矢慶記錄／Aflo（p004左下）、栗原秀夫／Aflo（p004右下）、Alamy／Aflo（p005上）、田中重樹／Aflo（p005左下）、高橋曉子／Aflo（p005右下）、山梨將典／Aflo（p073上）、Aflo（p073左中）、STUDIO SALA／Aflo（p073右中）、每日新聞／Aflo（p073下）、神社建築網站おみやさんcom（http://www.omiyasan.com）（p100_2）、住吉大社（p117_4）、坂本照／Aflo（p122）、鷹野晃／Aflo（p135上）

藤本賴生

1974年出生於岡山縣。
於國學院大學研究所文學研究系專攻神道學並修完博士後期課程，取得神道學博士學位。專業領域為神道教化論、日本宗教制度史、宗教社會學等。主要著作有《神道與社會事業的近代史》（暫譯，弘文堂）、《深入解讀神社與神明》（暫譯，秀和システム）、《神社與寺院不思議100》（暫譯，偕成社）、《皇室制度詳解》（暫譯，神社新報社）等，負責編著的書籍則有《打造地區社會的宗教》（暫譯，明石書店）等。

[部分原稿撰寫]
久能木紀子

以「神社」、「神話」、「宗教」與「古代文明」等為主題寫作至今。著作有《與神明結緣～東京＆關東開運神社的御朱印導覽書》、《出雲大社的巨大注連繩為什麼反著掛？》（暫譯，皆為實業之日本社）等。

[照片]
廣田賢司

1980年出生於東京。
於33歲結束約8年的上班族生活，踏上2年流浪31個國家的旅程。於2016年歸國。現在過著宿於車中的生活，並持續以部落格作家與自由攝影師的身分活躍中。

[插畫]
武藤 隆（c.tom）

出生於1950年。
畢業於桑澤設計研究所。主要在都市再開發等設計比賽當中負責未來預想圖與設計透視圖。於AUTO FORM、GS YUASA等公司繪製車子插畫。負責《盡享地面的高低起伏 東京坡道圖鑑》（暫譯，洋泉社）等書籍的插畫。

Japanese edition creative staff

Design：Hidehiro Yonekura, Azusa Suzuki, Rie Matsubara, Yasuyo Ono
from Hosoyamada Design Office
Typesetting and Layout：Aoi Yokomura
Illustrations：LALA THE MANTIS
Editing：Tetsuhiko Sakata (Graphic-sha Publishing Co., Ltd.)

日本鳥居大圖鑑
從鳥居歷史、流派到建築樣式全解析
2020 年 2 月 15 日初版第一刷發行

編　　著	藤本賴生	
譯　　者	童小芳	
副 主 編	陳正芳	
發 行 人	南部裕	
發 行 所	台灣東販股份有限公司	

＜地址＞台北市南京東路 4 段 130 號 2F-1
＜電話＞（02）2577-8878
＜傳真＞（02）2577-8896
＜網址＞http://www.tohan.com.tw
郵撥帳號　1405049-4
法律顧問　蕭雄淋律師
總 經 銷　聯合發行股份有限公司
　　　　　＜電話＞（02）2917-8022

國家圖書館出版品預行編目資料

日本鳥居大圖鑑：從鳥居歷史、流派到建築
　樣式全解析／藤本賴生編著；童小芳譯．
　-- 初版．-- 臺北市：臺灣東販，2020.02
　192面；14.8×21公分
　ISBN 978-986-511-255-4(平裝)

　1.神社 2.日本

927.7　　　　　　　　　　　108022675

TOHAN